U0023377

新世紀叢書 / 百年系列

當代重要思潮・人文心靈・宗教・社會文化關懷

辛亥百年
收藏中華民國

讓歷史停格於方寸小物中

丁羣 — 著

民國記憶中翻雲覆雨的關鍵人物
一段微縮在庶民物事裡的偉大歷史

作者◎丁羣

作者序

　　中國近代史上最值得大書、特書的重要事件，是發生在百年前的辛亥革命，因為這場革命的成功，使中國人民從長達二千多年的封建制度下得到解放，從此，中國的命運發生了根本性的改變。

　　百年前，孫中山先生與反動的滿清王朝進行了長期艱苦卓絕的鬥爭，發動過大大小小二十九次流血起義。1911 年 10 月 10 日，武昌一聲槍響，革命終於取得成功。廢除獨裁，建立共和新政的序幕自此拉開，中國歷史翻開了新的篇章。

　　歷史前進的步伐常常不是筆直的，而是充滿了曲折和變數。

　　1912 年元旦，孫中山先生在各省代表的擁戴下就任中華民國第一任臨時大總統，其時清廷尚未退位，局勢南北對峙。2 月 12 日，時年三歲的宣統皇帝在監護人隆裕太后的率領下，下詔退位。2 月 15 日，南京臨時政府參議院選舉袁世凱為第二任臨時大總統。孫中山先生實踐自己的諾言，將臨時大總統之位讓給袁世凱。3 月 10 日，袁世凱在北京宣誓就職。4 月 1 日孫中山先生離開南京總統府。竊得大位的袁世凱在民國二年（1913 年）10 月 10 日成為第一屆正式大總統，大權在握後，不久，便開始策劃做皇帝，民國五年（1916 年）6 月 6 日，只當了 83 天皇帝的袁世凱病死。之後，便陷入長期的北洋軍內部派系之爭和軍閥混戰……

　　1913 年 7 月，孫中山先生發動二次革命，繼續為中國的進步奔波操勞，之後便是護法戰爭；1924 年在廣州召開國民黨全國第一次代表大會，主張「聯俄、聯共、扶助農工」；1925 年應馮玉祥將軍邀請北上，因積勞成疾，3 月 12 日病逝北京。

　　1931 年，日本在東北三省發動「9.18」事變，強佔關外大片國土。1937 年，「7.7」抗戰爆發，日寇將魔爪伸向中國的廣大

地區，全國軍民奮起抗戰，為禦敵而拚死沙場，喋血緬甸。

1945 年 8 月 15 日，日本宣布投降，不久，內戰爆發，1949 年國民黨退守臺灣，中國從此形成兩岸分治的局面。

紀念和研究辛亥革命，時下正成為一門顯學。過去，人們對這場偉大革命的重大意義認識不足，評價不夠，研究和宣傳更未到位，兩岸的人們都存在著這樣、那樣，或多、或少的偏見與誤見：

從辛亥革命成功到 1949 年國民黨退守臺灣，中華民國在大陸上只存在了短短三十八年，而蔣介石的統治從 1928 年張學良先生東北易幟，全國統一算起，僅僅只有二十二年，其間還包含八年抗戰。1949 年後，南京雖然建有中國第二檔案館。但是，民國史的研究卻始終停留在學者們的象牙塔裡，並未在社會上得到廣泛應用。在中國大陸，有些人錯誤地認為民國史就是國民黨失敗的歷史，不值得研究。顯然，想法偏面！眾所周知，民國時期正是中國社會的轉型期，一個長達二千多年的封建社會，急驟奔向資本主義，期間的嘗試十分痛苦，凝聚著不少教訓和經驗，因此，這段時間的社會實驗有著特別不同的意義，非常值得後人分析、參考、研究、總結。

近三千年以來，中國始終是一個皇帝嚴嚴實實地管住了所有臣民，王權至高無上，一旦它突然消失，國人初次嚐到思想和行動自由的滋味，各種思潮如泉水般奔湧，各種主義紛紛登臺，各自強烈地在社會大舞臺上作一番頑強的表現。歷史給了辛亥革命爆發十年後成立的中國共產黨巨大的機會，其九十年的活動，有二十八年是在民國時期，佔了將近三分之一，因此可以這樣說：民國史是中國近代史中一段最為重要的歷史，更是國、共兩黨在推翻封建王朝後，嘗試建立新中國的共同歷史，其正、反二方面的經驗皆極具借鑒意義。

上世紀五〇、六〇年代，大陸流行的歷史觀是：孫中山領導的辛亥革命是資產階級革命，有致命的軟弱性，這種觀點至今還影響不少人，持有這種觀點者對民國初期社會勢力沒有深刻分析，那個時代的孫中山先生還沒有自己的武裝力量，常常借用舊軍隊勢力來達到目的，直到 1921 年底才接受共產國際代表馬林

建議，致力於「創辦軍官學校，建立革命軍」，開創了近代軍政人才的搖籃——黃埔軍校。所以，這類觀點不是將歷史人物放在當時環境來分析其行為，而是事後諸葛亮式的評價，沒有實際意義。

　　無論國、共二黨的那一方，若各自著眼於自身的歷史，都是偏面的，因為，它不是一部完整的中國近代史。若認為歷史已經過去，不值得深究，更是一種短視的行為。民國時期，共產黨是在野黨，之所以能從分散的邊區發展到與國民黨勢均力敵，並最終取而代之⋯⋯這全是在「民國」這一特定的歷史時期中，兩黨競爭的結果。共產黨由小到大的歷史，雖然已有了許多總結，但是，應該看到：革命在中國大陸成功後，由於失去了競爭對手，所以走了不少彎路，諸如，上世紀五〇年代初，對蘇聯的過分依賴、對西方的一味排斥；以及 1957 年發動的反右派鬥爭，視諍友為異己所發生的悲劇；1966 年開始，長達十年的文化大革命更是敵我顛倒，近乎瘋狂⋯⋯凡此種種，嚴重影響了中國發展的事例，究其根本還是封建的權力意識在作祟，倘若孫中山先生「天下為公」的執政理念深入人心，不幸之事必定大大減少。

　　辛亥革命爆發時，海峽對岸的臺灣尚處於日據時代。孫中山先生曾前後三次到臺灣，第一次是 1900 年 9 月 25 日，自日本神戶塔「台南丸」輪船經馬關到臺灣，10 月 8 日在新起町（今長沙街）設革命指揮所，歷時四十四天，策劃惠州起義；之後，又於 1913 年 8 月 5 日到基隆；1918 年 6 月 6 日從汕頭起航七日抵基隆，因日方阻撓，未能上岸。但是，一般本土民眾對這場發生在中國大陸的偉大革命，知之甚少。在臺灣，只有隨蔣氏父子遷台的原大陸民眾，他們的歷史記憶和大陸人民完全相同。可是，以臺灣全島人口而言，這部分人終究只是少數。

　　辛亥百年的到來，喚醒了兩岸人民共同的歷史記憶。紀念這場革命的書籍多而又多，我將收藏品作為歷史教材，展示出一部形象生動的辛亥革命寫真史。以物寓意，貼切直觀，稍加翻閱即可使人們對這場偉大革命，因為時光遠去變得模糊的意識，立刻清晰，仿若昨日。一件件物證可愛可親，觸手可及，一個個歷史足跡，明朗清晰，可認可辨。這是數十年收集的成果，如今匯集

一堂，各展其貌，各施其能。每一樣物品都有一段鮮活有趣的故事。它是一本歷史畫冊，更像連環畫似的，把辛亥革命中發生的各類事情娓娓道來，讓讀者進入永不閉幕的辛亥歷史展覽。

郵票有「國家名片」的稱號，民國肇立之初，孫中山先生高瞻遠矚，命將飛機圖印於郵票，以世界最前沿的科技成果，宣傳革命。雖然未能實現，但是，這一段真實的歷史，讓今天的人們看到了百年前國父的超前遠見。民國初期紛繁不一的加蓋郵票向人們訴說了中華民國郵票誕生的痛苦歷程。鳴謝邵林先生為本書提供了孫中山先生主持設計的「飛機圖」樣票等珍貴資料。

明信片是一種郵政用品，辛亥革命爆發時，美國人福蘭西斯‧尤金‧施塔福時任上海商務印書館的攝影記者，他用照相機記錄武漢、南京、北京、上海、江西、福建……等全國各地辛亥革命中的實景，這些相片被及時製成明信片。蘇州一位謬姓醫師藏有一套，身後星散。這些圖片清晰、直觀、生動、形象地將百年前這場偉大革命的真實景象，永遠定格，才使今天的人們猶如身臨其境，目睹了百年前一幕幕驚心動魄的實景。直接反映辛亥革命的明信片約有 150 多枚，至今無人能夠集齊，本書僅收錄數十枚，這些明信片主要由「網師郵翁」集郵小組提供，徐錚先生收藏宏富，從國內外郵市、拍賣行及郵友處辛苦收集，十分不易。此外，孫曉蘇，石劍榮等諸位先生也全力相助，姜晉先生提供了多 20 餘枚，才成此集，深表謝意。

貨幣是辛亥革命中重要的歷史物證，無論是金銀幣、紙幣、銅元、方孔錢都與社會經濟息息相關。經濟活動是人類社會生活最基本的活動之一，通過對這些貨幣的瞭解，讓今天的人們看到了百年前的孫中山先生在如此艱苦的條件下，籌集軍餉，發動革命的堅毅精神。正如，孫中山先生所說：「余之從事革命，集畢生之精力以赴之，百折而不撓！」馬傳德先生為本書提供了部分錢幣資料，甚為感謝！

勳章、紀念章等貴重的收藏品，有的來自拍賣目錄，有的來自博物館藏品，這些證章反映了辛亥革命中，高層人士的活動情況。

火花是火柴盒貼的別稱，早已遠離現代人的生活視線，百年

前家家須臾不離的這種普通生活用品上所記錄的辛亥革命，以其特有的質樸、自然的原始面貌展示了其時的民風、民俗，非常有趣，耐人尋味。這裡展出的火花均為張筱弇先生提供，在此深表謝意。

瓷器是日常所用，雙重圈內「中華民國」青花瓷，讓讀者瞭解到辛亥革命時期蘇州人對這場偉大革命發自內心擁護的真實情況。

兩塊墨，讓現代的人們回到百年前讀書人以毛筆寫字的年代，隨著電腦的普及，能用毛筆寫字的人愈來愈少。今後，書法家將愈來愈珍稀，絕非危言聳聽！

孫中山先生宣傳革命的工作十分細緻、嚴謹，例如，在 1912 年 2 月，他在郵政司研究新郵票發行時，「中華民國」的「國」字，用的是從口，從民的「囻」字，在民國元年的一些地方紙幣上也發現了這個「囻」字。還有「民」字，民國初的報刊上流行「出頭民」，即將民字最後一筆寫作出於第一筆之上，意為老百姓在皇帝退位後都出頭了。目睹民國初期獨特的書法，讓今天的人們心潮澎湃，感受到這場偉大革命的氣息撲面而來，呼之清新，沁人心脾。

把上述種種藏品，統統收集過來，可謂搜羅萬象。匯成此書，目的是讓證據說話，這才是最有說服力的真實可信的歷史！願本書以圖文並茂及較強的可讀性，成為老少皆宜，雅俗共賞的通俗歷史讀物。此為嘗試，差錯難免。歷史已經遠去，本人才疏學淺，對於收藏品的解讀涉及諸多方面的專門知識，說清楚它的來龍去脈極不容易。對上述收藏品的研究，雖然歷時多年，但是，對有些藏品的認識還只是停留在表面，難以深入。敬祈廣大讀者參與進來，吾若能在千里、萬里之遙覓得到同好，知音，真是三生有幸，快哉！快哉！

本書得到臺灣立緒文化有限公司的大力支持方獲出版機會，在此深表謝意！

<div style="text-align: right">

丁葉

2011 年端午，於蘇州

</div>

辛亥百年・收藏中華民國

【目錄】本書總頁數共 200 頁

輯3　辛亥的字跡

輯 *1*
辛亥的顏色

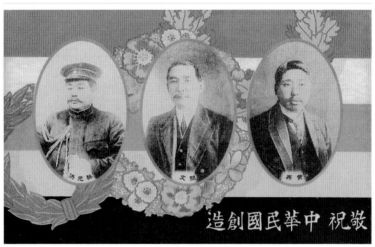

黎明前的黑暗
明信片裡的革命前夕

　　辛亥革命，推翻滿清，迄今已百年，承多位集郵家將珍藏多年的攝影明信片、漫畫明信片彙集在一起做系統的排列，使辛亥革命這一偉大過程歷歷如繪，生動有趣。成為民國百年紀念史料之一，彌足珍貴。

屈辱的大清國

　　清政府的腐敗導致 1900 年八國聯軍攻陷北京，火燒圓明園（上一次是 1860 年英法聯軍縱火），1901 年清廷被迫與列強訂立《辛丑合約》。這一時期，德法兩國發行的彩色漫畫明信片，形象生動地反應了中國這段屈辱的歷史。

　　圖 1 明信片中的文字，其德文原意是「進軍中國！」。畫面上，八國聯軍齊刷刷的隊形，向前整步走，所到之處，留著長辮子的中國人或被其踢翻，或鬼哭狼號，如鳥獸般逃命。

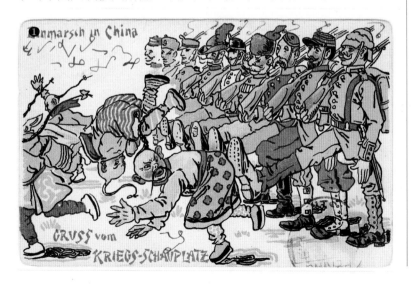

❶德國漫畫明信片「進軍中國！」。

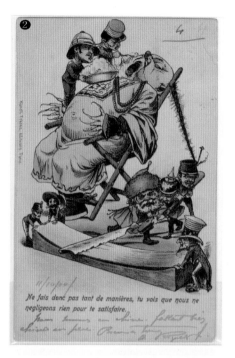

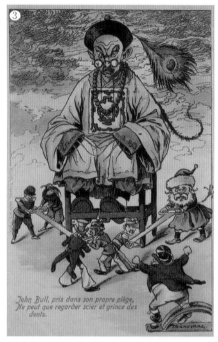

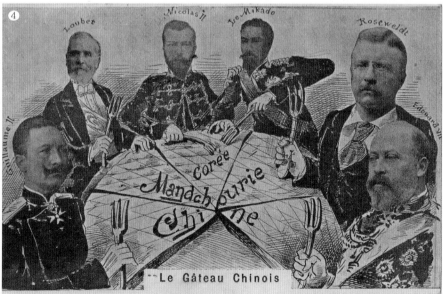

❷法國明信片按畫面直譯為「中國龍遭戲弄」。
❸法國明信片按畫面直譯為「皇帝寶座失穩」。
❹法國明信片列強分配中國大蛋糕。

殘暴的封建制度

　　清末經濟凋敝，民不聊生，失地農民無以為生，經義和團招募後揭竿而起，因為缺乏知識，他們將困苦生活的原因歸咎於洋人的到來。其實，根本原因在於封建制度的落後腐敗。慈禧先是利用義和團與洋人作對，之後又為了保全自己而媚洋，將義和團視為拳匪，大開殺戒，無數人頭落地。封建制度的致命之處在於凡事以皇權的一己私利出發，無視民眾利益，此乃腐敗之根源。

❺明信片：大清國當
今聖母皇太后萬歲萬
歲萬萬歲。

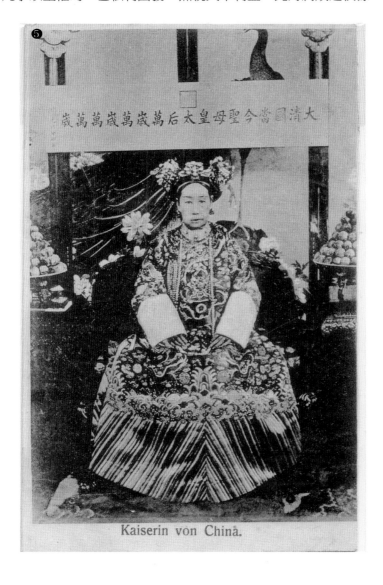

❺明信片：大清國當今聖母皇太后萬歲萬歲萬萬歲。

Kaiserin von China.

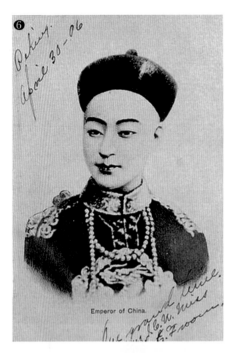

Emperor of China.

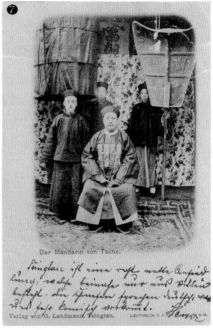

Der Mandarin von Tsimo.

Verlag von G. Landmann, Tsingtau.

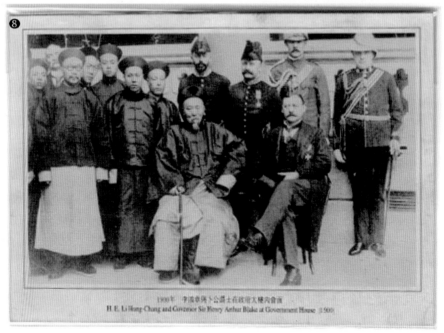

1900年 李鴻章與卜公爵士在政府大樓內會面
H. E. Li Hung-Chung and Governor Sir Henry Arthur Blake at Government House 1900.

❻明信片：光緒皇帝肖像。
❼明信片：清朝官吏。
❽明信片：1900 年李鴻章與卜公爵士在政府大樓內會面。

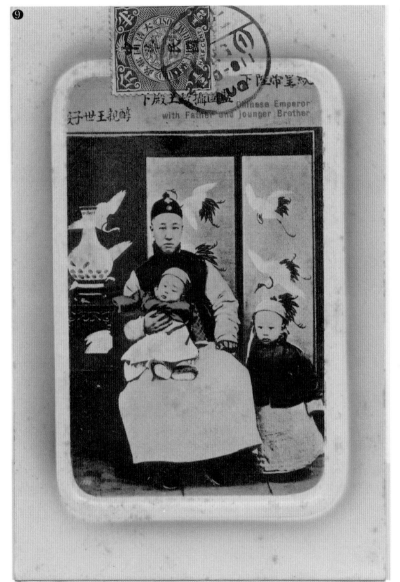

❾ 醇親王世子 Chinese Emperor with Father and Younger Brother 大清國郵政 CHINA

❾右起宣統皇帝陛下，監國攝政王，醇親王世子殿下。

⑩砍頭：封建制度的
最大弊害是蔑視人
權。殺人是制伏民眾
的最有力手段。
⑪囚籠酷刑：清代將
重犯關入囚籠實行懲
罰。

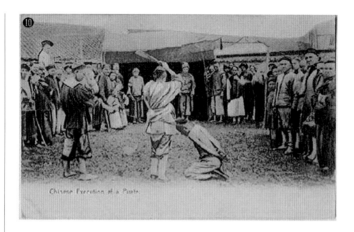

Chinese Execution of a Pirate.

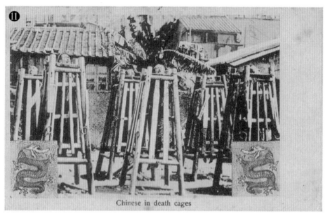

Chinese in death cages

　　封建社會，官貴民賤，百姓如同畜牲和「會說話的工具」，
為官服務，天經地義。

　　圖 13 這張明信片是官吏辦私事時，所用小轎。根據官吏級
別還有八人抬的大轎子，皇帝所用「輦」則多達六十四人來抬。
官、民差異，於此直觀！

　　圖 14 為官員審堂，高高坐於堂上，臺上、臺下，二個截然
不同的天地，申訴者見官必須跪下，以求其為民申怨，而官員則
將公務視作為民施恩。由此可知，封建的施政理念與共和實行

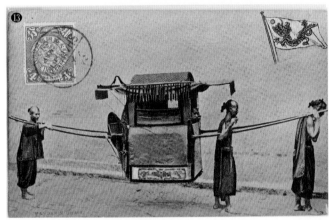

⓬殺人如麻：草菅人
命是封建社會常事，
時有發生，百姓無處
申怨。
⓭明信片：官吏辦私
事時所使用的小轎。
⓮明信片：清朝官員
審堂。

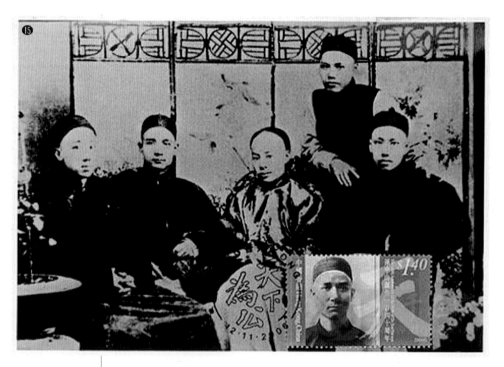

「民權」，二者之間的本質不同。

　　一個國家的改變，司法是十分重要的一個方面，清代以《大清律》治國，延續二百多年，清代各種酷刑如前頁圖，見者無不怵目驚心，年輕人更是見所未見，聞所未聞，本書收錄的這些明信片和圖片，可以讓現在的人瞭解封建制度的殘暴，以及孫中山先生剷除封建的決心。

　　宣統二年（1910）10月，派遣許世英、徐謙首次參加美國華盛頓第八屆國際監獄會議後，受西方獄政制度影響，萌生改良之意。法部大臣沈家本奏議創立「京師模範監獄」，清廷認可並「通令各省一律趕加」。翌年，武昌起義爆發，遂告中斷。

　　民國建立後，孫中山先生致力於改革中國獄政，命令各級官府，焚燬不法刑具，禁止刑訊體罰，尊重犯人人格，宣導實施教養感化之法，力除封建牢獄桎梏幽囚之弊。

　　民國監獄法規定「受刑人應施以教誨及教育」，其宗旨為「監獄教誨教育，一為改良獄政，根本教育。二為增進在監人智能，二者不可偏廢。」從此，中國進入現代意義上的法治社會。

辛亥革命前夕

　　孫中山先生領導中國人民與腐敗的清政府展開一次又一次的
鬥爭,被清政府列為四大寇之首。他先後組織起義達二十九次,
儘管一次又一次失敗,但是,他毫不氣餒,「愈挫愈勇」,終於
迎來勝利。

　　孫中山先生對廣州起義做出了高度評價,在《建國方略》中
說:「是役也,集各省革命黨之精英,與彼虜為最後之一搏。事
雖不成而黃花崗七十二烈士轟轟烈烈之慨已震動全球。而國內革
命之時勢實以之造成矣!」黃興:「光復之基,即肇於此!」

❶ 1911 年 4 月 27 日廣州起義失敗,清廷殘酷捕殺革命黨人,圖中右起為羅聯、饒輔
廷 ,羅遇坤,陳亞才、宋玉林 、韋雲卿、徐滿凌、梁緯和、徐亞培烈士等就義的情
形。

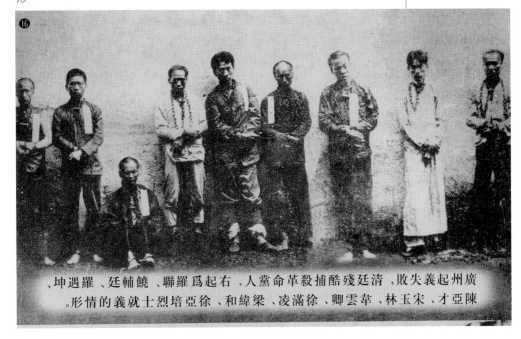

廣州起義失敗,清廷殘酷捕殺革命黨人,右起為羅聯、饒輔廷、羅遇坤、
陳亞才、宋玉林、韋雲卿、徐滿凌、梁緯和、徐亞培烈士就義的情形。

❶⑦廣州起義失敗，部分烈士遺軀。
⑱廣東各界改葬林冠慈烈士（革命成功後）。
⑲廣東各界軍民祭掃黃花崗七十二烈士墓（革命成功後）。

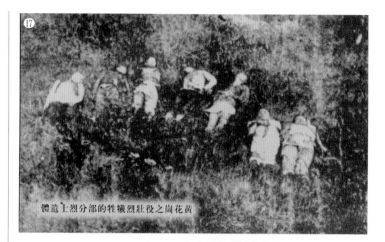

黃花崗之役壯烈犧牲的部分烈士遺體

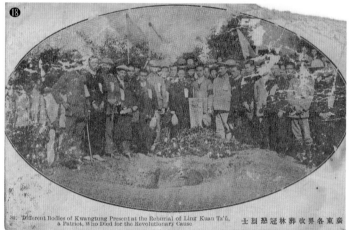

30. Different Bodies of Kwangtung Present at the Reburial of Ling Kuan Ts'u, a Patriot, Who Died for the Revolutionary Cause

廣東各界改葬林冠慈烈士

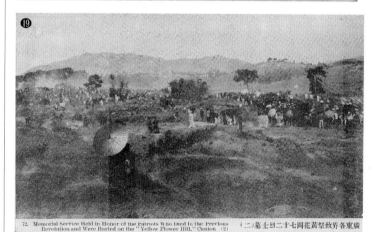

72. Memorial Service Held in Honor of the Patriots Who Died in the Previous Revolution and Were Buried on the "Yellow Flower Hill," Canton (2)

廣東各界祭掃黃花崗七十二烈士墓（二）

革命烈火，燎原華夏

244. Ruins of the Hanyang Floodgate

漢陽水關殘破之狀

245. The Floating Bridge Over the Han River during the Revolution

革命中之漢水浮橋

55. Foreign Men-of-War at Hankow

漢口江中之各國兵艦

以下圖片為革命軍在湖北、江西、江蘇、南京、上海、杭州、福建等地的狀況，革命成功後，製成明信片發行。當時的革命軍，社會上呼為民軍，與清廷官軍，相對立。

⑳漢陽水關殘破之狀。

㉑革命中之漢水浮橋。

㉒漢口江中之各國兵艦。

23

黎明前的黑暗

㉓漢口民軍排隊經行
租界。
㉔漢口民軍炮隊之射
擊(一)。
㉕漢口民軍炮隊之射
擊(二)。

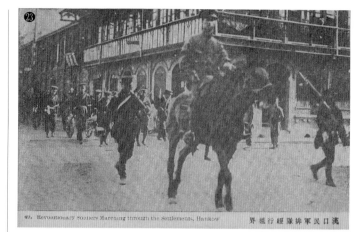

40. Revolutionary Soldiers Marching through the Settlements, Hankow

界租行經隊排軍民口漢

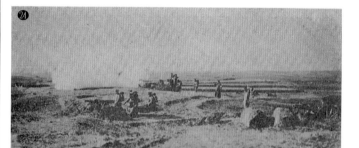

24. Revolutionary Artillery in Action, Hankow, (1)

(一)擊射之隊礮軍民口漢

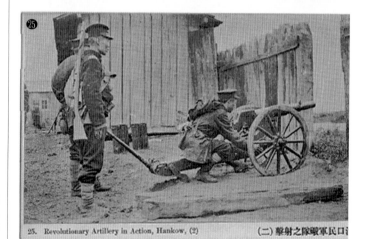

25. Revolutionary Artillery in Action, Hankow, (2)

(二)擊射之隊礮軍民口漢

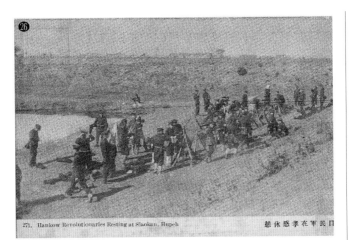

271. Hankow Revolutionaries Resting at Siaokau, Hupeh

口民軍在孝感休憩

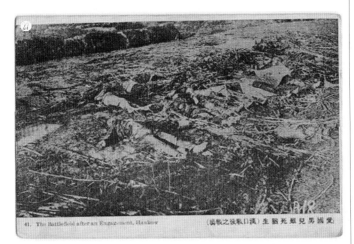

41. The Battlefield after an Engagement, Hankow

愛國男兒雖死猶生（漢口戰後之戰場）

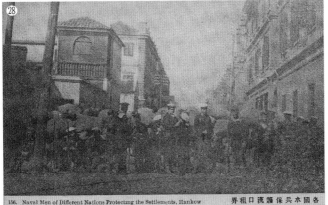

156. Naval Men of Different Nations Protecting the Settlements, Hankow

各國水兵保護漢口租界

㉖漢口民軍在孝感休憩。

㉗愛國男兒雖死猶生（漢口戰後之戰場）。

㉘各國水兵保護漢口租界。

黎明前的黑暗

❷❾湖北民軍軍隊出征(一)。

❸❿湖北民軍軍隊渡江。

❸❶湖北民軍在蛇山設架禦敵。

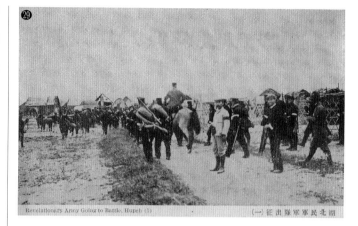

Revolutionary Army Going to Battle, Hupeh (1)　　　(一)征出隊軍民北湖

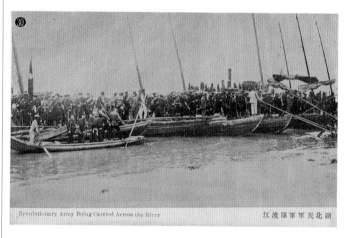

Revolutionary Army Being Carried Across the River　　　江渡隊軍民北湖

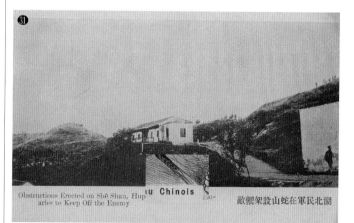

Obstructions Erected on Shê Shan, Hup
aries to Keep Off the Enemy　　　敵禦架設山蛇在軍民北湖

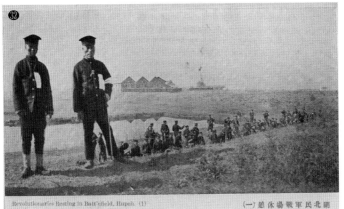

Revolutionaries Resting in Batt'efield, Hupeh. (1)

(一)憩休場戰軍民北湖

Revolutionaries Resting in Battlefield, Hupeh (2)

(二)憩休場戰軍民北湖

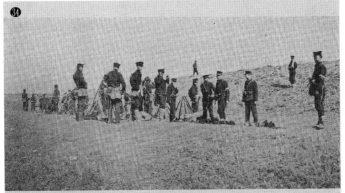

Revolutionaries Resting in Battlefield, Hupeh (3)

(三)憩休場戰軍民北湖

㉜湖北民軍在戰場休憩(一)。
㉝湖北民軍在戰場休憩(二)。
㉞湖北民軍在戰場休憩(三)。

黎明前的黑暗

㉟湖北民軍軍隊出征
（二）。

㊱11月16日晚，黃
興下令反攻漢口，親
率部隊搶架浮橋橫渡
漢水，終因寡不敵
眾，退守漢陽，這是
革命軍設浮橋於漢江
的情景。

㊲清軍焚漢口市街圖
（其一）。

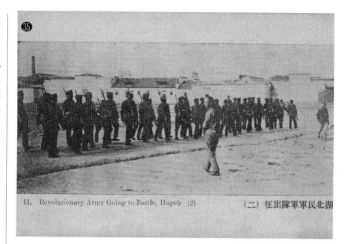

11. Revolutionary Army Going to Battle, Hupeh (2)　（二）征出隊軍民北湖

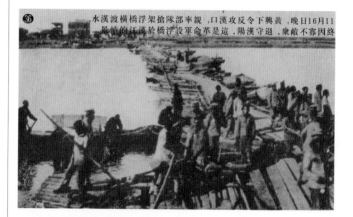

11月16日晚，黃興下令反攻漢口，親率部隊搶架浮橋橫渡漢水，終因寡不敵眾，退守漢陽，這是革命軍設浮橋於漢江的情景

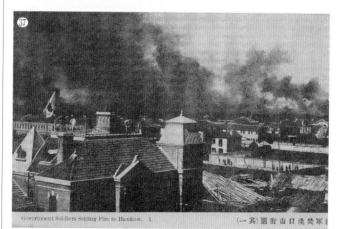

Government Soldiers Setting Fire to Hankow. 1.　（其一）圖街市口漢焚軍清

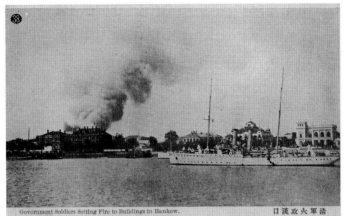

38 Government Soldiers Setting Fire to Buildings in Hankow.

清軍火攻漢口

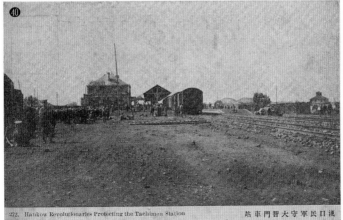

39

清軍火燒漢口民房

40

272. Hankow Revolutionaries Protecting the Tachimen Station

漢口民軍守大智門車站

㊳清軍火攻漢口。
㊴清軍火燒漢口民
房。
㊵漢口民軍守大智門
車站。

29

黎明前的黑暗

❹金標攻擊荊州八嶺
山之敢死隊。
❷攻取荊州之民軍將
校與勸旗營繳械之天
主教神父合影。
❸（民）軍在荊州天
主教堂收旗兵槍械。

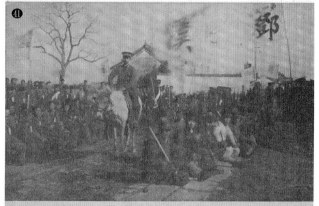

256. Téng King Piao Leading his "Dare-to-Die" Corps to Attack "Eight-Peaked Mountain," Kingchow　金標攻擊荊州八嶺山之敢死隊

243. Revolutionary Officers Who Captured Kingchow, and Roman Catholic Fathers Who Persuaded the Bannermen of Kingchow to Surrender Their Arms　攻取荊州之民軍將校與勸旗營繳械之天主教神父合影

237. The Ichang Revolutionaries Taking Possession of the Bannermen's Arms at the Roman Catholic Church, Kingchow　軍在荊州天主教堂收旗兵槍械

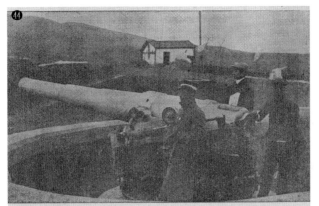

Breech-Loading Big Gun on Fu Kwei Shan, Nanking,
Captured by the Revolutionaries

江寧民軍所獲富貴山礮臺內之大礮

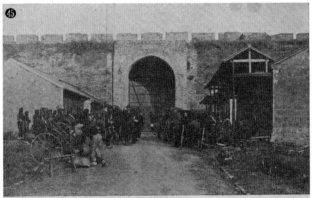

111. Fêng Jun Mên, After the Capture of Nanking by the Revolutionaries

民軍佔領江寧後之豐潤門

106. Revolutionary Troops of Woosung Stationed at the Hupeh Guild Building,
Nanking (The Horse which Commandant Wang is Riding was Captured
from Chang Hsün)

吳淞光復軍在江寧湖北會館屯營
（圖中王管帶所乘之馬即奪自張勳者）

❹江寧民軍所獲富貴
山炮台內之大炮。

❺民軍佔領江寧後之
豐潤門。

❻吳淞光復軍在江寧
湖北會館屯營（圖中
王管帶所乘之馬即奪
自張勳者）。

❹❼ 江寧清軍棄槍逃走。

❹❽ 林都督在江寧城外受降（中立冠高冠項圍白巾者為林都督）。

❹❾ 江寧民軍運大炮往攻浦口。

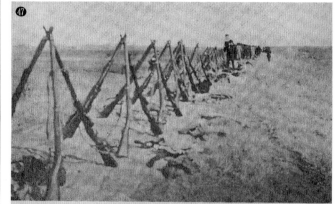

64. Imperial Troops Throwing Away Their Arms and Fleeing, Nanking

江寧清軍棄槍逃走

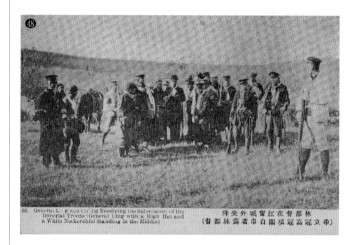

68. General Ling Sau Ch'ng Receiving the Submission of the Imperial Troops (General Ling with a High Hat and a White Neckerchief Standing in the Middle)

林都督在江寧城外受降（中立冠高冠項圍白巾者為林都督）

114. Revolutionaries Transporting Cannon from Hsia Kwan, Nanking, to Attack Pukow

江寧民軍運大炮往攻浦口

150. 'Purple Mountain, After the Capture of Nanking by the Revolutionaries　軍佔領江寧後之紫金山

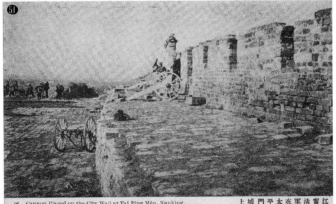

96. Cannon Placed on the City Wall at Tai Ping Mên, Nanking, by the Imperial Troops　江寧清軍在太平門城上所設之炮

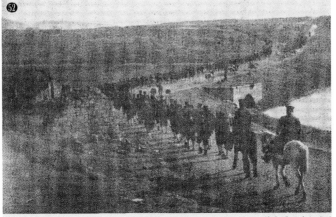

225. Chekiang Revolutionary Troops Entering the City After the Capture of Nanking　攻克江寧入城之景

⑤⓪（民）軍佔領江寧後之紫金山。

⑤①江寧清軍在太平門城上所設之炮。

⑤②攻克江寧入城之景。

33

黎明前的黑暗

❸吳淞軍隊由滬寧車
站赴江寧（後隊）。
❹革命成功後，在江
寧下關之中華民國軍
艦。
❺江寧民軍佔領北極
閣。

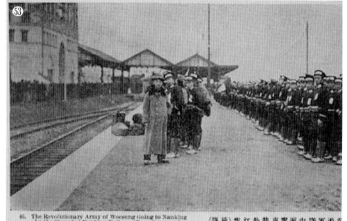

46. The Revolutionary Army of Woosung Going to Nanking
by the Shanghai-Nanking Railway (Rear Company)　　吳淞軍隊由滬寧車站赴江寧（後隊）

229. Men-of-War of the Chinese Republic at Anchor, Nanking (1)　　在江寧下關之中華民國民軍軍艦

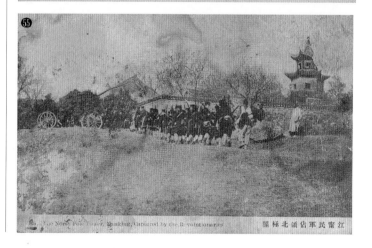

The North Pole Tower, Nankiou, Captured by the Revolutionaries　　江寧民軍佔領北極閣

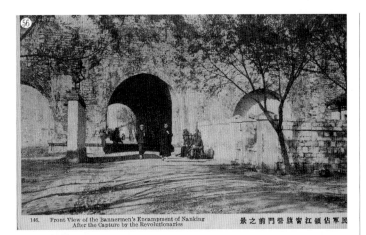

146. Front View of the Bannermen's Encampment of Nanking
After the Capture by the Revolutionaries
民軍佔領甯江營旗門前之景

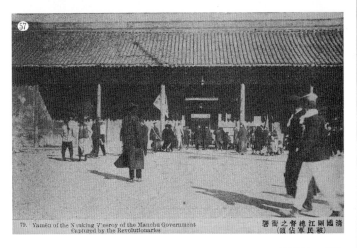

79. Yamên of the Nanking Viceroy of the Manchu Government
Captured by the Revolutionaries
清國兩江總督之衙署
（被民軍佔領）

113. Hsia Kwan, After the Capture of Nanking by the Revolutionaries
(A Chinese Man-of-War at Anchor)
軍民佔領甯江後之下關
（有民軍軍艦泊於江心）

56 民軍佔領江寧旗營門前之景。

57 清國兩江總督之衙署（被民軍佔領）。

58 （民）軍佔領江寧後之下關（有民軍軍艦泊於江心）。

35

黎明前的黑暗

❺❾江寧民軍佔領後之
儀鳳門。
❻⓿江寧民軍佔領紫金
山攀登之景況。
❻❶江寧紫金山之形
勢。

98. I FÊNG MÊN
After the Capture of Nanking by the Revolutionaries

門鳳儀之後領佔軍民寧江

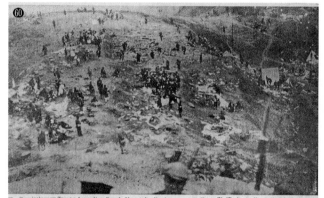

38. Revolutionary Troops Ascending Purple Mountain, Nanking

況景之登攀山金紫領佔軍民寧江

75. The Purple Mountain, Nanking

勢形之山金紫寧江

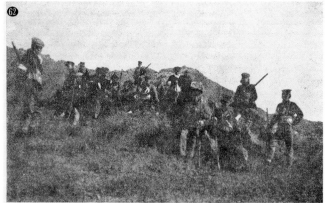

142. The Revolutionary Garrisons at Purple Mountain, Nanking
京紫金山上民軍之巡哨

60. Revolutionary Troops Transporting Impedimenta to Purple Mountain, Nanking
江寧民軍運送輜重至金山

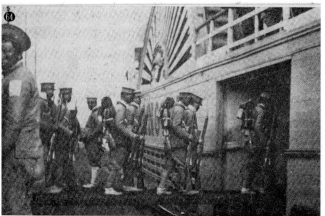

228. Revolutionary Troops Starting for the Northern Campaign from Shanghai (2) (Going on Board the Steamer)
北伐隊自上海出發（二）
陸續登舟

37

黎明前的黑暗

❻❺滬軍都督陳其美。
❻❻上海閘北寶山路招
　募民軍處。

47. CH'ÊN CH'I MEI, General of Shanghai　　滬軍都督陳其美

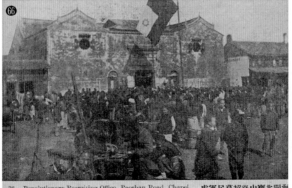

36. Revolutionary Recruiting Office, Paoshan Road, Chapei, Shanghai　　海閘北寶山路招募民軍處

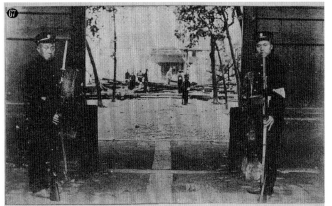

30. Ruins of the Shanghai Taotai's Yamên after the
Capture of Shanghai by the Revolutionaries

況景之燼被署道後海上領佔軍民

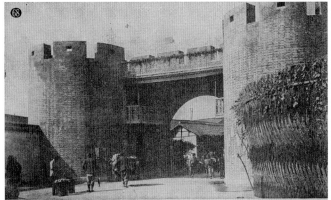

32. Front Gate of Kiangnan Arsenal after the Capture
of Shanghai by the Revolutionaries

後海上領佔軍民
門大之局造製器機南江

33. Revolutionaries Protecting the Shanghai-Nanking
Railway, Shanghai

站車甯滬護保軍民海上

⓺⓻民軍佔領上海後道
署被燼之景況。
⓺⓼民軍佔領上海後江
南機器製造局之大
門。
⓺⓽上海民軍保護滬甯
車站。

黎明前的黑暗

⓻唐紹怡登岸甫入汽車之景。

⓹伍唐兩代表在上海市廳會議（環立門外者為警衛之巡捕）。

⓻杭州軍隊歡迎蔣軍統尊篶。

116. H. E. Tang Shao Yi Entering the Motor Car Just After Landing, Shanghai　景之車汽入甫岸登怡紹唐

122. Town Hall, Shanghai, in Which the Peace Conference Between Dr. Wu Ting Fang and H. E. Tang Shao Yi Was Held　議會廳市海上在表代兩唐伍（捕巡之衛警為者外門立環）

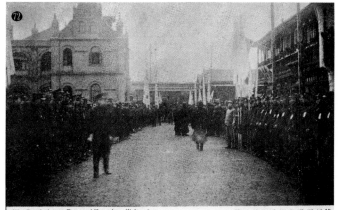

112. Revolutionary Troops of Hangchow Welcoming Commander Chiang Tsun Kuei　篶尊統軍蔣迎歡隊軍州杭

314. Commander Chou Ch'ih Ch'êng and Others Outing at the "White Beach," West Lake, Hangchow

周赤城司令在西湖白堤游眺

223. The Kiangse Revolutionary Military Government Recruiting Soldiers at Nanchang

江西軍政府在南昌百花洲募兵

163. Headquarters of the General-Staff, Fukien.

建總司令部

⑦ 會攻江寧浙軍統領
朱瑞。
⑦ 周赤城司令在西湖
白堤遊眺。
⑦ 江西軍政府在南昌
百花洲募兵。
⑦ 福建總司令部。

41

黎明前的黑暗

當第一道陽光灑落神州
明信片中的民初印象

曙光初照華夏

　　1912 年元旦中華民國南京臨時政府成立，孫中山先生就任臨時大總統。中國從此告別長達二千多年的封建專制制度。以共和理念立國始於此時。從此，揭開了中國進步的序幕。海峽兩岸，今日之成績皆始於孫中山先生開創之偉業。

❶革命領袖孫文。
❷敬祝中華民國創造（上海商務印書館印行，此為南京中華民國臨時政府成立時發行），作者藏品。

124. Different Bodies of Shanghai Calling on President Sun Yat Sen at His Temporary Residence, Avenue Paul Brunat, Shanghai

謁晉館行路昌寶海上就界各海上
（者乘所客皆車馬外門）統總大孫

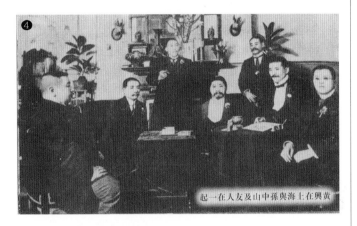

起一在人友及山中孫與海上在興黃

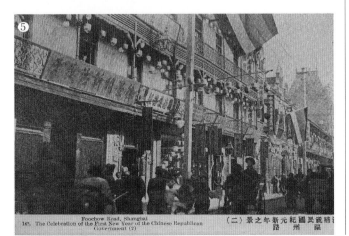

Foochow Road, Shanghai
145. The Celebration of the First New Year of the Chinese Republican Government (2)

（二）景之年新元紀國民祝慶
路州福

❸上海各界就上海寶
昌路行館晉謁孫大總
統。（門外馬車皆客
所乘者）
❹黃興在上海與孫中
山及友人在一起。
❺慶祝民國紀元新年
之景（二）福州路。

43
當第一道陽光灑落
神州

❻湖北武昌軍政府。
（前諮議局）
❼國務院慶賀民國紀
元新禧。
❽北京慶祝共和，前
門大街牌坊懸五色國
旗。

湖北武昌軍政府（前諮議局）

233. The Police Station of Fukien
[Celebration of the First Republican New Year

國務院慶賀民國紀元新禧

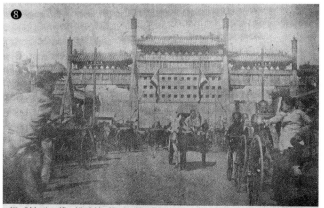

300. Celebration of Republic, Peking (Rainbow Flags Hoisted over the Archway in the Main Street, Chienmen)

北京慶祝共和前大門街坊牌色五旗國旗

袁世凱竊國

　　1911 年 10 月 10 日武昌起義爆發，12 月 18 日南北議和會在上海召開，12 月 25 日孫中山先生結束海外十六年的流亡生活回到上海。經各省代表選舉，推為中華民國臨時大總統。1912 年元旦在南京宣誓就職。南方革命軍與袁世凱達成協定，若袁讓清帝退位，贊成共和，就可以將大總統職位讓給他。

　　1912 年 1 月 16 日袁世凱率領眾大臣奏請隆裕皇太后，要求召開皇族會議，議決皇帝退位之事。同時代表內閣全體人員向隆裕辭職。袁等一行人走出皇宮時，遭到革命黨人襲擊，袁世凱僥倖脫險，禁衛軍頭目良弼被炸身亡，從此，皇室反對退位之聲告絕。

　　1912 年 1 月 29 日、30 日二天，清廷召開御庭會議，議決以遜位換取民國的優厚待遇。

　　1912 年 2 月 9 日《大清皇帝退位優待條件》確定：

　　第一款：大清皇帝辭位之後，尊號仍存不變，中華民國以待外國君主之禮相待。

第二款：大清皇帝辭位之後，歲用四百萬兩，俟鑄新幣後改為四百萬元，此款由中華民國撥付。

第三款：大清皇帝辭位之後，暫居宮禁，日後移居頤和園，侍衛人等，照常留用。

第四款：大清皇帝辭位之後，其宗廟，陵寢，永遠奉祀，由中華民國酌設衛兵，妥慎保護。

第五款：德宗崇陵未完成工程，如制妥修，其奉安典禮，仍如舊制，所有實用經費並由中華民國支出。

第六款：以前宮內所用各項執事人員，可照常留用，唯以後不再招閹人。

第七款：大清皇帝辭位之後，其原有之私產，由中華民國特別保護。

第八款：原有禁衛軍，歸中華民國陸軍編制，額數奉餉，仍如其舊。

　　1912 年 2 月 12 日，清廷正式退位。

　　2 月 15 日根據南北議和的協定，南京臨時參議院選舉袁世凱為中華民國臨時大總統。

　　南方參議院規定：新總統必須到南京就職，並派蔡元培為專使，與汪精衛、宋教仁等人北上迎袁南下履任。

❾北京兵隊在前門車站歡迎蔡專使等。
❿北京前門東車站內結綵歡迎蔡專使等。
⓫北京軍隊在東長安街列隊候迎蔡專使等。

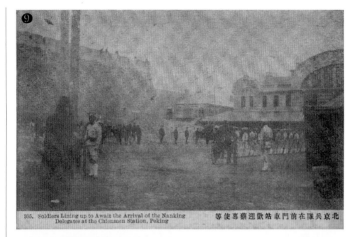

305. Soldiers Lining up to Await the Arrival of the Nanking Delegates at the Chienmen Station, Peking

北京兵隊在前門車站歡迎蔡專使等

304. Interior View of the Chienmen Station, Peking (Decorated with Festoons to Welcome the Nanking Delegates)

北京前門東車站內結綵歡迎蔡專使等

302. Soldiers Awaiting the Arrival of the Nanking Delegates at "East Long Peace Street," Peking

北京軍隊在東長安街列隊候迎蔡專使等

北京兵變實況

　　袁世凱害怕革命黨人調虎離山，在蔡元培等人到達北京不久，便唆使北洋軍第三鎮統領曹錕，以裁餉為名嘩變。1912 年 2 月 29 日，大清、交通、直隸三個銀行和造幣廠遭搶，商民遭劫四千餘戶，蔡專使等人寓所亦遭圍攻，無奈，避入六國飯店。30 日，兵變蔓延至西城、保定，波及天津。各帝國主義列國藉口保護僑民，紛紛派兵入京。這裡刊出的一組（16 張）明信片，如實記錄了這一過程。這些明信片是日本在華公司發行。集郵人士貼上加蓋「中華民國」的蟠龍郵票，讓中國由封建蛻變為共和的痛苦歷史，永遠地記錄了下來！

　　經過這次兵變，南方代表團認為皇帝剛剛退位後的北方秩序，離開袁世凱就難以維持，於是放棄了迎袁南下任職的要求。1912 年 3 月 10 日，袁世凱在北京前清外務部公署，一身戎裝，佩帶長劍，宣誓就職。誓詞為：「世凱深願竭其能力，發揚共和精神，滌蕩專制之瑕穢。謹守憲法，以國民之願望，祈達國家于安全強國之域，俾五大民族同臻樂利。」成為民國第二任臨時大總統。

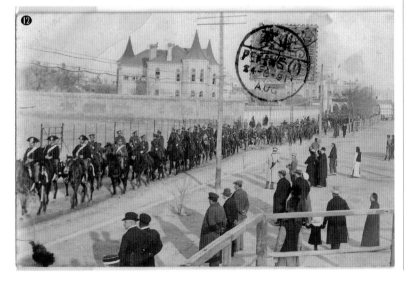

❷北京兵變實況明信片。

當第一道陽光灑落神州

⓭～⓯北京兵變實況
明信片。

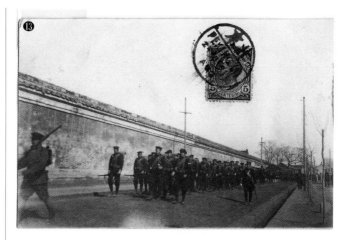

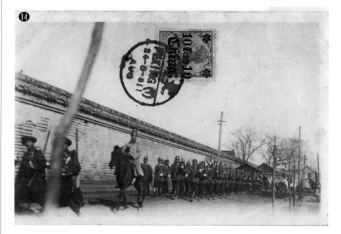

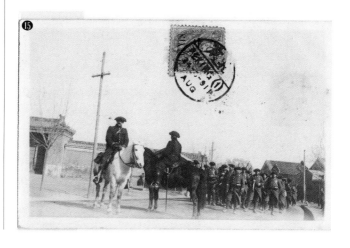

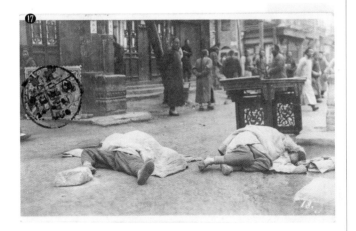

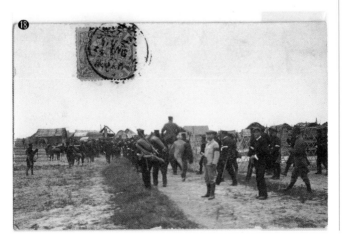

⓰～⓲北京兵變實況
明信片。

當第一道陽光灑落
神州

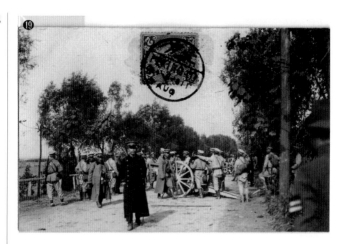

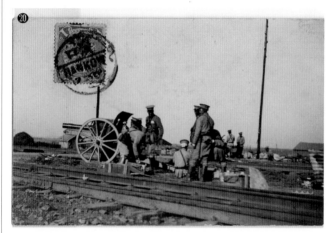

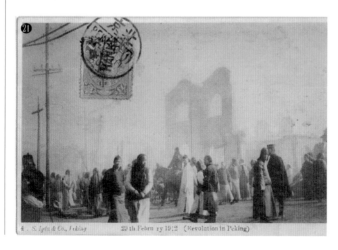

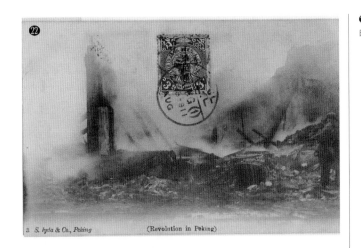

3 S. Iyda & Co., Peking (Revolution in Peking)

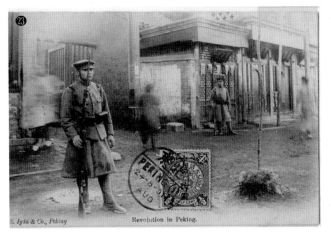

S. Iyda & Co., Peking Revolution in Peking.

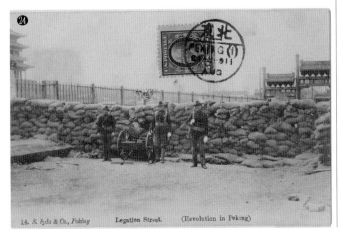

14. S. Iyda & Co., Peking Legation Street. (Revolution in Peking)

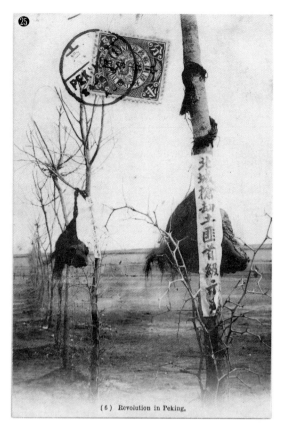

(6) Revolution in Peking,

㉕～㉗北京兵變實況
明信片。

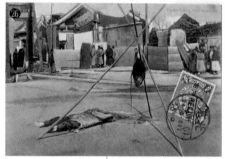

Tientsin 1912, Police Patrol
Tientsin 1912, Polizei-Patrouille

袁世凱任正式大總統

　　圖 29 這張明信片所蓋郵戳為 1916 年 6 月 6 日，這天正是僅僅當了 83 天「洪憲皇帝」，「駕崩」之日，集郵人士聞袁死訊，特在當天貼上有袁氏像的共和紀念郵票製成極限片趕往郵局銷戳而留存至今，屬歷史趣味片。

　　圖 30 這張旗幟彩色斑斕的明信片，左下部黑白照片是袁世凱穿西服任中華民國第一任大總統時實錄，時在 1913 年 10 月 10 日。明信片由日本尚美堂製作，存世較少。

　　圖 31 為袁世凱禮服裝實寄明信片：這是大眾熟知的袁世凱形象，共和紀念銀幣及其他相關資料上均能見到。

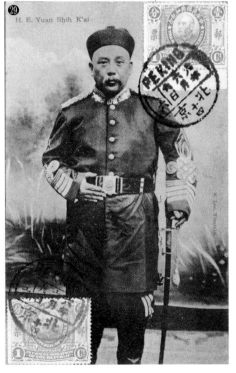

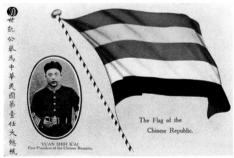

㉘袁世凱戎裝便帽像明信片反面。
㉙袁世凱戎裝便帽像明信片正面，石創榮先生提供。
㉚袁世凱就任中華民國第一任大總統著戎裝便帽像明信片。

中華民國大總統袁總統肖像

Yuan Shi-k'ai, the President of the

❸❶袁世凱禮服裝實寄明信片，徐錚先生提供。

二次革命掠影

二次革命：

1911 年 8 月，宋教仁以同盟會為基礎，聯合統一共和等小黨派組成國民黨，推孫中山為理事長，成為參議院多數派。這讓袁世凱極度不安，他第一次派人送去一套西裝和五萬大洋支票，宋收下西服將支票退回。不久，袁世凱又派人送去一張五十萬大洋的支票，說是支持宋的政治活動所需經費。提出要求，希望宋不再堅持責任內閣制，……為宋拒絕。這讓袁世凱動了殺機。

1913 年春，宋教仁南下省親，沿途宣傳共和，所到之處，廣得支持，選宋為內閣總理的呼聲日益高漲，這讓袁世凱大驚失色。1913 年 3 月，宋抵達上海，袁世凱以「即日赴京，商決要政」，命宋北上，20 日晚，宋教仁在黃興、廖仲愷、于右任等一行人的陪同下前往車站。22 時左右，宋抱拳行禮告別登上火車。此時，突然閃出一名刺客，舉槍便射，宋教仁腰部中彈，眾人急送滬寧鐵路醫院，22 日不治身亡。

宋教仁在中彈後，神志清醒時委託黃興給袁世凱發出一份電報曰：「仁本夜乘滬寧車赴京，敬謁鈞座。10 時 45 分，在車站突被奸人背後施槍，彈從腰上部入腹下部，勢必致死。竊思仁自受教以來，即束身自愛，雖寡過之未獲，從未結怨於私人。清政不良，起任政革，亦重人道，守公理，不敢有一毫權利之見存。今國基未固，民富不增，遽爾撒手，死有餘恨。伏冀大總統開誠信，布公道，竭力保障民權，俾國家得確定不拔之憲法，則雖死之日，猶生之年。臨死哀言，尚祈鑒納。」

一方面是坦蕩的國民黨人，另一方面是善耍權術的巨奸袁世凱。刺宋案不久告破，在江蘇駐滬的巡查長應桂馨家裡查到了他與北京的往返電報。證據直指國務院機要祕書洪述祖。洪受國務總理趙秉鈞指示，背後必然是袁世凱為幕後真兇。

孫中山隨即發動二次革命。1912 年 7 月 12 日，李烈鈞在江西湖口誓師，組織討袁軍，宣布江西獨立。不久，湖南革命黨推舉譚延闓為討袁軍總司令，廣州則在胡漢民、陳炯明領導下，於

7 月 18 日宣布獨立，雲南都督蔡諤宣布中立。四川熊克武於 8 月
4 日宣布獨立，組織討袁軍，不足一月，於 9 月 2 日被迫下臺。
國民黨在廣東、江西、安徽及各地的勢力被袁世凱一一清除。歷
史進入了以袁世凱為首的北洋軍閥統治時期。

　　短暫的二次革命失敗後，孫中山與黃興再度流亡東京。

　　1914 年春，孫中山親自制定了黨綱，宣告中華革命黨成立。
1914 年 6 月 28 日，李國柱在湖南彬縣起義，是中華革命黨反袁
的首次義舉。

　　1916 年 6 月 6 日，當了 83 天皇帝的袁世凱病死。

　　1917 年 9 月，孫中山在廣州召開國會非常會議，組織護法軍
政府。

　　1919 年 10 月，孫中山將中華革命黨改組為中國國民黨，並
於 1921 年 4 月在廣州重組軍政府，任非常大總統。

　　1922 年 6 月，陳炯明叛變，孫中山退居上海。

　　1923 年 2 月，重回廣州再建大元帥府。

　　1924 年 1 月，孫中山在廣州召開中國國民黨第一次全國代表
大會，發表改組國民黨宣言，說：「此次國民黨改組有二件事：
第一件，是改組國民黨，要把國民黨再組成一個有力量、具體的
政黨；第二件，就是用政黨的力量去改造國家。」

　　當時，中國的現狀讓孫中山先生憤慨，他說：「自辛亥革命
以後，以迄於今，中國之情況，不但無進步可言，且有江河日下
之勢。軍閥之專橫，列強之侵蝕，日益加厲，令中國深入半殖民
地之泥犁地獄，此全國人民所為疾首蹙額，而有識者所以彷徨日
夜，急欲為全國人民求一生路者也。」接著又說：「吾國民黨則
夙以國民革命、實行三民主義為中國唯一生路。」

為國為民，奮鬥不息

1、孫中山先生出席黃埔軍校開學典禮

　　1924 年 5 月 5 日，黃埔軍校開學，孫中山先生說：「創造革
命軍隊來挽救中國的危亡！」6 月 6 日，在開學典禮上說：「要
從今天起，立一個志願，一生一世，都不存在升官發財的心理，

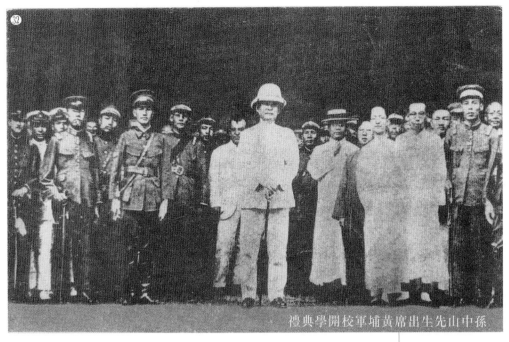

孫中山先生出席黃埔軍校開學典禮

只知道做救國救民的事業。」接著，孫中山先生宣布訓詞：「三民主義，吾黨所宗，以建民國，以進大同，咨爾多士，為民前鋒，夙夜匪懈，主義是從，矢勤矢勇，必信必忠，一心一德，貫徹始終。」這一訓詞後來成為國民黨黨歌和中華民國國歌的歌詞。蘇州草橋中學的程懋筠老師為其譜曲，流行華夏。

2、孫中山先生全身像及遺囑

　　應馮玉祥將軍邀請，孫中山先生北上，共商國是。

　　1925 年 1 月孫中山先生病發住院，診斷為肝癌。3 月 11 日在彌留之際，立下遺囑：「余致力國民革命，凡四十年，其目的在求中國之自由、平等。積四十年之經驗，深知欲達到此目的，必須喚起民眾及聯合世界上以平等待我之民族，共同奮鬥。現在，革命尚未成功，凡我同志，務須依照余所著《建國方略》、《建國大綱》、《三民主義》及《第一次全國代表大會宣言》繼續努力，以求貫徹。最近，主張召開國民會議及廢除不平等條約，尤須於最短時間，促其實現，是所至囑！」

　　1925 年 3 月 12 日，革命先行者孫中山先生逝世。他表裡如

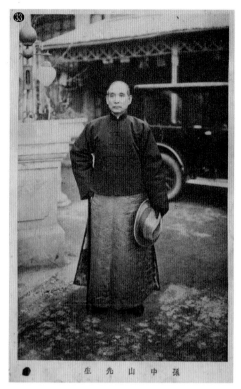

孫中山先生

一的偉大人格，真誠無私的一生奉
獻，充滿激情和理想的救國救民壯
舉，以及高瞻遠矚的建國理想、包容
大度的政治主張，永遠是兩岸人民取
之不盡、用之不竭的精神、文化、政
治⋯⋯各個方面的巨大財富。

現在把孫中山先生逝世紀念日 3
月 12 日定為植樹節是很有意義的。孫
中山先生領導人民推翻了長達二千多
年的封建制度，將共和的思想和制度
引入中國。等於是為全體中國人種下
了一棵福澤萬代的參天大樹。前人栽
樹，後人乘涼，飲水不忘掘井人，讓
我們永遠紀念這位偉人，用實際行動
繼續努力，讓中國變得更加美好！

❸❹孫中山先生全身像及遺囑，姜晉先生提供。

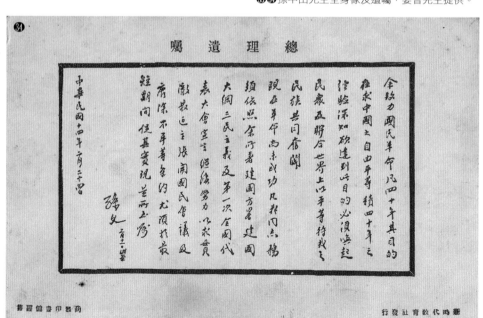

國家的名片
民初郵票雜談

郵票是國家的名片（A Postage Stamp is Visiting Card of a Country），更是國家歷史的載體。

1911 年，辛亥革命的成功使中國成為東亞第一個民主共和國。但是，正如一個初生嬰兒出世一樣，這個新國家脫胎於長達二千多年的封建專制母體，它的降生充滿痛苦而曲折。郵票，忠實記錄下這一過程，讓今天的人們對這段歷史，可以直觀認知。

1912 年元旦，孫中山先生在南京就任中華民國臨時大總統。其時，北京紫金城裡，年僅三歲的小娃娃宣統皇帝，在隆裕太后和攝政王載灃的監護下，依然坐在龍庭上，讓滿朝文武大臣，山呼萬歲。一南一北，二種社會制度，猶如冰火不相容的二重天地。孫中山先生在國事如麻，日理萬機的情況下，高度重視新國家的郵票發行工作。

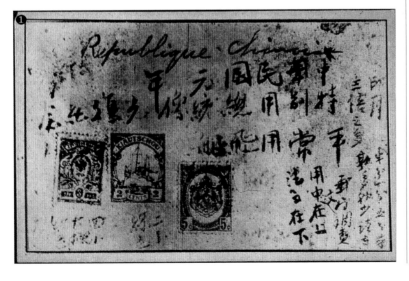

❶孫中山先生手書，指示郵票設計之參考。左：俄國郵票，中：德國在青島使用的郵票，右：比利時郵票。

2月，臨時政府公報第43號：「本部成立以來，即首先組織郵政司，薦任陳廷驥為郵政司長在案。查郵政司為管理郵政之最高機關，該司長理宜直接管轄中華民國郵政事宜，自令到之日，凡中華民國郵政中西人員概歸該司長所節制。」中旬，孫中山先生召開會議，對光復紀念郵票和飛機普通郵票的設計、印刷、發行工作作了詳細安排。孫中山先生在記事本上撕下一頁，發布指示要點：

　　1. 中華民國特別用總統像光復紀念，平常用飛船；

　　2. 郵票顏色二分用綠色，四分為紅色；

　　3. 印一月三倍之多；

　　4. 郵票文字，中文在上，法文在下；

　　5. 半分，1分，5分等孰多孰少？請交郵局調查。

　　特別需要指出的是：孫中山先生手書中，「中華民國」的國字，採用了少見的異體字「囻」，此字從口，從民，最早見於遼代僧行均《龍龕手鑒》。孫中山先生為何鍾情此字？想來是宣傳革命，顛覆二千多年以來，君貴民賤的封建觀念，指出國家之本在民，國以民重，大振黎民百姓之心！（這個「囻」字，民國元年為江蘇鎮江、揚州、山東濟南、山西太原……等多個省分發行的紙幣上採用。）

　　孫中山先生行事周密，用三枚外國郵票（圖1）供設計參考。這一歷史文件有力地說明了，百年之前，孫中山先生郵票方面的專業水準，較之後來的集郵家不知要高出多少呢！更讓我這個系統收集中國郵票達六十年以上的郵迷，打心底裡肅然起敬，佩服得五體投地。

　　孫中山先生對郵票廣泛的宣傳意義有深刻瞭解，指示將中華民國光復紀念郵票印就發行，以新耳目而崇體制。儘管郵政司長陳廷驥已經遵諭與上海商務印書館訂立了郵票印製合同，但是，隨著袁世凱奪得大權，讓竊據中國郵政實權長達半個世紀之久的法國人帛黎（A. Théophile Piry, 1850-1918）惶惶不安，竟然以惜物為藉口，在1912年1月30日，擅自將清代蟠龍郵票加蓋「臨時中立」（圖2），並於南方福州郵局發售，此舉目的是迎合外國在華各國的觀望態度，當時，各帝國主義列強國家在中國各地

的租界無一不宣布「嚴守中立」。同時，為的是試探南方民心，結果招致一片反對和抗議之聲。接下來更加荒謬，竟然於3月又在「臨時中立」四字外，添加「中華民國」，在南京、漢口、長沙三地發行。成了讓人無法理解的「臨時中立·中華民國」。試想，堂堂正正的中華民國在自己的國土上向誰去表「中立」啊?!

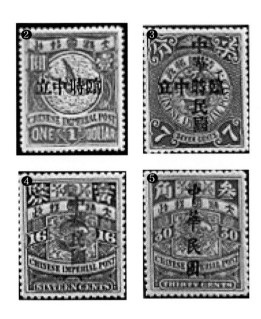

　　孫中山先生聞知後，十分震怒，二次急電制止。從民國元年3月19日致袁世凱電報中，可知其憤慨之心：「北京袁大總統鑒，郵政總辦前于郵票上蓋印『臨時中立』字樣，經外交部、交通部令其抹去此字，加印『中華民國』字樣於上，惟一。現在，仍不將『臨時中立』四字抹去，變成『中華民國·臨時中立』八字，屬有礙國體，聞已發數省，應請令轉電各處，必書無『臨時中立』字樣方許發行。孫文告」。

　　客卿帛黎利用手中的郵政大權二次胡鬧，讓剛剛誕生的中華民國蒙受恥辱，遭到從事郵政工作的愛國人士強烈反對。後來，帛黎見到中國封建王朝徹底垮臺，才將清代蟠龍郵票委託上海商務印書館加蓋宋體「中華民國」字樣，通用全國。在1、2分蟠龍郵票加蓋中，有少量郵票最後一個「國」字稍大，集郵界稱其為

「大國字」（圖6、7）。

　　試想，剛剛建立共和制度的「中華民國」郵票，竟然還披著封建的「大清國郵政」外衣，且郵票面世「一波三折」，先是「臨時中立」，繼而「中華民國‧臨時中立」，最後才是代表東方大國的「中華民國」，坎坷的出世之路，至今仍讓人心寒。這些加蓋郵票是清代消亡、民國肇立的見證，向來為集郵者重視，精心呵護，代代相傳。如今，並無集郵愛好的廣大民眾也能從這些郵票中近距離觸摸歷史，體味中國創建共和制度的苦難歷程。

　　民國2年5月5日，中華民國第一套普通郵票「帆船票」正式發行。但是，清代蟠龍票依舊通行無阻，多年後方告絕跡。這種奇怪現象，是由於民國建立，帛黎與英商倫敦定制印刷清代蟠龍郵票的合同，竟然並未及時廢止。他強調原定合約，印量未完成，不能停印。只是讓倫敦繼續印刷中的清代蟠龍郵票上，加蓋

❻❼帛黎將清代蟠龍郵票委託上海商務印書館加蓋宋體「中華民國」字樣，最後一個「國」字稍大，集郵界俗稱「大國字」。圖6左「國」字為正常大小，右為加大字體，圖7相同。

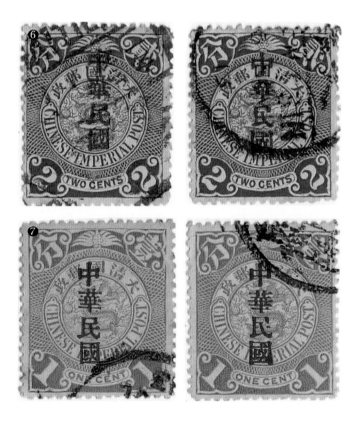

楷體「中華民國」四字，運回國內與「帆船票」並行流通。帛黎的獨斷專行，令國人氣憤至極。

　　而帛黎在民國元年對共和新政權的曖昧態度，更產生了長期的極壞影響。繼加蓋「臨時中立」、「中華民國·臨時中立」遭到制止，不久，他依舊對各地郵局發號施令，用英文通告各地郵局將現存大清蟠龍郵票加蓋「中華民國」繼續發售。

　　由於中國地域遼闊，各地方郵政局長英文水準參差不齊，對這一通知的理解又不盡相同。於是，出現了各自為政，形形式式、紛繁複雜的地方加蓋郵票，讓今日郵人頭昏腦脹。比如，哈爾濱郵局僅加蓋「中華」二字。吳家市郵局表現特別的仔細，專門製了一個半月形郵戳「中華民國」，它恰好將原「大清國郵政」五字遮蓋（圖8）。更為多樣化的是：字體不一，大字，小字，各隨所欲，直蓋，斜蓋各顯千秋（圖9、10），紛繁複雜，形形式式的各類加蓋郵票，少說也有數十種之多。百年之後，集郵者至今尚未能弄清其全貌！（陳兆漢所著《中國郵票圖鑒》所列較多，可資參考）

　　拙藏二枚信銷票，係先父丁宗琪先生早年藏品。蟠龍票上加蓋的不是「中華民國」而是「國民·中華」，極為罕見。這二種地方加蓋的信銷票應非鉛字錯排！若是錯排，似應為「民國·中華」。而「國民·中華」，是「國民」在前，「中華」在後，突顯「國民」，刻意為之！

❽吳家市郵局專製一半月形「中華民國」郵戳，恰好將原「大清國郵政」五字遮蓋。

❾哈爾濱市郵局專製郵戳。

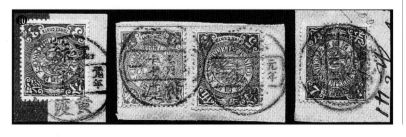

❿著名的黃渡加蓋郵票。

　　為什麼出現這種加蓋郵票？筆者尚無力解釋。這二枚郵票絕對是早年之物，入藏已有七十年以上，其中 4 分票，背面還黏著原信封皮呢，至今未漂洗，可謂原汁原味，惜乎信封已失，研究困難。推測，「國民‧中華」加蓋郵票是民國之初，國民萬眾一心擁護共和，地方郵政響應孫中山先生號召，宣導「國以民重」的一個例證。

　　帛黎長期把持郵政大權，屢屢發生挑拂中國民意的行為，引起郵局內外愛國人士的強烈不滿，後來，他們相約成立了郵政協會。1912 年 8 月，孫中山先生應袁世凱之邀北上，共商國是。29 日，中山先生在郵政協會組織的歡迎會上即席演講《郵政之發達以富國便民》，贏得一片久久不息的掌聲。這份講話，日後成為郵政界收回郵權的指導思想。

　　隨後，全國郵政工會成立，中國逐漸擺脫洋人的控制，邁向有自主郵權的東方大國。然而，這一進程仍然步履艱難。中華民國成立後，於 1912 年 5 月裁撤清代遺留之驛站，同年 11 日 15 日公布有十四項條款的《裁驛歸郵暫行章程》，1915 年 9 月 18 日頒布《禁止外國設郵售票令》，1922 年 2 月 1 日，在萬國郵聯太平洋會議上通過撤銷在華客郵的章程。1923 年 1 月 1 日前帝國主義各國客郵全部關閉（日本拒撤）。中國郵政自 1878 年由海關試辦以來，歷經三十六年的漫長歲月，在與郵驛、民信局、客郵、商埠郵局的一系列求生存、求發展的鬥爭過程中，終於困難而艱定地走上獨立、自主的道路。

飛鴿、躍鯉、鴻雁
民初郵票的前世今生

　　民國肇立，北京郵傳部主管郵政事務的帛黎等外籍人士竟將清代舊存之蟠龍郵票加蓋「臨時中立」、「臨時中立·中華民國」兩套郵票在南方大城市發行，以抵制中國民眾反對封建、擁護共和的洶湧大潮。然而不久之後，帝國主義者看到共和已深得人心，更為民眾廣泛擁護，才又在蟠龍郵票上加蓋「中華民國」楷、宋二種字體後，暫敷市面急用。

　　郵票有國家名片的作用。一個剛剛創造的新國家，它的郵票以何種面目與世人相見？是一件必須立即著手處理，刻不容緩的大事。時任中華民國臨時大總統的的孫中山先生，對新郵票的發行工作十分重視，親自召集交通部祕書程清、郵電司唐文啟科長，多次開會研究。

　　清代普票，以分計數的是低面值蟠龍郵票。龍是皇帝的象徵，又是清廷的國徽，棄之必然，毋庸置疑。新版郵票設計了振翮展翅，飛向光明的鴿子，樣票有 1、2、3、8、10 分多種，信鴿傳書為中外人士所熟知。

　　清代普郵，以角計數的中等面值郵票以鯉魚為圖，鯉魚傳尺素是一個古老的典故。新版郵票之鯉魚圖較清代大而美，赤鯉肥碩，躍於拱門，有「鯉魚跳龍門」之喻。

　　清代以元計數的高面值郵票以雁為圖。新版郵票亦為雁圖，瞧！鴻雁翔於長江上空，意為民國源遠流長，而下部背景，風帆點點、浮屠倒影，甚為美觀……

　　上述普票「大中華民國郵政」及英文「CHINESE REPUBLIC POST」字樣，三種面值上形式各異，較為醒目，易於區別。

　　試樣票印成後，由於這套普通郵票之圖案，仍然基本上沿用了清代普通郵票的原意，僅將低面值郵票上的「龍」改為「鴿」，設計思維仍然沒有跳出清代普通郵票之舊窠臼，又告棄用。

而「大中華民國」地圖樣票本擬採用，正欲付印，有人提議：華盛頓創立美國，郵票上是其肖像，中國郵票亦應如此。其時，袁世凱權欲甚張，左右媚之，力主袁像，而國民黨人則堅持用孫像，爭論不決，吵得不可開交！郵票發行看似小事，竟成了政治事件，形成了政治僵局，一段時間內，雙方均一籌莫展，苦無良策。

　　先父丁宗琪先生在世時曾談述過郵界前輩郭植芳先生等人講過的一段光復、共和郵票出世的往事：

　　面對袁氏派之強硬，南方國民黨人既無實力又不肯示弱，怎麼辦呢？一日，幸由人介紹，請得一位久諳政商的宿耆方使事情圓滿解決。傳說，冷場了一段時間之後，再次復會，面對一個個肌肉繃緊的臉龐，老先生面帶微笑，瀟灑出場，持「中庸之道」，駕輕就熟、辟難迎祥。他先是誇郵票打樣師（即今之設計師）用心良苦，新郵票的設計頗具特色，民國宏圖，有賴先生大力描繪。又列舉諸大國之郵，謂我國已經能與之比肩矣！繼而說圖稿「增一分，減色；刪一分，失色！」，只須將中心「大中華地圖」換成肖像即可。老者的這番話著實讓打樣師鬆了口氣，因為此前幾種圖稿均遭棄用，早就憋足了一肚子的氣。面對這個人人火氣十足的會場，雖然，只有一個並非主角的人火氣消了，卻讓全場氣氛由冰冷的冬天轉入暖意融融的春天，形成了可以對話

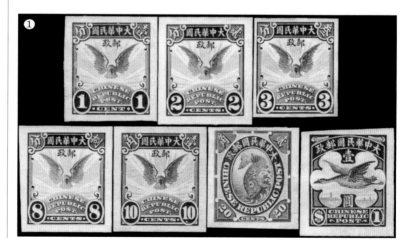

❶大中華民國飛鴿、躍鯉、鴻雁圖壹分至壹圓未採用之試印樣七枚。低面額五枚圖案為飛鴿展翅翱翔雲際，傳書飛越地球之圖像，空中光芒四射作背景；貳角票以揚尾鯉魚為圖案；壹圓票中鴻雁飛翔於江塔上，圖案設計典雅貼切。

的局面。接著，老先生由輕入重，以四兩撥千斤之力，扭轉了大局，他先是稱共和事業燦爛全仗袁氏之力，若非袁氏之智，清廷豈會如此迅速辭政退位?!袁氏派一聽，人人笑容滿面。接著又說光復在前，孫氏積年辛勞，海外影響巨大，青史安能不記?!又贏來國民黨人一片掌聲，袁氏派心裡反對卻又難啟齒。最後，力主同時發行二套紀念郵票，光復載孫氏偉績，共和存袁氏大業。至此，嚴重對立的北南二派，均頷首稱是，一致喝彩！郵票發行之爭遂告平息。及至郵票付印已經是元年年底了！

之後的普通郵票由財政部印刷局另擬三種圖案，此即後來常見之帆船、農穫及宮門郵票。郵票圖案才定，風波又起，郵票之印刷權仍為原清廷郵票供應商——老客戶英國倫敦滑德羅公司「近水樓臺先得月」，搶先一步而攬入懷中。所以，這套普通郵票竟有三種版式，即最先出現的倫敦版，以及民國四年後因財政部將印刷權收回而自行印刷的北京一版、北京二版，這一惡果使得廣大集郵者腦門發脹，為集齊這三套郵票叫苦連天，竟然長達百年……

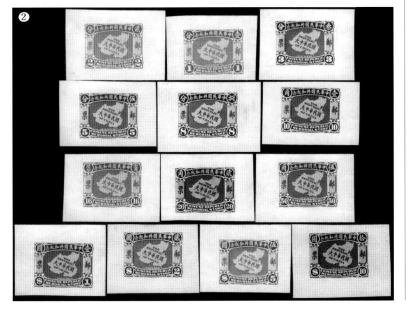

❷中華民國共和紀念大中華民國地圖是印票十三全，北京財政部印刷局雕刻版印製，以中華民國秋海棠葉地圖為圖案，地圖中英並列「大中華民國」與英文「The Republic of China」等字樣，全套者相當罕見，後因袁世凱堅決反對而未發行。

「光復」為何意？
未發行的「光復紀念」郵票追記

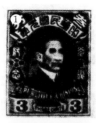

❶ 光復紀念郵票初版試印，中心人像上留有國父的親筆劃痕。
❷ 光復紀念郵票邊框，國父像未印於郵票中心，樣票後來為日本水原明窗先生收藏。

　　本文所說的「光復紀念」郵票是指 1912 年元旦，南京臨時政府成立後，孫中山先生任中華民國臨時大總統期間，主持設計的紀念郵票試樣，它是 1912 年 12 月 15 日正式發行的「中華民國光復紀念」郵票之前奏，長期以來不為郵人熟知。

　　這套郵票前後有二種版式，初版時只試印了 3 分面值一種，尺寸為直 26 毫米，橫 22 毫米，上部帶形圖案中寫有篆書「中華民國元年」六字，下部帶形圖案中則為法文「中華民國」字樣，四角為面值，上端有隸書中文參分兩字印於左右上角，下端為阿拉伯數字「3」印於左右下角，中間還有英文「Three Cents」字樣（圖 1）。此種式樣印成後呈送審閱，未獲肯定，郵票中心人像上留下了國父親筆劃痕。之後，頒賜照像，著令重印。再次試印的郵票有壹分（圖 2），其餘 2 分，3 分，5 分，8 分（參見圖 3）則均已印就，「光復紀念」郵票全套五枚。

　　這種中華民國創立之初，具有重大意義的紀念郵票之所以未能及時發行，可能是承印者將國父指示的法文「LE TIMBRE DE LA REVOLUTION CHINOISE」的「中國革命紀念郵票」，錯印在「平常用」的普通郵票飛機圖上了（見 P71〈國父理想的受阻與實現〉）致使「光復紀念」郵票失去了重要的宣傳意義。

　　此外，郵票尺幅較小，使用法文等技術細節未能取得一致意見。其最根本的原因是當時政體初變，原清代郵傳部在清政府滅亡後，因袁世凱的庇護仍在發號施令，對抗南京臨時政府交通部的指令。這一情況從民國初期的《郵政事務總論》開卷篇中一段文字，可以窺見：「武昌光復革命，此時郵局甫經自立，……國內方在戰爭，政權暫時分立，有人圖謀將郵政組織加以變更，並擬另頒郵票脫離北京政府，所幸此項圖謀未能奏效。……」這段閃爍其辭的話是十分有力的證據。

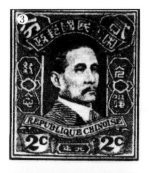
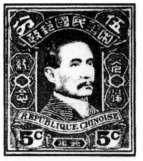
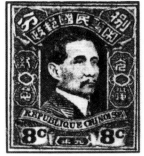
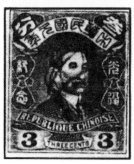

　　1912年1至3月，居於高位，主管郵政事務的外籍人士帛黎急匆匆二次在清代蟠龍普通郵票上加印「臨時中立」及「中國民國・臨時中立」字樣在南方沿海城市發行，對抗孫中山先生「速將中華民國『光復紀念』郵票印就發行，以新耳目而崇體制」指示的實施。不久，中山先生踐行諾言，於1912年4月1日頒布解職令，正式卸去臨時大總統職務，「光復紀念」郵票的發行就此擱淺。

　　查1912年2月7日的《申報》曾作介紹：「郵票刊行孫大總統肖像，當由交通部派員監印，全套五枚，面值為一，二，三，五，八分」，消息早出，民眾卻引頸盼望了十多個月，一直等到是年12月15日才見到了另一種全套十二枚的「光復紀念」郵票，同日，印有袁世凱像的「共和紀念」郵票一起發行，為的是平分秋色（參見圖4、圖5）。

　　「光復紀念」郵票距今已有百年歷史。如今的集郵者中常有人問「光復」，何意？見《晉書・桓溫傳》中有：「知欲躬率三軍，蕩滌氛穢，廓清中畿，光復舊京」之說。後人取其意而用，

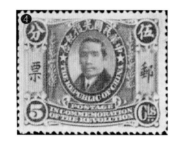
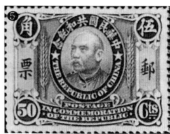

尤以清末為盛。例如，光復會的宗旨是「光復漢族，還我河山，
以身許國，功成身退！」，同時代的同盟會綱領則為「驅逐韃
虜，恢復中華！」，兩會目標相同。由此可知，民國初年，光復
是指事業成功，恢復漢族統治之意。

　　光復之功乃孫中山先生奠定，他先後策劃二十九次大小起
義，被清廷列為四大寇之首。他百折不撓，奮鬥不止，終於迎來
辛亥槍響，光復成功！在辛亥革命成功百年之際，回眸歷史，深
感改變中國命運的這次革命意義之巨大，對中國影響之深遠，怎
麼評價也不過分。

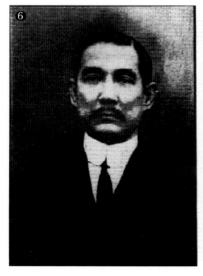
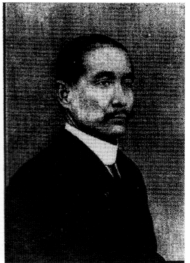

國父「科技興國」理想的受阻與實現
從飛機圖未發行普通郵票說起

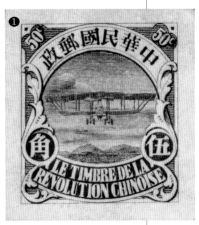

❶

孫中山先生主持設計的飛機圖普通郵票，因為未能正式發行，長久以來，不為世人瞭解。重拾這段百年前的往事，回顧中國在航空（航太）科學技術方面從一無所有到如今擠身於世界強國之列的艱難歷程是很有意義的。

孫中山主持設計郵票的軼事，最早見於上海 1916 年出版的《中華小說界》雜誌。1912 年初，孫先生當選為臨時大總統，組建南京臨時政府，將已有二千多年封建專制歷史的舊中國，改造成「為民而設，由民而治」的民國時，可謂百廢待舉，日理萬機。但是，他十分重視現代郵政事業，召開會議，親自主持郵票的設計工作，並決定發行一種「特製」的光復紀念郵票，用總統像為圖案，署「元年」字樣；一種「平常」用普通郵票，以飛機為圖樣。並特別指示郵票上的國名採用中文和法文，「中文在上，法文在下。」法文為外交檔所通用，它一詞一義，不易混淆、曲解。

存世僅此一枚的試樣郵票，其珍罕程度，毋庸贅述！上世紀三十年代，它為袁醴波先生所獲，珍愛、珍藏直至生命終結，曾在《郵乘》二卷二期作過介紹。袁氏逝世後，1941 年，為在滬外籍醫師羅偉廉偶然購得。不久，新月派詩人，集郵家邵洵美先生得知這一情況，唯恐珍郵外流，遂於 1942 年千方百計從羅氏手中購回。新中國成立後，傳到侄子邵林先生手中。文革中，破「四舊」聲勢嚇人，邵林先生冷靜、鎮定，將它用護郵袋包好，藏在一張閱覽證的照片背後，巧妙地躲過了大劫難。從而使這枚傳世有序的珍郵在改革開放後的郵界春天裡綻放發出前所未有的奇光異彩！

❶由國父主持設計的飛機圖未發行普通郵票，邵林先生提供。

這枚郵票（圖 1）長 3 釐米，寬 2．0 釐米，刷色棕，面值伍角，銅板雕刻，印在厚洋紙上！郵票上部為中文「中華民國郵政」，下部為法文「LE TIMBRE DE LA REVOLUTION CHINO-ISE」，譯為中文是「中國革命紀念郵票」。這一錯誤的產生是由於承制者是洋人，不諳中文，把孫中山先生手諭中另一種紀念郵票之法文，錯放在普通郵票上了，這可能是棄而未用的原因之一。對於這枚珍郵，邵氏曾在 1943 年 2 月 28 日出版的《國粹郵刊》上作出高度評價：「余謂此票固試製票中之大珍品也，言其歷史價值，則為中華民國最早之試製票；言其稀罕程度，則至目前為止在世僅有一枚；言其藝術趣味，則其雕刻之精為我國其他票所不及，確系出自名家手筆。但，此票尚有更多寶貴之處在焉！要知其雕刻年份在民國初元，當為西曆 1912 年，孫中山先生以大總統之無上權威，竟毅然決定用飛機為圖案，查世界各國最早用飛機作圖案者為 1917 年發行之美國航空郵票，而機械文明十分落後之中國，竟有孫中山先生遠在 1912 年已知航空之重要，更欲暗示機械文明與科技精神為我國當務之急，鄭重手諭，以飛船為中華民國第一次發行之普通郵票圖案。此票乃先知先覺之鐵證也。其重要關係我國整個新文化在國際上之地位，價值之大，可想而知矣！」重溫邵洵美先生六十八年前的這段評論，依然文彩熠熠、倍感親切！而今人評述，均未出邵氏之右也！故將原話摘錄，以饗郵界同仁！

1911 年 12 月 29 日，17 省都督府代表推選孫中山先生為中華民國臨時大總統，1912 年 1 月 1 日宣誓就職。中國從此走向民主！走向共和！但是，孫中山先生在位時間極其短暫，1912 年 2 月 12 日，清帝宣統溥儀宣布退位，2 月 13 日孫中山隨即踐行諾言，宣布辭去臨時大總統一職，並於 2 月 15 日舉行中華民國統一大典。

之後，3 月 10 日袁世凱在北京就任臨時大總統，攫取了政治權力的袁氏及其政府，將孫中山先生擬訂的具有世界性先進意義的飛機圖普通郵票，改為帆船郵票（圖 2），中國社會的進步從此緩慢如舟，……直到新中國成立，中國的航空、航太事業才從解放前一無所有的零基礎上突飛猛進。1970 年 4 月 24 日，中國

第一顆人造衛星上天，4月25日晚上九點，中央台播出這條重大新聞，東方紅樂曲唱徹全球。其時，我正在蘇州郊區滸墅關鎮，市機床附件廠工作，喜訊傳來，情不自禁，在短短一個多小時內一揮而就，寫成一首《衛星升太空》十六行新詩，並且立即騎自行車20餘里趕回城裡，到達〈蘇州工農報社〉時，離深夜24點截稿只差五分鐘了！4月26日，這首以筆名「紅機附」發表的詩作不僅被錄用了，興奮之情，自難言表！一個郵迷，長期從郵票上關心中國航空、航太事業的發展，當1986年發行T108航太郵票（圖3），第一枚4分面值的東方紅衛星圖案郵票最讓我愛不釋手！彈指一揮間，如今，我國更是成為實現載人航太的世界三強國之一！

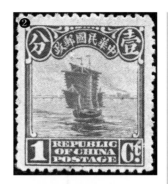

❷袁世凱就任臨時大總統時發行的帆船普通郵票。
❸中華人民共和國於1986年發行的 T108 航太郵票。

　　小小方寸的郵票擔負起承載重大歷史事件的責任！見證了中華民族的興衰！百年前，國父科技興國的理想受阻。百年間，中國人民始終牢記國父教誨，經過一代又一代人的努力，如今，國父理想已經實現！回顧百年前國父的遠見卓識更令人心生無限敬意！緬懷偉人，心潮澎湃，孫中山先生是中國有史以來最為開明、最具人格魅力、至高至偉的國家領導人！他所開創的事業使中國人民福澤萬年！他必將為世世代代的中國人所永遠銘記！

郵票裡的革命魂
辛亥烈士頭像郵票

　　百年前，滿清政府統治下的中國，腐敗、黑暗，以割地賠款為能事，人民處於水深火熱之中。偌大的一個中國，遭受各帝國主義列強蠶食、鯨吞，進而瓜分，亡國之禍，近在眼前。孫中山先生發動一次又一次革命，對滿清政府致命打擊。社會精英們紛紛覺悟奮起，自覺為挽救中國而奮鬥，他們甘受常人不能受之苦，視死如歸，不惜一己性命，以天下蒼生為念，以救國於危亡為己任。

　　「時值辛亥英烈多，英雄輩出動天地！」這是筆者重溫這段歷史後的銘心之吟。遙想辛亥革命的歷史就是由革命先烈們一個又一個可歌可泣的故事所構成。而且，這段歷史的獨特，為二千多年有史以來所少見。

　　郵票是國家發行的一種有資憑證。以郵為史，真實、親切！百年後，中國迎來了太平盛世，人民生活得到了史所未有的極大改善，國人在享受此份幸福之時，安能忘記這段不平凡的歷史？安能忘記前輩捨身忘死之義？以史育人，是辛亥百年以後仍然要堅定去做的一件事。

　　辛亥革命時期的英烈很多，難以統計，這裡僅從已經發行的郵票上作一點介紹。以郵票為史，萌生出懷古之情。較易為年輕一代接受，更易感受到史實之真、之趣。

　　經過無數先烈前仆後繼的努力，1912 年元旦，中華民國臨時政府終於在南京宣告成立，皇權統治下二千多年的封建政治宣告結束。可是，隨之出現卻是擁兵擅權的軍閥各自為政的混亂局面。孫中山先生在《建國方略》自序中痛心疾首地說：「失去一滿洲之專制，轉生出無數強盜之專制，其為毒之烈，較前尤甚……」1925 年 3 月 12 日，孫中山先生逝世，他為中國之富強奮鬥了一生，但是，生前未能實現這一宏願。

辛亥烈士郵票

我國第一次發行辛亥烈士郵票，所載六人：宋教仁，黃克強，陳其美，朱執信，鄧鏗，廖仲愷，皆是民國成立之後身故，而不是在反對滿清王朝中犧牲的。這說明了革命歷程的艱難、曲折。

回顧這套郵票發行前後的中國情況，突然發現一個驚人的歷史巧合：1931年，日寇發動「九一八」事變佔領東北三省。1932年，上海「一二八」淞滬抗戰爆發，同年8月13日，北京版烈士像郵票發行。其目的也許是紀念辛亥先烈的同時，告誡國人，日寇亡我之心昭然若揭，時局緊張，全國人民應以革命先烈為榜樣，樹立犧牲精神，思想上作好更大的犧牲準備。

令人難以想像的是，烈士郵票發行後五年的同一天，即1937年8月13日，日寇登陸上海，全面抗戰，從此拉開序幕。在艱苦卓絕的八年抗戰中，中國軍民傷亡慘重，達三千多萬人之多，死難的烈士，無法計數。這一歷史日期之巧合，難道是冥冥之中的刻意安排？抑或天機早洩，而世人盲然未知？

❶北京版烈士郵票中的六位先烈。上左起：宋教仁、黃克強、陳其美；下左起：朱執信、鄧鏗、廖仲愷。

北京版烈士郵票中的六位先烈，簡介如下：

1. 宋教仁（1882～1913），字遁初，號漁夫，湖南桃源縣上坊村湘沖人，1904 年與黃興、陳天華等人在長沙組織華興會，起義未遂，流亡日本。1905 年在日本加入同盟會，辦《民報》宣傳革命。1912 年任南京臨時政府法制院院長，與蔡元培等人參加南北議和。1912 年 5 月任北京臨時政府農林總長，8 月改同盟會為國民黨，任代理理事長。因拒袁世凱拉攏，堅持黨治下的「責任內閣」制。招袁忌恨，1913 年 3 月 20 日被袁派人暗殺於上海火車站，年僅 31 歲。宋案揭露後，孫中山先生發動二次革命。

2. 黃克強（1874-1916），原名軫，字廑午，號杞園，立志革命後，改名黃興。湖南善化（今長沙）人，是支持孫中山先生反對滿清，建立民國的最大功臣，世人以「孫黃」並稱。1916 年 10 月 31 日病逝上海，享年 42 歲。

3. 陳其美（1878-1916），字英士，浙江吳興人。辛亥革命時與黃興同為孫中山先生的左右股肱，被譽為「革命首功之臣」。民國初任滬軍都督，1916 年被袁世凱派人暗殺。

4. 朱執信（1885-1920），名大符，廣東番禺人，1904 年官費留學日本，結識孫中山，1905 年在東京加入同盟會，任評議部議員、書記。1911 年 4 月參加廣州起義，廣東獨立後任軍政府總參議。有政論文章百篇傳世，達四十萬字。1918 年在上海籌備《建設》雜誌，幫助孫中山起草《建國方略》。1920 年 9 月 21 日在廣東虎門調解軍隊糾紛時，遭桂系軍閥殺害。

5. 鄧鏗（1886-1922），字仲元，又名仕元，廣東梅縣人。陸軍上將，中華民國開國元勳之一。1911 年 4 月參加廣州起義，失敗，避走香港。武昌槍響，在廣東東江率民軍起義回應。後任廣東軍政府陸軍司長。二次革命失敗後赴日本。1914 年幫助孫中山組織中華革命黨，1917 年任粵軍參謀長，1922 年孫中山率軍北伐，鄧主持後方。3 月 21 日在廣州車站被刺遇難。

6. 廖仲愷（1877-1925），原名恩煦，又名夷白，廣東歸善（今惠陽）人，生於美國三藩市華僑家庭。1903 年 9 月投效孫中山，1905 年 9 月 1 日在日本加入同盟會，成為孫中山先生得力助手。積極參與推翻滿清，二次革命、護法戰爭，國共合作……等

各重大事件。籌建黃埔軍校，為建立革命軍而傾盡心血，曾任校黨代表，有「黃埔的慈母」之稱。1925 年 3 月 12 日孫中山先生逝世後，因堅持聯俄、聯共、扶助農工的三大政策，同年 8 月 20 日在廣州遭國民黨右派暗殺。

反清志士

　　1949 年後兩岸分治，但每逢辛亥革命紀念日時也皆難以忘卻，發行郵票，以資紀念。大陸郵政局分別在 1986 年發行 J132「辛亥革命著名領導人物」孫中山、黃興、章太炎，三枚；1987 年發行 J137「廖仲愷誕生 110 周年」二枚，以及 1991 年發行 J182「辛亥革命著名人物」秋瑾、徐錫麟、宋教仁，三枚。臺灣郵政則自 1967 年發行「名人肖像郵票」，自秋瑾起陸續發行了反清志士十二人，十二枚，分別介紹如下：

一、兩岸郵票同載者：

　　1. 秋瑾（1875-1907）浙江紹興人。自號競雄。別號鑒湖女俠。詩人。1907 年 7 月 15 日於紹興軒亭口被捕，遭清吏嚴刑逼供，僅留下「秋風秋雨愁煞人」七個字。清吏偽造供詞，將秋瑾處斬。得年三十二歲。

　　2. 徐錫麟（1873-1907）浙江紹興人，1907 年與秋瑾約定同時在浙、皖起義，事敗，乘機槍殺安徽巡撫恩銘，被俘就義。

　　3. 宋教仁（見上）。

二、臺灣郵票上的辛亥名人：

　　1. 陸皓東（1868-1895），原名中桂，廣東中山人，在策動第一次廣州起義時，因所運手槍 600 多枝被海關查獲，事泄，被捕遇害。是中華民國國旗和國民黨黨旗的設計者。

　　2. 林覺民（1887-1911），字意洞，號抖飛。福建閩侯縣人。1911 年參與廣州之役前三日，寫下著名的〈與妻訣別書〉；3 月 29 日投身起義，因傷重遭到清廷逮捕，從容就義，得年二十四歲。

　　3. 史堅如（1979-1900），廣東東番禺人，出身名門，因憤清廷腐敗，立志革命，入興中會，因謀炸德壽的兩廣總督署事敗遇

難。

4. 鄭士良（1863-1901），原名振華，字安臣，廣東惠陽人。1900 年發動惠州起義，形成 2 萬人的隊伍，後因彈藥、軍餉接濟不上，退回香港。1901 年 8 月 27 日，被清廷所派奸細毒死，年僅三十八歲。

5. 鄒容（1885-1905），四川巴縣人，著《革命軍》一書鼓吹革命，影響甚大，被捕判刑，1905 年病死獄中。

6. 熊成基（1887-1910），江蘇江都人，早期參加反清團體岳王會，後入同盟會，奉命去東北三省從事反清祕密活動，被告發遇害。

7. 陳天華（1875-1905），字顯宿，號星台，湖南新化人，以《猛回頭》、《警世鐘》等書宣傳革命，產生極大影響。1905 年留學日本的中國學生因日本當局受清廷之命制約在日本學生的行為，留學生分為二派，即退學回國以示抗議及繼續留學。陳為警醒同胞寫下絕命書，投海身亡。

8. 吳樾（1878-1905），字夢霞、孟俠，安徽樅陽（桐城）高

❷中國人民郵政發行之秋瑾頭像郵票。
❸中國人民郵政發行之徐錫麟頭像郵票。
❹中國人民郵政發行之宋教仁頭像郵票。

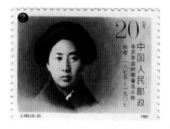
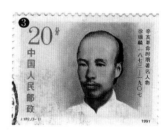
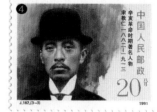

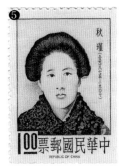

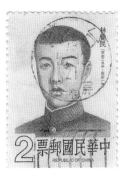
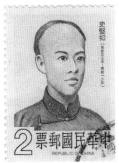
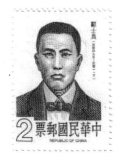
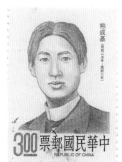

❺臺灣郵票上的辛亥名人。上排左起秋瑾、徐錫麟、陸皓東;中排左起林覺民、史堅如、鄭士良;下排左起:熊成基、陳天華、吳樾。

郵票裡的革命魂

甸鄉人。1902 年入保定高等學堂，立志反清，參加「北方暗殺團」任支部長，由蔡元培介紹加入光復會。1905 年 9 日 24 日在北京火車站捨身炸出國考察的載澤、紹英、端方、徐世昌等五大臣。事前，二十六歲的他曾與二十歲的陳獨秀爭搶暗殺任務。吳謂陳：「舍一生拚與艱難締造，孰為易？」陳答：「自然是前者易，後者難。」吳對曰：「然則我為易，留其難以待君。」慷慨赴戰場，威名天下揚。

9. 倪映典（1885-1910），皖合肥人，1906 年加入同盟會，1908 年 11 月率領安徽馬炮營新軍起義，失利。1910 年在廣州又率新軍炮兵第一營起義，與清軍激戰於牛王廟，因清軍管帶李景濂（同盟會員）臨陣叛變，被騙前往談判，遇害。

烈士古今談

自 1902 年，楊毓麟在《新湖南》上撰文，聲稱：「非隆隆炸彈，不足以驚其入夢之遊魂，非霍霍刀光不足以刮其沁心之銅臭。」首開鼓吹暗殺之風起，1903 年，中國在日本的留學生成立軍國民教育會，會訓：「一曰鼓吹，二曰起義，三曰暗殺。」起義和暗殺風起雲湧。僅從暗殺而言，1903 年至 1912 年的十年間，約發生五十多起。這個特殊的年代真是英雄輩出，除了郵票上介紹的辛亥烈士外，更多的人沒有被載入郵票，例如，1911 年 4 月 8 日，在廣州刺殺將軍孚琦的溫生才（1870～1911），1912 年 1 月 26 日，在北京刺殺清廷皇室宗社黨首領良弼的彭家珍（1887～1912）……等，遠遠多於郵票介紹的十多人。彭家珍殉國後，孫中山封他為「陸軍大將軍」，有人作詩讚歎：「個人肯為同胞死，一彈可當百萬師！」可見百年前，民眾對烈士壯舉的讚美之情。

烈士這個稱謂，最早可從《韓非子‧詭使》中見到：「而好名義不仕進者，世謂之烈士。」現代人對烈士的理解則不同了，《新華字典》的解釋是：「剛直，有高貴品格，為正義，人民，國家而死難的，……」實不盡然，即非死難，只要一生為國、為民，功勳卓著者，正常病故也屬烈士，黃興即為一例。三國時的

曹操在《步出夏門行》中有「老驥伏櫪，志在千里，烈士暮年，壯心未已！」之說，亦為例證。

烈士不限性別，女性烈士，古往今來，均有湧現，秋瑾即為一例。烈士們為中國之發展、為人民之幸福，慷慨赴死，雖死猶生，名垂青史，流芳百世。

孫中山先生高度讚揚：「死節之烈，浩氣英風，實足為後死者之模範，每一念及，仰止無窮。」（《建國方略》第八章〈有志竟成〉）

願今天生活在幸福、快樂中的人們，不要忘記百年前無數先烈捨身忘我的偉大精神，「怡游思烈士」（陳志歲《德昌公園》），牢記他們的高貴品德，時時追蹤他們的腳印，多一點利他的主義，必然讓自身也多了一份幸福感！

火花上的辛亥印象　之一
革命前後的中國面貌

　　「火花」是火柴盒貼，即火柴商標的暱稱。現在的年輕人可能對它比較陌生，因為它已遠離人們的日常生活。

　　火柴由歐洲人發明，最早作為貢品輸入中國，時在清代道光年間，從 1865 年天津海關的報關單上查閱到相關資料。由於價高量少，僅供皇家享用。我國民間使用的火柴是日本明治八年（1875 年）批量生產，舶來後方始自製。1879 年，廣東佛山巧明火柴廠生產的第一種火柴盒貼名叫「太和舞龍牌」。

　　新燧社（SHINSUISHA）是日本火柴生產的鼻祖，初時為擴大銷路，特地聘用失去俸祿的幕府畫師以浮世繪技法繪製火柴盒貼，獲得成功。清末民初，我國火柴工業尚不發達，數億人口的大國，對火柴的需求十分龐大，而火柴廠卻屈指可數。這就給日本火柴進軍中國創造了便利的條件。

　　辛亥革命爆發，皇帝被推翻，共和思想和制度由孫中山先生引入中國，這一重大的政治事件引發民眾高度注意，日本火柴廠商抓住大眾心理，以它為題材印刷火柴盒貼，打開了在中國的銷路。同時，受日本「磷寸愛好學會」的影響，中國的一些文化人注意並開始了火花收藏。

　　蘇州人張枕鶴（1894-1984）、張筱弇（1926-）父子二代人在火花收藏上傾注了畢生精力，是錢化佛先生之後，中國最有成績的火花收藏家之一。由於火柴收藏的人群極少，一直沒有展示機會。當聞知我想出一本關於辛亥革命收藏品的書，便慷慨貢獻出了一生祕藏，令我十分感動！

　　張氏父子與先父丁宗琪先生均為收藏界之大雜家。因為對錢幣、郵票、煙標、火花……等收藏品的共同愛好而常有往來，上世紀六〇年代，我還是個中學生時，張筱弇先生便將自印的火花、煙標目錄寄給我。這些刊物是民間收藏者相互聯繫的紐帶和

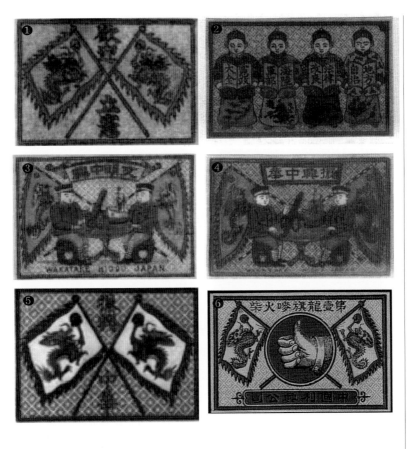

❶「歡迎立憲」火花。
❷四孩童火花:「憲政大全、海陸軍部、法律改良、地方自治」。
❸「文明中興」火花。
❹「振興中華」火花。
❺「振興中華」火花。
❻第一龍旗嘜火柴火花。

交換藏品的平臺。後來,我並沒有在火花收藏上面下功夫,但是,與火花的緣分卻一直很好。

上世紀六〇到七〇年代,蘇州鴻生火柴廠與蘇州人的生活密不可分,在計畫經濟年代,火柴屬於計畫內的商品,憑券供應。當時,很多低收入家庭都去火柴廠領取紙板,在家裡為火柴廠糊紙盒,賺些菲薄的手工費,以極其艱辛的勞動所得,補貼生活。在那個年代,附近小巷中有不少家庭加入了糊紙盒的大軍。因此,火柴這種平常之物,雖然遠離視線數十年了,卻仍然讓我舊情不減。

1964 年我參軍入伍,離開蘇州,1969 年從部隊復員,回到闊別將近五年的家裡,一看真是驚呆了!文革前十多個還堆滿書籍、古物的房間,竟然變得空空如也!文化革命中,政治第一,

經濟蕭條，物資匱乏，如今富裕起來的中國，回想那個年代的貧困狀況，依舊讓人心有餘悸。

當時，湖南常德的一位老郵人魏墨憐先生是我神交多年的故友，相互交換郵票、煙標、火花……其樂融融。他來信說，因為抽煙，配給的火柴不夠用，想用打火機卻買不到火石，問我有辦法嗎？於是我託上海朋友買了一些火石寄去，他千恩萬謝，還折散了自己的郵集，為我的郵票補缺配套。真是郵誼重千鈞！使我對這位從未謀面的集郵同好，永銘心間，至今仍然難以忘懷。在此一記，亦為追念這段艱苦歲月中的情誼。

1974 年我從同濟大學畢業後回到家鄉，從事設計建築工作。1982 年與吳挺先生承接了蘇州鴻生火柴廠的擴建任務。廠方讓我們去青島火柴廠等兄弟單位參觀、學習，使我對火柴工業的現狀有了更多的瞭解。廠房設計也在兄弟廠的經驗中規劃出更加合理的方案。

誰料社會發展的迅猛，遠遠超出人們的想像。近百年的火柴工業，在九〇年代因為浙江溫州打火機的興起而被迅速摧毀。各地火柴廠紛紛倒閉，社會發展的迅速，勢不可擋。看來，落後的東西被無情的淘汰是世間必然的規律！

這裡展示的數十張火花，反映了辛亥革命前後的中國面貌。

第一組四枚，為清代火花，雙龍旗交叉，中間書有「歡迎立憲」（圖 1），記錄了 1904 年中國駐法國公使孫寶崎電奏：「仿英、德和日本實行君主立憲制度，以固結民心，保全邦本」獲得權臣支持，派五大臣出國考察預備立憲，各地紛紛成立憲政籌備會。

1906 年 9 月頒布「仿行立憲」，1907 年慈禧太后《欽定憲法大綱》頒行，四個孩童各自手捧一書分別為：「憲政大全、海陸軍部、法律改良、地方自治」即為方案（圖 2）。清廷試圖挽回頹勢，可惜為時已晚！

「文明中興」是光緒皇帝時的口號（圖 3）。「振興中華」（圖 4）畫面中從二面三角形龍旗可以判斷它是 1881 年前的產品，此年之後，大清龍旗改為長方形，另一枚「振興中華」火花（圖 5），就是 1881 年後的產品了。

「振興中華」是清末提出的口號，只是至今還在被使用，從

清代沿用至民國的火花圖案是不少的，有的作了些改動，基本構圖一致，例如，「第一龍旗嘜火柴」（圖6）延用到民國後只是將龍旗改為青天白日旗，十分易於辨識，這也是商家維持市場佔有率的通常做法。

「還我山河！」（圖7）畫面左側是青龍戲珠，它的爪子上所托明珠以地球儀代替，右側為中國偉人孫中山先生伸手去接這顆明珠——地球儀上的中國。這種以傳統龍戲珠圖案來反映改朝換代的這一政治事件，淺顯生動，容易為一般民眾理解和接受，是一項成功的宣傳。從圖面分析，它是民國初期較早發行的火花之一，堪稱珍稀。

「興漢偉人」（圖8）孫中山，黎元洪，黃興。共和偉人也是這三位，民國初期，民眾心中所重的只是這三個人。後來，因袁迫清廷退位，假意擁護共和而列入共和四偉人之一。

「開國紀念」身著帝王裝的孫中山先生像是最難以見到的品種，存世極少，數枚而已，這在民國初年各類藏品中是罕見之物（圖9）。中山先生在海外生活的時間比較久，對西方社會和中國封建社會都有深刻的瞭解，他是引入共和思想的第一人。但在當時，中國民間的封建意識還十分濃重，將領導辛亥革命取得成功的孫中山先生比作皇帝，以黃袍加身的神態坐於戲院大舞臺（政治舞臺）的前臺開始了唱戲。在新舊思想混雜的民國初年，才有這種特殊畫面設計出來，它是早期火花中的珍品。「共和伉儷」表現了孫中山與宋慶齡夫婦共同登臺，亦較罕見（圖10）。

「自行車上的慶賀」（圖11），畫面是一個軍官騎在自行車上，前後二個孩童各持五色旗和鐵血十八星軍旗，橫幅：「中華民國萬歲！」自行車是當時先進的交通工具，展現了將民國肇立的喜訊以最快的速度傳遍中國城鄉。在現在的年輕人看來自行車是不足掛齒的平常之物。可是，莫道百年前，就是在三十年前，即上世紀七〇年代，它還是普通的中國人所追求的三大件之一（另外二件是手錶和縫紉機），想要得到一輛自行車，絕非易事！由此可見此畫創作代表當時最新潮流。「馬車上的慶賀」（圖12），在民國初年等於現在開著高級轎車舉辦婚禮一樣的風光和體面。

❼還我山河！火花。
❽興漢偉人火花。
❾「孫中山先生著帝王裝」火花。
❿「共和伉儷」火花。
⓫「自行車上的慶賀」火花。
⓬「馬車上的慶賀」火花。

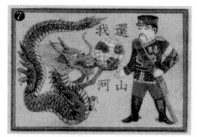
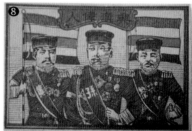
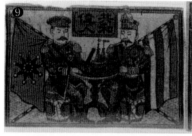

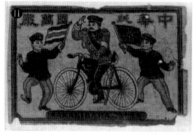
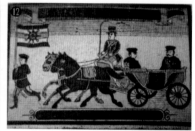

　　「中華民國昇平景象」（圖13）是建德公司生產的極有創意的商標：大象口銜鐵血十八星標誌的五色旗，背著地球儀上的中華民國在飛奔，兩隻獅子交叉舞動著五色旗（圖14）……白象、青獅歷來是中國人認為只有太平盛世才會出現的瑞獸（圖15），還有飛鷹口銜五色旗（圖16），喻意中國從此高高飛翔，下面還特地寫明「中國自製火柴」，而祥鶴飛臨大中華民國上空（圖17），更寓意天下太平瑞鳥出世！

　　「五龍火柴‧正式國貨」，表現了民國初期火柴工業的發展（圖18）；三個孩童各騎一尾大魚身上，手持三面不同的旗幟，寓意民國建立，人民各得大利，天下百姓家家年年有魚（餘）（參見圖19）。

⓭「中華民國昇平景象」火花。　　⓮「雙獅五色旗」火花。

⓯「獅象瑞獸」火花。　　　　　⓰「飛鷹衛旗」火花。

⓱「祥鶴獻瑞」火花。　　　　　⓲「五龍火柴」火花。

⓳「三童騎鯉」火花。　　　　　⓴「一本萬利」火花。

一枚發財的火花，更是妙趣橫生：畫面為一個戴瓜皮帽的人從「一本萬利」錢的方孔裡鑽出來，一隻手搖動寫有「富國」二字的摺扇，另一隻手去抓「中華通寶」的錢和下方堆滿的元寶（參見圖20）。這枚火花似乎是在告訴百姓，民國建立，人人都可以發揮自己的聰明才智，發財致富。……總之，民眾對新政權的美好期望無不淋漓盡致、自由自在地表現出來！

火花上的辛亥印象　之二
民國初期的社會狀況

　　眼前這枚火花的構圖是地球儀上一幅地圖，上有「中華民國萬歲」以及「天下太平」的標語（圖2），最能說明百年前從封建桎梏下剛剛解放出來的民眾對新中國的殷殷期待！

　　「新國民出世」是怎麼一回事?!（圖1）現在的年輕人，對此很不瞭解，這是因為歷史已經遠去。為了說明這一點，配上二張清代明信片加以說明和比較就容易瞭解當時的情況。清代，男人留有辮子，女人則是小腳，西方人來到中國，看到這種愚昧落後的情況，自然對中國人投以鄙夷的目光。然而，中國人歷來有自欺欺人的一套功夫，將「落後」尊為「傳統」，不肯放棄。

　　辛亥革命成功後，號召剪辮子，軍人站在城門口或走上街頭，拿著大剪刀，見到蓄有長辮者，就拉住辮子「哧嚓」一刀剪了下來。（圖3）聽前輩老人說，此舉，當時有不少人因為思想沒及時轉變，突然丟了辮子，好像丟了腦袋一樣，失魂落魄，驚恐萬狀！更有例外，張勳的軍隊堅持留辮子，直到民國6年（1918年）這支軍隊還在腦袋後面拖著大辮子呢！這支號稱辮子軍的部隊，打起仗來十分彪悍、兇猛，民眾畏之如虎狼。

❶「新國民出世」。
❷「天下太平」。

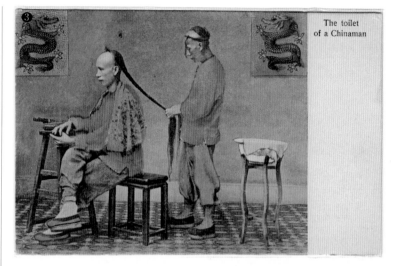

❸明信片：編髮辮。
❹辛亥革命成功後號召剪辮。
❺「理髮火花」，反映出成為新國民的蛻變過程。

The toilet of a Chinaman

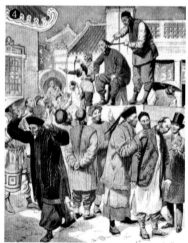

上海中共一大會址紀念館裡有一張費公直贈柳亞子先生的「剪辮告示」。它是民國元年上海都督陳英士發布，曰：「結髮為辮為胡虜之殊俗，固地球五大洲所無之怪狀，亦歷史千年未有之先例。……」急切要求「仰各團體苦口實力，輾轉相勸，務使豚尾悉指不惹胡兒膻臭，……眾心合一，還我上國衣冠。」它證實了上海是最早發起剪辮子的地區之一。圖示這枚畫面為理髮的火花（圖 5），正反映出中國男人剪去辮子成為新國民的精彩過程。

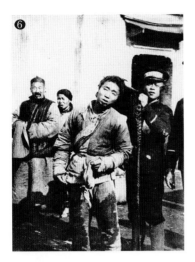

剪辮告示（全文）

　　中華民國軍政府滬軍都督陳　　為

　　出示曉諭事照得結髮為辮乃胡虜之殊俗，固地球五大洲所無之怪狀，亦歷史數千年未有之先例。滿清入關肆強迫之淫威，使和同於胡俗。試披髮史凡我同胞之乃祖乃宗，因此而受慘殺屠戮者，不可勝數。固吾同胞二百六十餘年所痛心疾首、忍垢含辱，欲復斯仇而不得其機遇者也。今幸天福中國，漢土重光，凡有血氣者，追念祖宗之餘痛，固莫不恐後爭先剪去辮髮，除此數寸之胡尾，還我大好之頭顱！而一般下流社會無智識之輩，猶復狃於積習，意存觀望。迭據各團體或個人來府稟請，嚴申禁令。本都督深不願以強迫之命令干涉個人身體之自由。但長此因循，殊非政體且不足以表示萬眾一心，渴望共和之至，意為此出示曉諭，仰各團體苦口寶力，輾轉相勸，務使豚尾悉指不惹胡兒膻臭，眾心合一，還我上國衣冠。本都督實有厚望諸同胞其各勉旃，此示。右仰咸知

　　黃帝紀元四千六百九年十一月　初十日

（費公直藏，民國十四年五月十六日寄贈 柳亞子保存）

❽剪辮告示原件。

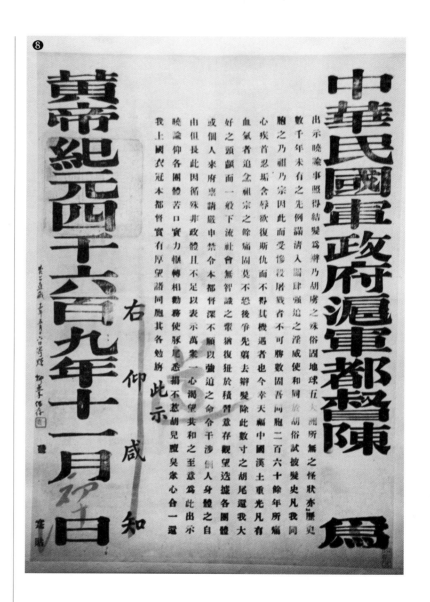

辛亥革命成功的消息傳至各
地，因地域遼闊，各地反應不盡
相同，男人頭上的辮子消失較
快，可是小腳女人，因男權思想
主導的舊勢力嚴重阻礙，改變緩
慢。中國女人纏小腳起源很早，
有南北朝說，有隋煬帝說，至清
代已經有千年歷史。清代初期，
滿清政府出臺過禁止漢族女子纏
足的禁令，但是難以推行。

光緒三十（1904）年，朝廷
頒布《勸行放足歌》的聖旨，而
之前，早在 1897 年梁啟超、譚
嗣同等維新人士在上海發起成立「不纏足會」，宣布上海為全國
之總會，1901 年蘇州人王謝長達（1848-1934）在家鄉成立「放
足會」，親作歌謠：「金蓮小，最苦惱，從小那苦起，受苦受到
老，未曾開步身先嫋。不作孽，不作惡，暗暗裡一世上腳鐐。」
但是「遊說期年，聽者藐藐」，收效甚微，更有反對者以「蓮
癡」等筆名表達癡戀之情，說：「女人裹足是天經，貧富何嘗判
渭涇。雪色足纏紅色履，鮮明緊潔俏無形。」更有極盡攻擊之能
事者，作詩反對：「事事惟將歐美誇，便從紮腳鄙中華。富強只
是彈高調，女足何能繫國家？！」。

當然，順應潮流者也不少。包笑天先生創辦木雕版《蘇州白
話報》宣傳放足，論據讓人折服：「蓋放足者獨立之起點，強種
之根源。我既體育發達，則登高山渡大海，無不如志，筋力與男
子無異。則可以努力讀書，振起愛國之精神，可以練習體操，強
全身之筋骨，可以產健強之子女，可以挽祖國之危亡。」該報還
動員讀者廣為傳播：「百人傳千，千人傳萬，普中國的小女子，
一朝跳出苦海。大家、大家、快些、快些、功德無量。」儘管
江、浙、滬是全國經濟、文化最發達的地區，但是，封建意識的
頑固超乎想像。直到辛亥革命成功，封建思想才遭到致命打擊，
情況有了根本性的轉變。

RICH CHINESE LADY

❿中國女人纏小腳起源很早，有南北朝說，有隋煬帝說，至清代已經有千年歷史。

　　中國地廣人眾，各地差異很大，總的來說，南方改變早，北方相對晚。例如，閻錫山主政的山西直到民國六年，即 1917 年 10 月才發表「六政宣言」，成立「六政考核處」，推行水利、蠶桑、植樹與禁煙、天足（女人不纏腳）、剪髮（男人剪辮子），後又增加種棉、造林、畜牧，合稱「六政三事」。而江南儘管早就提倡放足，可是，在上世紀五〇年代，小腳女人還隨處可見，證實了歷史之路的曲折。

　　孩提時代，我聆聽了住在蘇州東美巷 29 號的對門鄰居葉師母自述的悲慘故事：民國初年，通令禁止婦女纏足，可是在鄉下，舊勢力依然猖獗，其時才五歲的她，被母親和幾個阿姨按住，將腳指骨折斷，向內折在腳掌裡，然後用一層層白布，把腳包裹起來，錐心的疼痛，讓她日日嚎哭不停，仍然無濟於事。在這種情況下，情急生智的她用絕食抗爭，一連三天滴水不進，以死相拚。母親拗不過她，一邊將裹腳布撤下，一邊心痛地說：「妳不肯裹腳，將來嫁不出去的啊！」生性倔強的她答道：「寧可嫁不出去，也絕不裹腳！」脫下襪子，她讓我和幾個小孩子看

⓫「學校亦宜廣開」火花。　⓬「鐵路亦宜快築」火花。
⓭「工藝亦宜改良」火花。　⓮「漁業亦宜擴張」火花。
⓯「電車亦宜發起」火花。　⓰「航業亦宜振興」火花。
⓱「海軍亦宜速成」火花。　⓲「陸軍亦宜操練」火花。

火花上的辛亥印象
之二

那被折斷了腳趾的腳掌，讓我們都嚇了一跳！「小腳一雙，眼淚一缸！」葉師母的血淚之訴，痛苦、悲慘！她的遭遇，在我幼小的心靈裡，種下了對封建制度的鄙視和仇恨，激發了對孫中山先生的熱愛和崇敬。

中國封建社會對女性的摧殘歷來最深！最重！2010年，上海電視臺播出一個至今健在的百歲小腳老人，料想她的小腳經歷，和葉師母一樣，讓人痛得揪心！上世紀五〇年代播放的電影《夜半歌聲》是民國初期的社會狀況的部分反映，影片主題歌中提倡「自由，平等，博愛」的理念，深深印入我的腦海，影響了我的一生。

關於新國民，除了剪辮子、禁止纏足等剷除封建之毒的重大舉措外，還有一張禁賭的火花也值得一提。民國建立後對於封建社會的黃，毒，賭，務必一掃二淨是當政者的良好願望。危害人民的賭博尤其讓底層的老百姓生活困苦不堪。民國元年三月初一是禁賭大紀念日，民眾歡欣鼓舞，這張火花記錄了這一歷史時刻！（圖19）可是，社會發展，並不能根除人類自身固有的劣根性，社會上一些陰暗角落，賭，黃，毒，一次又一次的遭到打擊，但是，不久又死灰復燃，至今猶存。

八項發展計畫猶若現時的五年計劃。民國初創，「學校亦宜廣開，鐵路亦宜快築，工藝亦宜改良，漁業亦宜擴張，電車亦宜發起，航業亦宜振興，海軍亦宜速成，陸軍亦宜操練。」（圖11-18）這八個方面是中國發展的重點，更是當時國家的基礎事

⓳「禁賭」火花。

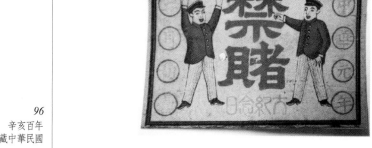

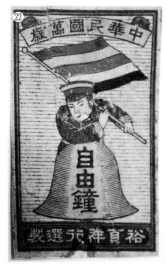

⑳火花上繪製飛機，翱翔天空的表達出人民對空軍的渴望。
㉑「文明的號角」火花。
㉒「自由之鐘」火花。

業。這八枚火花，從「海軍亦宜速成」圖中，軍艦前後似為龍旗，而以「陸軍亦宜操練」圖中，軍人肩扛鐵血十八星旗，及「學堂亦宜廣開」圖中男、女學生的衣著判斷應為民國初期產品。因此推測：晚清提倡的自強運動，民國初期仍然繼續實行。這是夯實國家基礎，沒有因改朝換代而廢止。還有一枚火花，地面上人們仰望天空中翱翔的飛機（圖20），表現出對空軍的追求和憧憬，由此可知，那個自由暢想的時代，國人的超前追求。

　　民國建立，人民對文明、自由的渴求十分強烈。一個號兵叉開雙腳，以堅實的雙腳踩踏在地球儀，中華民國的版圖上，將文明的號角奮力吹響（圖21）！這枚火花給人的印象極為深刻。而對自由的追求則表現在敲響了自由之鐘，一個肩扛五色旗的青年，身子倚靠在自由鐘上，寓意人身自由的到來（圖22）！除此之外，國人期待的還有「齊心」（圖23），圖面上方為五色旗飄揚，下方牡丹怒放。「太平」（圖24）之構圖，與之類同。還有一枚反映民眾希望社會安定的「公安行」火花（圖25），畫面是一個員警騎在鹿上，手持弓箭，寓意對民眾的保護。

　　民國建立後，國人期望共用天下太平的幸福生活，這種願望用鳳凰出世以及手持五色旗的小官人騎龍、騎麒麟來加以表達（圖27）。還有一枚獅子口銜五色旗的火花是山東濟南振業公司生產（圖26），雖然，它只是一枚簡化包裝的單色盒貼，可是，寓意中國這隻睡獅已經醒來，正在迎風舞旗，意義非凡！

　　中國富強、太平、齊心、自由、文明，⋯⋯這些民國初年，國人的理想，百年之後的今天才方見端倪；一張雄雞口銜五色旗傲立地球，兩側有「口吞宇宙，足踏環球！」的口號（圖28），更反映了百年前新國民的雄心壯志。

　　然而，這一切美好意願因私有制的存在，人類固有的私欲而讓共和名存實亡。袁世凱復辟做皇帝夢，張勳想把宣統皇帝再次扶上皇位，雖然都只是短暫的鬧劇，但是，反映了中國封建思想

的頑固絕對不可小覷，接著軍閥混戰，日寇入侵，……一切不如國人所願的事件接踵而來，共和的中國步履艱難。

回眸歷史，百年只是歷史長河的一瞬間而已，但是，這些火花所反映的辛亥革命已讓人們清晰地看到了前輩的理想和抱負！共和是兩岸中國人一致認同並堅持的基礎，民主更是現代社會之根本！願兩岸的中國人在這兩個基礎上團結起來，每個人各盡所能，努力為中華民族的復興做出自己的貢獻！

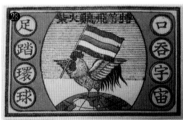

㉗「手持五色旗的小官人」火花。
㉘雄雞口銜五色旗火花。

英國捲煙的味道
「海陸軍煙仔」煙標

　　「海陸軍煙仔」煙標，長 146 公分，寬 51 公分，民國早期煙標之一，斷代以圖中陸軍五色旗確認為民國初期產品。清代海軍一品大員使用五色旗，若僅從軍艦上的五色旗看，不易斷代。陸軍是民國肇立才使用五色旗的。煙標上有「在中國監製」五字，應是英商上海煙廠產品。

　　此種煙標為什麼取這樣一個名稱？推測，可能與民國初期仍然沿襲清末的「海軍亦宜速成」、「陸軍亦宜操練」的自強運動有關。

　　英國是最早將捲煙輸入中國的國家。其時為 1884 年，最初在上海浦東設廠則為 1885 年。這一事實是中國早期煙標收藏家蘇州吳玉麟先生（1903-1989 年），於 1964 年時為金誠先生（1927-2002）和我，介紹其父 1884 年在上海初次見到英國煙商向中國百姓分派「鼓」牌、「雞」牌（白底）二種捲煙的有趣故事，並自此回蘇州開設了煙紙店。吳老出示這二種珍罕的早期煙標，令我大開眼界，終身難忘。2003 年，我在其後人處見到了吳玉麟先生 1970 年 1 月撰寫的遺作，簡述了這一歷史過程：

　　《中國老煙標圖錄》（中國商業出版社，洪林、裘雷聲主編）一書序文中有這樣一段話：「1890 年美商老晉隆洋行第一次將機製捲煙運到上海。1893 年英商商務煙草公司在滬設立第一家機製捲煙廠，1902 年世界捲煙托拉斯英美煙公司來華設廠以來，外煙的傾銷充斥成為中國捲煙市場的主源，最初輸入中國的香煙牌號有美商的『小美女』、『品海』、『腳踏車』、『火雞』，英商的『絞盤』、『三炮臺』、『老刀』牌……等。」這些說法與事實完全不符，文中例舉的香煙品牌均非早期之物。可以原諒的是，作者收藏煙標起步已晚，未得前輩傳承，憑本人的收藏經歷無力對各種煙標的遲早進行排列，所取資料亦有局限，而該書

100
辛亥百年
收藏中華民國

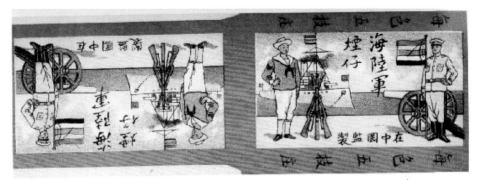

海陸軍煙標。（吳玉麟先生舊藏）

中大部分煙標是先父丁宗琪先生（1913-2003）早年收藏，後贈與金誠（一直由我保管）。1988 年到 1989 年間，杭州居洽群先生以紙幣換去，後又為洪林先生所得。《中國老煙標圖錄》編寫前，始終未見有人前來原藏家處詢問情況。因此，失誤頗多也就不奇怪了。該書下冊，389 頁，將「海陸軍煙仔」牌定為清末即為一例。

　　該書冠名也值得推敲：1. 歷史遺物沒有一個明確的時間概念，清代、民國、上世紀五〇年代統稱為「老」，自己糊塗，讓讀者糊塗，若再過幾十年，又如何？「老」從何時說起？上下百年之久，均以一個「老」字蔽之？顯然，太不合適。2.「中國」二字亦不確切，書中煙標不少並非是中國的；3. 價格. 書中所標價格，從何而來？恐怕，只是少數幾個圈內人自定之價吧！煙標在 1980 年前只是集郵者的附帶收藏品，還從來沒有人定過價格。如今，煙標市場虛擬，價格更是玄乎，……凡此種種，說明了傳統意義上的收藏，原以追求知識為本，如今，卻成了追逐金錢的遊戲，先前的高雅與清純已經丟失乾淨，炒作和操弄成了當下的主旋律！

在青天白日滿地紅之前
辛亥革命中的旗幟面面觀

青天白日旗

1895 年 3 月由興中會幹部陸皓東設計，原擬在廣州起義時使用，由於叛逆告密，起義失敗，陸皓東等人遭清軍逮捕，壯烈犧牲。

1900 年 10 月，惠州起義爆發，此旗第一次得到使用，1901 年在南洋華人中廣為流傳，此後較少使用，直到 1927 年北伐成功，4 月 18 日國民政府成立，才以法律頒定為國民黨黨旗。

青天白日滿地紅旗

1907 年 2 月 28 的興中會東京會議上，孫中山在青天白旗幟的基礎上修改而成。

孫中山先生認為：「紅者血之色，言必流血而自由可求；青者天空之色即公正之義，言公正即平等；白者清潔之色，言人心清潔乃能博愛。」

鐵血十八（十九）星旗

紅底、黑色九角星象徵「鐵」和「血」黑九角代表《禹貢》中記載的冀、兗、青、徐、揚、荊、豫、梁、雍九州，星內外兩圈各九顆共十八顆圓星，代表山海關內十八個行省，星呈黃色象徵光明，寓意炎黃子孫，1909 年共進會主要成員回國，起義時調查部長焦達峰等兩湖同志用的就是這面旗幟。後東三省民意代表要求在中間加一顆星，於是成了十九星，並在 1912 年 6 月 8 日民國政府參議院將它定為陸軍旗，11 日獲臨時大總統袁世凱批准。

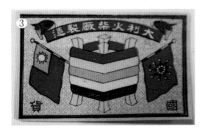
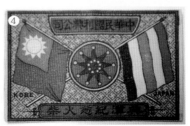

五色旗

1911 年 11 月間流行於江、浙、滬。1912 年元旦,中華民國創立,孫中山先生在南京任臨時大總統,1 月 28 日,臨時參議院審議各項提案時決議以五色旗為國旗,象徵漢、滿、蒙、回、藏五族共和。

1920 年 11 月 25 日,孫中山在廣州重組軍政府,被推為非常大總統時宣布廢止五色旗,頒定青天滿地紅旗為國旗,同時廢止十八星旗。1927 年 4 月 18 日,南京國民政府成立,以法律形式頒定為中華民國國旗。

孫中山先生是實行民主的典範,執政後堅持信仰,但是,從不獨斷專行。不像過去的皇帝那樣金口玉言,個人意志凌駕於民眾之上。

五色旗和十八星旗不為孫中山先生採納,完全是基於國家利益的考量。

五色旗在清代是海軍一品大員官旗，當清朝黜廢而仍然用其官旗，未免失體；再說五色旗意指中國五大民族，然而各自的代表色又取義不確，例如，黃色代表滿族顯然不當，再說上下排列仍有階級高低之分，難示平等。

鐵血十八星旗中，十八星原指長城以南十八個行省，長城以北各省被排除在外，這樣做極不利於中華民族大家庭的團結、統一。

辛亥革命初期，廣東，福建，廣西，雲南，貴州用青天白日滿地紅旗；湖北，湖南，江西用十八星旗；上海，浙江，江蘇，安徽用五色旗。

1928 年 12 月 29 日，東三省保安司令張學良將軍，衝破日本阻攔，擁護統一，通電宣布東北易幟，將原五色旗降下改懸青天白日滿地紅旗。

孫中山先生經過 30 多年的努力才使全國統一於一面旗幟之下，革命的艱辛，由此可知。

井字旗

同盟會會員廖仲愷先生推出，表示平均地權，井用之意，1907 年 6 月惠州起義時使用，不久即廢（圖 5、6）。

八卦太極旗

山西民軍起義時使用。

中華帝國國旗

袁世凱在 1915 年 12 月 12 日復辟當洪憲皇帝，搞了個中華帝國旗，它是兩條紅色對角線將旗分為四個三角，上、下、左、右分別是白、黃、黑、藍，四色。隨著袁氏 83 天皇帝夢的破滅，這面旗幟早被人忘卻。

黃龍旗

清代國旗的產生有二種說法，一為咸豐皇帝從英國購買軍
艦，由於在公海上航行必懸，遂定黃色青龍戲赤珠三角形旗為國
旗，另一種說法是美國駐華第一任大使蒲安臣卸任後被清廷聘為
「辦理中外交涉事務使臣」（英文為「特命全權高級公使」）設
計了長三尺，寬二尺，黃底鑲藍邊，中間為一龍昂首飛舞的黃龍
旗，時在 1867 年之後。

民國成立後，黃龍旗匿跡，豈料 1917 年 6 月辮帥張勳以調
停黎元洪與段祺瑞矛盾為名帶兵入京，7 月 1 日，擁戴溥儀「重
登金殿」，以清廷黃龍旗代替五色旗，令北京員警挨家挨戶通知
懸掛，否則以附逆論處。民眾害怕，以紙旗應付。這齣鬧劇僅 12
天。從此黃龍旗在中國永遠退出了歷史舞臺。（圖 8 為清末產
品，黃龍旗為長方形）

輯 *2*
辛亥的形狀

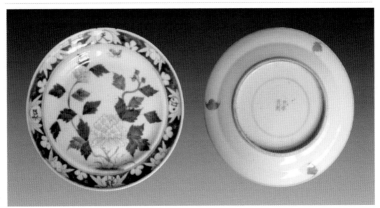

革命也需要政治獻金

民初有價證券與紙幣

中華民務興利公司債券

　　1905 年 8 月 20 日孫中山在日本東京建立同盟會並任總理，同年在越南發行「中華民務興利公司債券」，這是同盟會在海外發行的首種債券。

　　債券美觀、簡潔，四周飾以花邊，上部花邊正中以「中華民務興利公司債券」十字代替，該券的中心印有淺藍色底的白色十二角星，兩側書「公債本利」、「壹仟圓券」字樣，右側有「廣東募債總局五年內清還」「第壹回黃字第壹九五號」，左側內「總理經手收銀人孫文」親筆簽名及「孫文之章」篆書朱印，外為「天運歲次乙巳年十一月十五日發」字樣。下部花邊外有「東京印刷株式會社印行」小字。

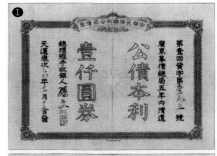

　　背面文字內容如下：「中華民務興利公司今議立新章，興創大利，以期利益均沾，特向外募集公債貳百萬元，以充資本，自本公司開辦生意之日始，每年清還本利五分之一，限期五年之內本利清還，如到五年期滿有不願收回本利者，以後則照本利之數每年算回週息五釐，每年派息一次，特立此券收執為憑，廣東募債總局立約」。券上鈐印兩方，上為楷書「已登記，二十五年八月二十三日，革命債務調查委員會」。下為篆書「南洋同保興業社圖記」。

❶中華民務興利公司債券原件長 25.7 公分，高 20.3 公分，為英國黃中行先生藏品，馬傳德先生提供圖片。

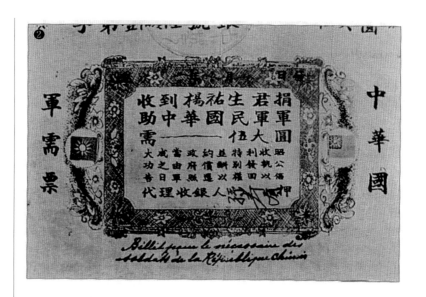

中華國軍需票

　　該票（圖2）右側，中華國，青天白日滿地紅旗，左側軍需票，青天白日旗，花框內有「收到楊祐生君捐助中華國，民軍軍需——伍大圓」及「大功告成之日，當由軍政府照約償還，並酬以特別權利，發回收執，以昭公信。」下部「代理收銀人孫壽屏押」。

　　此為 1906 到 1911 年間孫中山發動反清武裝鬥爭，軍需之用。例如，1907 年潮卅黃岡起義，惠州七女湖起義，欽廉防城起義，鎮南關起義，1908 年欽廉上思起義，雲南河口起義，1910 年廣州新軍起義和 1911 年的廣州黃花崗起義等，全賴此項支持。

中華民國金幣

　　中華民國金幣是孫中山先生為籌集革命經費發行的革命債券，圖3 為壹拾元券，長 19.2 公分，高 8 公分。

　　據當時《大漢日報》主筆馮自由先生在《革命逸史》中介紹，曾發行過二期。

　　第一期在 1911 年正月，孫中山先生為發動廣州起義赴加拿大溫哥華，假華人戲臺連日演講，座無餘席，致公堂率先認捐一

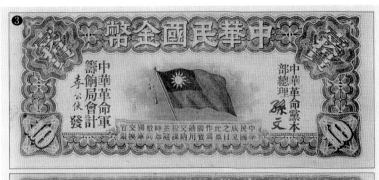
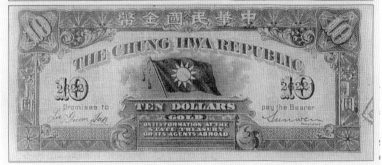

萬元，隨後域多利、多倫多等地紛紛認購，迅速籌得軍餉港元七萬七千餘，支持了廣州黃花崗起義。

第二期在 1911 年 7 月 21 日，美洲洪門籌餉局成立，內稱「中華革命軍籌餉局」，外稱「國民救濟局」。

當年三藩市《大同日報》刊登孫中山的〈洪門籌餉局緣起〉全文如下：

> 茲當人心思漢，天意亡胡，所以各省義師連年繼起，然尚未能一戰成功者，何也？豈以人才之不足，戰陣之無勇耶？皆不然也，試觀最近廣州一役，捨身赴義者，其人多文武兼長之士，出類拔萃之才，當其謀泄失敗，猶能以數十人力戰而破督署，出重圍，以一當百，使敵喪膽，可知也。然人才既如彼，英勇又如此，仍不免於失敗者，其故安在？實財力不足，布置未周之故也。內地同胞在苛政之下，橫徵暴斂，剝皮及骨，遂至

民窮財盡，固無從厚集資財而為萬金之置也。故輸財助餉，以補內地同胞之所不逮，實為我海外華僑之責任，義不能辭也。內地同胞捨命，海外同胞出財，各盡所長，互相為用，則革命大業之成可指日而定也。

我洪門創設於美洲已數十年矣，本為合大群，集大力，以待時機而圖光復也，所謂「反清復明」者此也。今時機已至，風雲亦急，失此不圖，則瓜分之禍立見矣！本總堂茲承孫大哥指示，設立籌餉局於金山大埠，妥訂章程，務期完善無弊，以收效果。捐冊寄到之日，切望各埠手足，竭力向前，踴躍捐資，以助成革命大業，則洪門幸甚！中國幸甚！

謹擬章程開列如下：

——革命軍之宗旨，為廢滅韃虜清朝，創立中華民國，實行民生主義，使我同胞共用自由，平等，博愛之幸福。

——凡我華人皆應供財出力，以助中華革命大業之速成。

——凡事前捐助軍餉至少十元者，皆得列名為優先國民，他日革命成功，概免軍政府條件之約束，而入國籍。

——凡捐過軍餉五元以上者，當照《革命軍籌餉約章》獎勵條件辦理。

《大同日報》另刊有〈革命軍籌餉約章〉四款：

第一款　凡認軍餉至美金五元以上者，發回中華民國金幣票雙倍之數收執。民國成立之日，作為國寶通用，繳納稅課，兌換實銀。

第二款　認任軍餉至百元以上者，除照第一款辦法之外，另行每百元記功一次，每千元記大功一次，民國成立之日，照為國立功之例，與軍士一體論功行賞。

第三款　凡記大功者，於民國成立之日，可向民國政府請領一切實業優先利權。

第四款　以上約章，只行於革命軍未起事之前，至

革命軍起事之後，所有報效軍餉者，悉照因糧章程辦
理。

中華革命軍發起人　孫文　立

　　清政府對金幣券的成功發行，驚恐萬狀，竟將金幣券加以仿
造，並在票面上蓋上「此係仿印亂黨私造紙幣，一律查禁」的印
章。這正說明此券的影響之大和對辛亥革命的貢獻之巨。

孫中山簽名的中華民國軍用鈔票

　　1894 年，即清光緒 20 年 11 月，孫中山在美國檀香山創立興
中會，在入會者的祕密誓詞中，提出了「驅除韃虜，恢復中華，
建立合眾政府」的綱領。1903 年在日本東京為軍事訓練班制訂了
「恢復中華，創立民國」的誓言，1906 年孫中山主持制訂《中國
同盟會方略》把為之奮鬥的未來國家，稱為「中華民國」。

　　1911 年武昌起義成功，1912 年元旦，中華民國南京臨時政
府成立。剛剛誕生的新政權百廢待興，最為迫切的問題是經濟。
當時，國家銀行尚未開辦，不得已發行軍用鈔票以應市面及軍餉
之需。

　　這種中華民國軍用鈔
票由上海集成公司代印，
面值有壹元、伍元兩種。
圖 4 為伍元面值的軍用鈔
票背面右下角有英文：
「SUN YAT SEN」（孫逸
仙）的簽名，這是迄今發
現的唯一有孫中山先生簽
名的鈔票。它應為該票發
行之初，最為接近孫中山
先生的人士所有，為留作
紀念，特請總統簽字而保
存至今的珍貴史料。

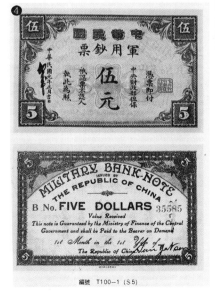

❹中華民國軍用鈔票
五元，原件為臺灣丁
張弓良女士收藏，馬
傳德先生提供圖片。

革命也需要政治獻金

陸軍部軍事用票

　　中華民國南京臨時政府成立後，1月9日陸軍部成立，孫中山先生委任黃興為陸軍總長、參謀總長兼大本營兵站總監。由於發軍餉，買軍火都要錢，而軍費無著，黃興奔走於上海、南京之間，勞累得吐血（其子黃一歐回憶文章）。這種紙幣為上海商務印書館印製。

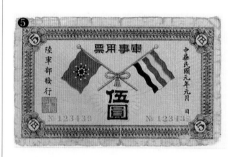

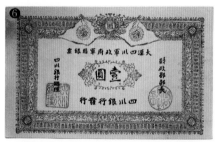

各省地方幣

　　辛亥革命時期，各省地方幣種類很多，品種繁雜，例如，「大漢四川軍政府軍用銀票」上採用的是特別的黃帝紀年，以此表示大漢興起，民國元年是黃帝紀元4609年！炎黃子孫，綿綿不絕，繁衍於華夏，今又昌盛，大大激發了民眾的愛國熱情。眾所周知，四川保路運動反清甚烈，軍政府成立後，為遣返揭竿而起的保路同志軍，發行了數量較大的紙幣，故這類紙幣有較多存世。

交通銀行（五色旗）銀圓票

交通銀行是光緒三十四（1908）年開業的，該行由郵傳部附股四成，商股六成組合而成。銀行經營鐵路、航運、郵政、電信等實業，信譽頗卓。宣統元（1909）年發行龍旗和雙龍圖案之銀兩券。

辛亥革命爆發，1912年4月北京臨時政府指定該行作為中華民國度支部（財政部）兌換券兌換銀行。民國元年由天津德華印字館印刷五色旗圖案大、小銀圓票。前者面額，壹圓、伍圓、拾圓；後者面額：伍角、拾角、伍拾角、壹佰角。1913年，該行又向美國鈔票公司訂印了大銀圓券，圖案以交通事業為背景，與前類同。

交通銀行作為全國性銀行也採取紙幣圖案統一，允許加蓋各地方名稱。這是由於中國地域遼闊，各地經濟狀況差異較大，貨幣流通量亦大、小不均，難以一致之故。銀圓券加蓋各省地名者，見有上海、浦口、天津、北京、濟南、張家口、漢口、河南、奉天、營口、長春、湖南、長沙、太原……等。

交通銀行（五色旗）銀圓券通行全國，標誌共和體制已經在中國確立。辛亥革命成功的意義亦於此體現。

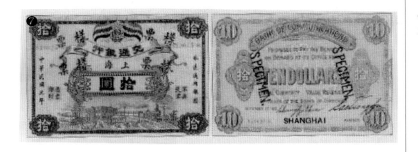

❼交通銀行（五色旗）銀圓票拾圓。

中國銀行通用銀圓券、黃帝像兌換券

中國銀行是民國建立以後接收大清銀行而創立的國家銀行。

大清銀行設立於光緒三十一（1904）年，初名「大清戶部銀行」，後改「大清銀行」。曾發行李鴻章像的「大清銀行兌換

革命也需要政治獻金

券。」

　　1912 年元旦，南京臨時政府宣告成立。上海大清銀行商股股東聯合會於 1912 年 2 月 5 日呈請改組為上海中國銀行。2 月 14 月南京中國銀行成立，並印「中國銀行南京銀元券」壹圓 50 萬張、伍圓 10 萬張，數量總約一百萬元。該券主要在南京地區流通，初時投入市面很少，僅 1 萬餘元而已。當年 8 月後即告停用。民國 4 年（1915）全部收回，且於 4 月 21 日連同庫存，一併銷毀。

　　1912 年 8 月 1 日，南北統一後，北京臨時政府清理原大清銀行，組立中國銀行為國家銀行，以北京為總行，南京、上海為分行。

　　北京中國銀行成立後即向美國鈔票公司訂印中華民國元年版「中國銀行『黃帝像兌換券』」，取消了南方各省以黃帝紀年自印的各種紙幣。票面統一，加蓋地名。已經發現加蓋各處地名為北京、上海、江蘇、浙江、安徽、張家口、雲南、四川、歸綏、

❽中國銀行通用銀圓。
❾中國銀行黃帝像兌換券伍圓，蘇耀新先生收藏。

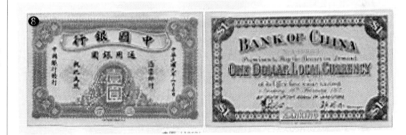

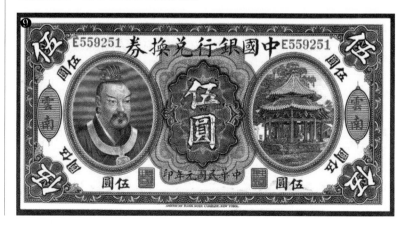

奉天、福建、山東、山西、廣東、東三省、江西、陝西、天津、貴州、煙臺、漢口、直隸、湖南……等。

兌換券面值有壹圓、伍圓、拾圓三種。（圖9伍圓券為蘇耀新先生收藏）

後來，又印了民國二年版「中國銀行『黃帝像』兌換券」面值為壹圓、伍圓。此外，尚見貳拾圓、伍拾圓、壹佰圓之三種樣票。

黃帝是中華民族的共同先祖，尊黃帝而一統九州，凝聚中國各民族之心，無疑有著十分積極的意義。

孫中山先生與殖邊銀行

一件孫中山先生簽署的法令，百年之後依然閃耀著它的光輝！文件全文如下：

> 臨時大總統批：一件呈送興農、農業、殖邊銀行則例，請咨參議院核議由 呈悉中國地稱膏腴尤廣幅帳，而東南之收穫不見其豐，西北之荒蕪，一如其故，此無他，無特別金融機關以為之融通資本故耳，創設農業、殖邊等銀行，實屬方今扼要之圖，所擬各銀行則例仰候咨送參議院核議，可也，此批。 孫文。
> 中華民國元年三月二十三日

孫中山先生批示的三個銀行，興農銀行未見，農業銀行後為農民銀行，已是民國廿二年（1933）的事了。唯殖邊銀行設立最早，它由徐紹楨、王揖唐、許世英等北洋軍人發起創辦，於1914年1月22日在

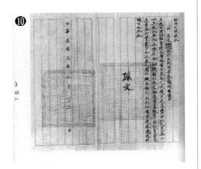

❿孫中山先生簽署殖邊銀行法令。

革命也需要政治獻金

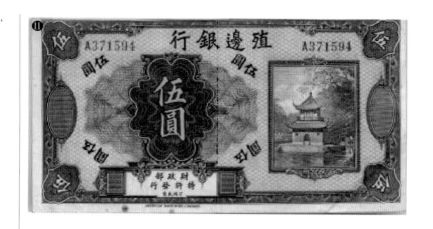
⓫殖邊銀行伍圓券，
作者收藏。

北京正式開業，總經理汪彭年，資本總額為大洋 2000 萬元，該
行職責「主要是為了輔助中國銀行對邊疆金融力量之未逮」，
1924 年以後，由張學良控制更名為「邊業銀行」。

　　圖 11 殖邊銀行伍圓券是北方邊城張家口地區所用。遙想百
年之前，中國之貧窮，尤以邊疆為烈，孫中山先生眼光遠大，改
變中國首先著眼邊陲。當然，由於時代條件的限制，改變邊疆面
貌的工作任重道遠。時至今天，在中國共產黨的領導下，史無前
例的大開發啟動了。近年，西南、西北的大力開發，使我國形成
全方位開放的格局，取得了前所未有的成績。

　　今天，中國全方位的發展思路正是百年前孫中山先生遠大理
想的偉大實踐。在中國逐漸強大之際，緬懷一代偉人在積貧積弱
的舊中國高屋建瓴，為人民指明方向，敬仰之心油然而生！一張
百年前的紙幣向今天的人們訴說了這一漫長的經過。

民國貨幣金銀銅

從中華民國開國紀念幣說起

孫中山像開國紀念幣

　　1912 年元旦，中華民國南京臨時政府成立，3 月 11 日財政總長陳錦濤呈文大總統稱：「竊民國肇興，革新庶政，而改良幣制尤屬要圖，顧欲收統一之良規，必當採本位之成法，此時儲金有限，猝辦為難，然使漫不更張，又無以新吾民之耳目。故本部擬先行另刊新模，鼓鑄紀念幣，就中一千萬元上刊第一期大總統肖像，流通遐邇，垂為美譚，其餘通用新幣，花紋式樣亦應一律更改，暫應流通。」（《中華民國第一期臨時政府財政部事類輯要》，錢法）。

　　孫中山先生接到呈文和新幣式樣後，當即批示：「查幣制良改，新民耳目，自屬要圖，所請以一千萬元上刊第一期大總統肖像，以為紀念一節，應准照行，其餘通用新花紋，中間應繪五穀模型，取豐歲足民之義，垂勸農務本之規，為此訓令該部，即便遵照，速將新模印就，分令各省造幣，照式鼓鑄可也，此令。」（《南京臨時政府公報》第 35 號，令示）

　　圖 1、2 孫中山像紀念金幣，極為罕見。另有銀幣存世，為南京造幣廠所鑄，按照錢幣界分級，壹元者為七級，貳角者為九級。

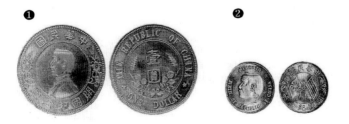

❶❷孫中山像紀念金幣。

黎元洪像開國紀念幣

　　黎元洪開國紀念幣為武昌造幣廠製造。因黎元洪領導武漢首義之功，任中華民國臨時政府副總統兼鄂省都督，袁世凱逝世後又以副總統之職升任總統故為之鑄造，有免冠及戴帽兩種，存世較多。

　　另有一種黎元洪免冠像的開國紀念幣，右刻「開國」；左鐫「紀念」；下為「庫平七線二分」者是僅見之最早試樣。

❹黎元洪免冠像開國
紀念幣。
❺黎元洪戴帽像開國
紀念幣。

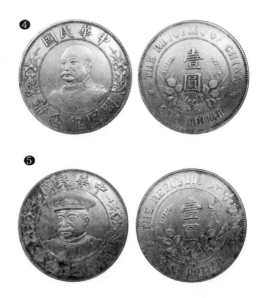

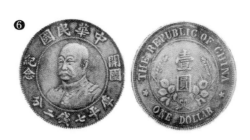

❻中華民國開國紀念
銀幣。

中華民國開國紀念銅幣

　　中華民國南京臨時政府成立後，替代清代輔幣的新銅圓，急
應市面之需，南京造幣廠鼓鑄了五文、十文、二十文、五十文四
種面值的銅元。從存世的實物看，僅十文曾經流通，且為廣大民
眾較多的保存至今，而五文、二十文、五十文僅為式樣沒有發
行，極為罕見。

　　十文「開國紀念」銅幣有楷書和隸書二種，正面上部為「中
華民國」，下部為「開國紀念幣」，中間右為五色旗，左為鐵血
十八星旗，相互交叉；背面外圈為英文「中華民國」和幣值，中
間為嘉禾兩支和「十文」幣值。

❼中華民國開國紀念
銅幣，十文，作者收
藏。

在各地造幣廠紛紛照式刊鑄時，尚見一種，背面外圈非英文，而是纏枝花葉，所見花葉多為順時針旋轉，但是，也有花葉逆時針旋轉的，可能是初鑄者，存世很少。

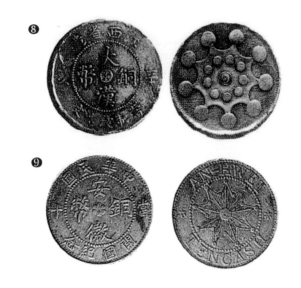

❽江西大漢銅幣（中心贛）正反面。
❾安徽十八星銅幣正反面。

各省銅幣

一、江西大漢銅幣（中心贛）

在各地鑄行「開國紀念」銅幣之前，江西省在 1911 年末率先鑄行「辛亥大漢」銅幣。此幣正面書「江西省造」，下為「當製錢十文」，左右分別為辛、亥二字。內圈中楷書「大漢銅幣」四字，中心有一陰文「贛」字。背面為九顆大星在外圈，九顆小星在內圈，圍繞中心的一個太極圖旋轉，此亦為十八星即南方十八行省光復之義也！它是開鑄最早，存世最少的銅幣，歷來為錢幣界奉為大名譽品。

二、安徽十八星銅幣

民國元年，安徽省也鑄有「中華民國‧開國紀念」的「安徽銅幣」，背面為十八星旗，發現極少，亦很珍貴。

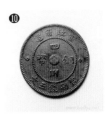

⑩四川銅幣正反面。
⑪四川軍政府獅像銅幣正反面，（上為黃銅，下為紅銅）。

三、四川銅幣

　　四川軍政府鑄造的銅幣，存世較多。面值有十文，二十文，五十文，一百文甚至二百文。年份有元年和二年之別，銅質有黃銅和紅銅之分。

　　民國元年，四川軍政府還鑄造過一種獅像銅幣，這種銅幣的發行與當時西藏變亂有關。辛亥事起後，各地紛紛獨立，政權掌握在各省督軍手中。當時四川有重慶軍政府和成都四川軍政府二處，各自為政。民國元年 1 月 27 日，兩個政府合併，且簽訂了協定，在其中第十一條，強調了西藏為中國不可分割之一部分。

　　中國擺脫封建，開創民國之舉引起了英帝國主義的不滿，當年 5 月在其支持下藏軍西進，擾亂四川。此時督軍尹昌衡親任征藏軍總司令，率軍安藏。為籌集軍餉，拓展藏區商貿，發行了為藏民歷來沿習使用的獅像圖案銅幣，此幣不記面值，每百枚當一盧比，行用甚久，存世較多。

最後的方孔錢

一、民國通寶

為雲南東州地區所鑄，該地採礦歷史悠久，所產「滇銅」歷來為重要的鑄幣原料。

二、福建通寶

福建民軍在武昌首義成功後，行動快捷，迅速進軍福州成立了軍政府。在 1911 年 11 月至 1912 年 2 月期間曾經鑄造最後的方孔錢「福建通寶」。

此種方孔錢極為精美：正面宋體「福建通寶」猷勁有力；背面上下為面文，左右分別為「鐵血十八星旗」和「五色旗」。計有面值一文，二文，五文，十文四種。其中五文，十文為僅見之物，應為樣幣，一文，二文通行市面。

⑫民國通寶，雲南東州地區所鑄造。
⑬最後的方孔錢「福建通寶」。

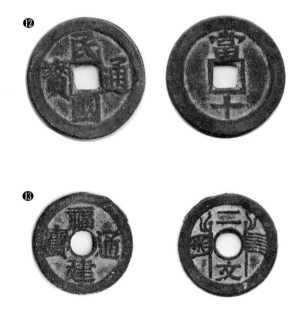

⑫

⑬

一樁八十年前的泉學公案
袁世凱大面像銀幣

原中國泉幣學社社員丁宗琪口述・丁蘗整理

❶丁宗琪先生
（1913-2003）

蔣仲川先生和他的「大面袁像」銀幣憶舊

　　蔣仲川先生，蘇州名人，泉界先賢也。他和王蔭嘉先生一樣，都是引導我對千姿百態的中國錢幣終身痴愛的導師，是我亦師亦友、永生難忘的良師益友。由於他所藏「大面袁像」銀幣被人誤以為「程德全紀念幣」，因此，袁程之爭竟歷時五十年之久，這是我所始料不及的。這樁泉界公案，陰差陽錯已成奇聞和趣事，但是，它究竟是如何發生的？大多數泉友也許並不瞭解，時至今日，我作為歷史的見證人，覺得有責任和必要把這件事的來龍去脈告訴大家，以使這一歷史懸案得到解決。

蔣仲川得寶自喜，名聲大振

　　三〇年代初，蘇州有一個叫盧仙裳的老人，家住喬司空巷，在景德路西首開設號為「汪依昌」的煙紙店，該店在櫃檯一端闢有一角，擺放一些「白相洋錢」。所謂「白相」，意即「玩賞」，所謂「洋錢」，蘇州方言「銀幣」之謂也。

　　盧是蘇州最早經營稀幣買賣的人，藏得一些名品，例如：「中外通寶」一兩和五錢，光緒十四年「黔寶」等等。所以，經常光顧該店的人很多，蔣仲川、我、沈子芳都是常客。上海著名收藏家沈子槎先生願以三十兩黃金託我求購上述三枚稀幣，另外許我事成十兩傭金，我多次找盧均無法說動他，只得作罷。沈子芳因與其子盧永年交好，也常去玩。

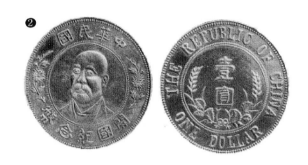

　　民國二十一年秋，一天下午，沈子芳又去盧家，剛剛坐下，盧仙裳老人帶著十分不悅和惋惜的口氣對他說：「你早來一步多好！蔣仲川搶買去的一塊稀幣，那就歸你所有了！」聽到「搶買」二字，沈驚問其故，盧說：「上午蔣仲川來店，我出示一枚才收進二天的稀幣，原想請他作些評價，誰料蔣匆匆一瞥，立即往口袋裡一放說：『這枚銀幣我要下了，你開個價吧！』我先是一愣，知道不妙，就連聲說：『不賣！不賣！我自己要留的！』但是，任憑我怎麼說，他就是不肯掏口袋把這枚銀幣還給我。在這種情形下，我已知無望，心想：蔣是老熟人又是老主顧，不便得罪，再說，這枚銀幣究竟怎樣的行情，自己也拿不準，所以，只能作個順水人情：『蔣先生，既然你這樣喜歡，就給一百元大洋吧！』蔣二話沒說，立即著人點了一百元大洋送來，滿面春風而去。」

　　盧對沈說：「現在沒辦法了，要看這枚銀幣，你只有去蔣府了！」沈立即趕往蔣府。得到消息，第二天我也登門蔣府觀賞這枚銀幣。蔣興致極高，對我侃侃而談：「這是袁世凱穿西裝的開國紀念樣幣，存世極少，此幣之所以棄用，可能是袁世凱不喜歡穿西裝之故。他只是在就任大總統時穿了一下，為的是做給洋人和國民看：現在是民國了。以後再也沒有穿過西裝。北方朋友告訴我，袁曾講，穿西裝很彆扭。打心底裡不喜歡。」對蔣的這些話，我是深信不疑的。

　　蔣仲川得到這枚銀幣之後，好不得意，他幾乎逢人便說：「這是民國以來最名貴的紀念幣了！」他大加宣傳，名聲大振。

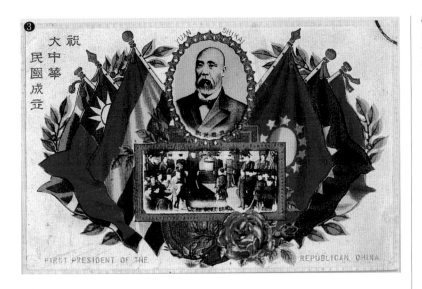

❸祝大中華民國成立
明信片。圖中上為袁
世凱著西服像,馬傳
德先生提供。

民國 23 年,王逸民在上海新世界飯店舉辦第一次稀幣展覽,蔣
親自撰文介紹。之後,民國 26 年,王逸民、蔣仲川、盧仙裳等
人又聯合在蘇州農行大樓舉辦稀幣展覽,沈子芳和我都去參觀。
沈子芳一見此幣頗有傷感地說:「只差一步,失之交臂,可惜!
可惜!」我則勸他:「萬事似有定數,收藏嘛,還是一切隨緣
吧!」

　　近年,對此幣的袁、程之爭又起,在雙方的文章中,對蔣仲
川先生的情況並無瞭解,卻匆匆下筆,我很擔憂:這豈不又給泉
界後人留下說不清,道不明的隱患?追憶蔣君,往事歷歷在目而
昔前對他有較多瞭解者,泉界恐怕也僅剩老夫一人矣!為有益於
泉學研究,現將我所知道的蔣仲川先生的情況介紹給廣大泉友,
以供參考。

　　蔣仲川先生生於 1890 年陰曆正月初六,其父蔣季和先生,
清末蘇州著名士紳也,聲望極高。蔣仲川先生年輕時即投身戎行
畢業於陸軍軍需學校,為第一期畢業生。之後,長期負責軍需工
作,歷任革命國民軍軍官團教官,革命國民軍兵站總監部經理處
長,委員長漢口行營經理處長,軍政部軍需總務處長等職(以上
見《蘇州檔案館》所存蔣之親筆簡歷)。由於軍內派系之爭,於

❹吳縣參議會祕書處，蔣仲川先生留影，前排中座者為蔣仲川先生。

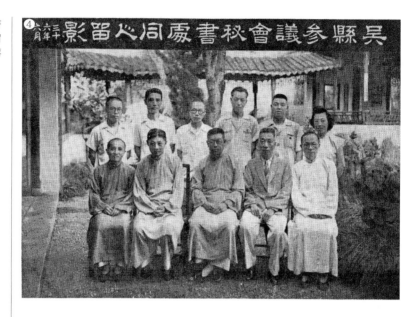

1933 年脫離軍界，回到蘇州創辦實業，在市郊木瀆鎮置有「繡谷」和「樂園」公墓。同時，在市內祥符寺巷九十號購得占地數畝的某宅大園，投鉅資大興土木，建成有中式廳、西式廳、別墅式住宅樓等一座規模較大的庭院式私宅。為將其父蔣季和所遺大量書籍抄本妥為保管，又另造書房、書庫，裝存古籍的書箱均用銀杏木精製，達一百五十只之多。

1936 年，他又創辦《生報》三日刊。誰料，新宅方告落成，抗戰即已爆發，蔣奉命重歸軍隊，從事軍需，任第三戰區兵站總監部少將參議。1937 年秋，日寇從上海金山灣登陸，沿滬寧線進犯，攻陷南京前夕，蔣所率五十餘艘載有大量軍需物資的船隊在安徽東壩受阻，不能過水壩，在日寇追擊下，部隊潰逃散失，蔣本人繞道廣德，入浙江，經杭州至寧波，再乘船逃至上海孤島，居拉都路多年，與王逸民合夥開辦錢莊，後來經營失敗，無法再在上海生活，遂於 1943 年潛回蘇州。

這裡要重提一下的是，1937 年 11 月中旬蘇州淪陷後，蔣被日寇列為「問題人物」，住宅被查封侵佔，成為著名的汪偽特工隊魔窟。所以，此時蔣回到蘇州後，為躲日寇通緝，不敢露面，

外人只聽說去了重慶，我以前也以為他避難四川，近因詳細詢問蔣氏後人，才解開了他在這段時期的身世之謎。原來直到抗戰勝利的這二年多時間裡，蔣白天扮成農民，躲在哥哥蔣伯年的莊園（即現在的東園，過去稱「蔣圃」）內種地，天黑後才又小心翼翼繞道僻靜小巷，回到租借在菉葭巷的陳氏大宅內。此時的蔣杜絕一切交往，過著半人半鬼的生活。

現在的人，對蔣的這段歷史情況一無所知，卻胡亂寫道：「蔣仲川的說法，早在 1945 年 1 月就遭到吳詩錦的批評。……蔣本人如有足夠證據的話，不可能不起來申辯或反批評。」說此話太唐突、無理，完全是想當然爾。試想：當時蔣的處境是多麼困難，怎麼還會有心思去寫文章駁別人？再說，和外界斷了聯繫的蔣也不可能看到吳的文章。退一萬步說，即使當時他看到吳文的話，倘若自己錯了，撰文自責，那個時代的人倒是有這個雅量的，而別人錯了，身分又懸殊，犯得著去爭辯嗎？現在的人膽子好大啊！對歷史情況一無所知，竟也能寫文章宣揚自己的觀點，實在叫人吃驚！

抗戰勝利後，蔣才回到自己的家中，不久，錢大鈞出任吳縣參議會議長，蔣任參議會祕書（見圖 4 前排座位居中者，由《蘇州檔案局》提供）。需解釋一下：舊時祕書之職，相當於現時之祕書長。因為在祕書處，祕書是首席人物，餘下稱文員或書記。

解放前夕，錢大鈞準備去臺灣，勸蔣也去，但蔣留了下來，原來，蔣家在蘇州有一定影響，蔣本人在協助錢大鈞工作期間，政績頗佳，在自辦的公益事業——公墓經營中又樂善好施，每有窮者亡故，無地埋葬者，往往讓其葬入墓地指定地點，故有「蔣好人」之稱，蘇州共產黨地下組織亦把蔣作為「爭取對象」。蔣本人出身軍界，對社會政情諳熟，據說，彼此早有聯繫，所以，得到「保證」而未去臺灣。

蔣仲川先生雖然出身蘇州望族，但是，思想進步，照顧貧者、弱者。在他旅居上海期間，曾以十兩黃金高價購得蘇聯列寧像銀幣樣品一枚，據說，此幣絕少，存世僅二枚也。對於蔣仲川先生這一舉措，我是極為佩服的，他單純從收藏角度出發，摒棄政見，這在當時的歷史條件下是需要很大的膽識和勇氣才敢這樣

做啊！

　　解放初期，政府曾多次要蔣出來工作，據說請他在政協任職，不幸的是他於 1950 年 10 月中風，以後連續復發三次，病情日趨嚴重，癱瘓臥床，不能動彈，歷時數年，於 1954 年陰曆 11 月 26 日病故，享年六十四歲。蔣仲川先生病故之後，髮妻吳氏，側室虞氏，感其一生鍾愛銀幣且著有《中國金銀幣圖說》一書行世，故各持龍洋一枚，放其手中，吳氏置其右，虞氏置其左而入葬，意在使他赴仙界後亦有此樂也！此舉在蘇州泉界傳為佳話。

　　現在，有的文章中說「蔣仲川是袁世凱的外孫女婿純系誤傳矣！蓋袁氏乃北方人，蔣氏世代居蘇州，並無成為親屬之可能」。又說到：「（蔣）據說還曾為江蘇都督程德全之屬員，在軍械處工作過。」不實，按年齡推算，程為江蘇都督時，蔣不足二十歲，其時正在求學也。

　　由此可見，近年的袁、程之爭，由於雙方對蔣仲川先生的一生缺乏瞭解，所以，都沒有把話說到點子上。

秦子幃臆創新見，事出有因

　　秦子幃（1902-1967），蘇州人，在閶門外五涇濱擁有秦家花園，本人常居上海，住環龍路，在盛昌路經營進出口公司，是泉幣學社早期入社的特別社員，收藏金銀幣甚豐。1 月 28 日淞滬抗戰爆發前，平玉麟在大生公司地下室雇人製作假稀幣謀取暴利，秦子幃亦購進平的「太平天國」假金幣，憤而告警，於是，平玉麟案發，收監。平玉麟製假，蔣仲川也購進假幣多種，平案破後，蔣仲川為了使得以後再也不發生製假事，遂把平的製假模具悉數高價買下，這些模具丟棄在蔣府多年，直到解放後，蔣仲川才將它們銷毀。

　　至於說到秦子幃把袁像誤以為是程像，亦非全是空穴來風，而是事出有因的。究其原因我以為可能有以下二條：

　　一、過去的老百姓感恩思想很重，程德全駐蘇時做過一些好事。記得二〇年代末，我還是一個孩子時，蘇州老百姓中仍廣為流傳頌揚程的話：「假如不是程都督及時豎白旗，革命黨人一

來，打起仗的話就不知道要死多少人呢！」
由此可知，程在蘇州有一定的名聲，四〇年
代秦在上海結識其子程仲藩後，在程家看到
都督生前照片多幀，遂產生疑慮：在眾多的
袁像照片上從未見過袁留過大鬍子啊！此像
莫非程乎？

二、蔣仲川對此幣大加宣傳後，秦因也
藏得一枚，就追問盧仙裳此幣來歷，盧說是
過去蘇州造幣廠的一位朋友賣給他的。於是以為此幣出自蘇廠之
說不脛而走。其實，蘇廠職工也有可能獲自寧廠，因為只有在造
幣廠的同行中，才有可能得到這種棄之不用的樣幣啊！據《蘇州
檔案館》現有資料，尚無法確證該幣出自蘇廠。

見民國元年（1912 年）三月南京臨時政府財政部批文曰：
「批李祖慶就蘇省銅元局鼓鑄銀幣以其章鑒核，呈悉。本部正統
籌全局，整理幣制，以期劃一，所謂就蘇省銅元局鼓鑄銀幣一
節，疑難照准，此批。」由此可知，有呈文上報，未被批准，至
於是否有銀幣樣品隨送則不得而知了。蘇州銅元局在民國 3 年 5
月才「奉部核准鼓鑄銀元」，但鑄的是袁側面像，俗稱「大頭」
銀幣，檔案中有文字描述。蘇廠於民國 5 年即告停業，機器運往
南京，此則消息載於《申報》1 月 6 日。據上述所存檔案分析，
此幣由蘇廠所鑄之可能小於寧廠。這是因為：其一，民初欲鑄銀
元未被批准；其二，由於呈文未見，很難判斷欲鑄何幣，據當時
習慣，應有文字描述而批文中未見；其三，蘇廠乃一小廠，民國
後僅存在二年。當然此幣究竟是何廠所鑄，尚待今後找到有關資
料才能確證。

現在，有的文章中說程德全雖僅一省都督和內務總長，也
「有資格」鑄造肖像紀念幣，還說「於當時的情和當時的理（中
國歷史上長期割據）也是說得通的。」說這些話，我認為只是憑
一己之想像，信口雌黃而已。顯然，中國是一個長期的封建國
家，等級森嚴，倘犯「僭越」，何等大罪？即使在封建割據時代
也概莫能外。「開國紀念幣」何等重要之幣，只有元首才夠資
格，如何拿些別的省級紀念幣來與之相比！只是魚目混珠之小

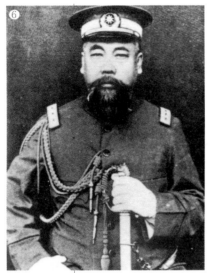

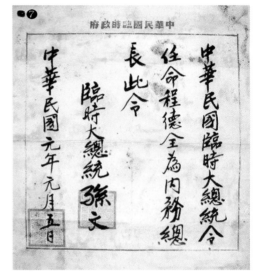

❻程德全像。
❼程德全內務總長任命書，孫中山先生親筆手書。

技，安能使泉家信服？

程德全的情況，泉友們很關心，這裡依據正確的資料，介紹如下：

程德全，字純如，四川雲陽人，庚子之戰時，在東北與俄軍斡旋有功而得到慈禧越級提拔任齊齊哈爾都統。1905年擢升黑龍江將軍。1908年光緒、慈禧先後去世，錫良出任東三省總督，程被任命為奉天巡撫。1910年調任江蘇巡撫來到蘇州。1911年10月10日武昌起義爆發，程在江蘇士紳張一、潘祖謙等人規勸下於11月5日宣布獨立，任江蘇都督。1912年孫中山任命他為南京臨時政府內務總長後，程仍回蘇州任都督。3月15日袁世凱選為臨時大總統後，程一再巴結，但於表面應付國民黨，後在滬上卡德路，當寓公數年，政事紛擾，程自知無人可再信任他，遂於1920年，六十歲時皈依佛教，出家當了和尚，居木瀆鎮法雲寺。1930年5月20日去世，終年七十歲。

縱觀程氏一生，絕無問津最高寶座之奢望，倒是無知後人想把他抬上去。當然，也是絕對抬不上去的。

吳詩錦撰文傳誤，鑄成大錯

吳詩錦，上海一鈔廠主也，亦愛集金、銀幣，但是，入泉幣學社較晚。約在 1944 年下半年，郭植芳（即後於 1947 年，以三百三十兩黃金從周今覺處購得「紅印花小字當一元」四方連，成為「新郵王」者）來寒舍，以五兩黃金求購拙藏袁像背飛龍二角金幣。其後不久，吳詩錦聞知此事，亦特地趕來蘇州購我數枚銀幣。泉友相聚，談笑甚洽，秦子幃、盧仙裳、王蔭嘉等人亦一一會晤。吳在蘇州聽到多人言論此幣屬程像，回滬便大發議論，更又去程仲藩處再度「核實」，便以為有新發現而親自撰文矣！

其實，秦子幃、盧仙裳等人提出屬程像，本是臆測，這是因為他們的主要依據是以為此幣出自蘇廠，蘇廠是為程都督而鑄，其實，這完全是一種推理罷了。當時，這些泉友，經商者居多，民國初期政治情況複雜，這並非一般民眾所能稔熟其情的。粗心的泉友熱衷於紛紛議論，忽略了考證，更沒有（當時也沒有可能）詢問蔣仲川先生袁像說之依據，即匆匆撰文，大力宣傳開了。

記得當時他們在蘇州議論此幣屬程像時，我心中暗暗好笑，但未置喙。因為，吳詩錦這樣的人過去謂之「少爺班子」，浮而不實，愛出風頭，既然他欲攬浮名，有人反對必然會不高興的。我和他只是泉友，再說，我年齡小，說話他也未必能聽得進。所以，我何必為此事得罪他呢？

及至他的《程德全紀念銀樣》一文在《泉幣》第二十八期上刊出後，程像說確實似乎占了上風！泉友中原以為屬袁像者紛紛倒戈，誰料這一錯竟鑄成大錯，影響了當時和後來的一大批人！這一錯又非同小可，不僅使這場爭論延續至今，歷時長達半世紀，還產生了嚴重的國際影響，使耿愛德先生出版《中國幣圖說匯考》遇到了麻煩！

現在有些人的文章大談四〇年代的情況，請問：你們對那時的情況真的瞭解嗎？也許並不瞭解吧！既然並無瞭解，卻又「高談闊論」，這豈不是「以己之昏昏，欲使人昭昭」乎?!

羅伯昭親擬按語，不失公允

　　抗戰勝利，是年歲末，我喜得犬子，赴滬拜會羅伯昭先生（1899-1976），順便提到蔣仲川先生失蹤多年，近又露面，並說蔣仍認為此幣屬袁像。同時還提到蔣伯壎先生也說袁像。蔣伯壎先生是泉幣學社的評論員，本人收藏金銀幣亦豐，他是寒舍常客，記得抗戰勝利後不久的一天，伯壎先生來蘇，約有三、五泉友會於寒舍，當時大家的心情特別好，說話也很隨便，不像以前那樣要提心吊膽了。

　　在論及此幣的程、袁之爭時，蔣伯壎先生以濃重的吳語說：「吳詩錦啊！『胡屎進』怎麼會把袁像當程像！」此言一出，立即哄堂大笑，有人捧腹，竟喊「肚子也痛了！」原來，蘇州人罵人糊塗，歷來用「吃屎」二字，這是人人皆知的土話，究其根本也並無多大惡意。伯壎先生巧借「吳詩錦」姓名之諧音，批評他「胡亂進屎」，真是妙不可言，故令我印象特別深刻。後來在一些泉友中流傳有「蔣伯壎笑批吳詩錦」之說，它一直延續到六〇年代文革運動開始以前。

　　蔣伯壎先生和我集幣之外還集郵，但是就郵票來講，伯壎先生比我集得好多了。據他說，記得在一位郵友處見到過一張明信片，上有袁氏西服像。經他提醒，我似也有淡淡印象。可是，及至有人要我倆把此種明信片找出時，卻怎麼也記不起究竟是哪位郵友有此藏品了。由此推測，這種明信片發行數量極少。

　　我對羅伯昭先生說：「蔣仲川先生學識好，否定蔣的說法，沒有依據很欠理！」羅則謂我：「此事出在蘇州，說袁像是你們蘇州人，說程像又是你們蘇州人，你知道，我主要研究古錢，對銀幣幾乎沒有研究。既然泉友中有程像之說，我寫這個短小的按語原意也是想

❽羅伯昭先生
（1899-1976）。
❾蔣伯壎先生
（1894-1964）。

讓秦子幃作些考證。但是，秦講，說不出更多的道理了。《泉幣》資金籌措無著，局勢動盪，看來復刊無望了，此事今後再議吧！」

由此可知，羅伯昭先生在袁、程之爭中所持立場是中立。作為《泉幣》的實際負責人，他一貫客觀公正，從不把自己的觀點強加於人。而秦子幃由於是特別社員，經常贊助《泉幣》刊物經費，所以，對他的意見自然要較之別人重視得多。對這些情況現在的人幾乎不瞭解，將羅拉來排隊，為自己的觀點服務，這實在是褻瀆先賢啊！這種做法是萬萬要不得的！

馬定祥壯志未酬，存疑後人

1945年秋《泉幣》雜誌停刊後，此幣袁、程之爭仍未結束，那只是留在泉友口頭上而已。解放後，各人的情況發生了很大變化，眾所周知，收藏活動也中斷，停頓了四十年之久。感謝鄧小平同志提出改革開放的偉大國策，八○年代，泉學又重新得到重視，各地都創辦了自己的刊物。馬定祥先生（1916-1991）把握時機，順應潮流，適時提出要為此幣正名，想把這樁顛倒了的泉界錯案翻正，但是竟力不從心，以致仍使後人存疑。

我和馬定祥先生的交往長達六十年以上，時至晚年，老友相聚，往往暢談良久，有時竟茶飯不思。對此幣看法，我歷來傾向屬袁像。而持程像說者，「曾以此幣示之（仲藩），自云彷彿乃父。」接著又說「此為程氏幣，千真萬確，不容置辯也。」簡直是自己在掌嘴，前後矛盾，根本無法自圓其說。其實，僅以相片比較，兩者差別也顯而易見：撇開鬍子不談，就那眼睛來說，袁為豹子眼，亦稱銅鈴眼，程為丹鳳眼；再看頭髮：袁氏禿頂無髮，程氏蓄髮。定祥先生頷首稱是，在這個問題上，我倆可謂知音。

馬定祥先生治學態度是十分嚴謹的，過去的很長時間裡，他曾根據蔣伯壎先生提示的線索去尋找明信片，但是始終未能找到，

❿馬定祥先生（1916-1991）。

所以，也不好說話。馬定祥先生一生未擔任過什麼職務，他的聲望全靠自己的努力去獲得，就較之別人費力多了。他聰穎過人，目光如炬，泉界公認。現在有些人不知泉學深淺，妄自尊大，做事很毛躁，寫文章盛氣凌人，語帶譏諷，讀了很不是滋味。泉學畢竟是一門學問，沒有捷徑可走，倘若以翻翻舊資料、撰撰似是而非的理由，亦是研究，這不是太簡單，太容易了嗎？真要作學問還是腳踏實地為好！

　　馬定祥先生逝世後，接棒者在撰文時，很多地方話說得不好，這也是引起疑惑的一個方面。例如，據「馬先生分析南京造幣廠曾試鑄過為數很少，面容不甚似袁世凱的開國紀念幣，大概是當年該廠因一時缺乏具有高水準的雕模技術人材，所以孫中山開國紀念幣的孫中山面容也刻得走了樣，難怪袁世凱像刻得如此離譜，從而造成許多人的誤解。」你要論證此幣屬袁像卻自己又在疑惑，這就造成了持程像說者再度爭端。

喜看泉界二度爭，老朽寄語

　　回顧袁、程之爭的二度情形，焦點似乎集中在像與不像，程留大鬍子而袁似未見大鬍子等等枝節問題上，我反覆思考蔣仲川先生說過的話，感到自己過去未在爭論時發言，主要原因是對蔣所說的「西服袁氏」理解還不深刻。如果撇開面容、鬍子等方面的爭論，而是從「西服」入手，則這場看似誰也說服不了誰的難題，就變得極容易，並迎刃而解了。

　　程德全穿過西裝否？可以肯定沒有。持程像說者是難找到程德全穿西裝的照片的。而蔣仲川先生為什麼能一眼看出此幣屬袁像呢？我以為這是和他的經歷、學識分不開的。民國初年，他已經是二十多歲的成年人，不久又去北方保定軍校就讀，因為身在軍界，對政治人物和政治問題比較關心。袁氏二度就任大總統，以及後來登上皇帝寶座，就民間多數民眾來講，袁世凱 1912 年 3 月 10 日在北京前清外務部公署身著軍裝，佩劍宣誓就任臨時大總統的情況多有耳聞，他戴高帽子，穿元帥服的形象更廣為人知……而對他 1913 年 10 月 10 日就任正式大總統時穿西服，曇花

136
辛亥百年
收藏中華民國

一現的情況，知情者甚少。

　　再說，過去的新聞媒體不能與現在相比，範圍是極小的，又因袁氏在北方就職，民國初年，因為政治立場不同，對袁就職典禮不懷好感，南方民眾多數人不瞭解當時情景是完全有可能的。而這場爭論發生時，已是四〇年代中期，對這樁三十多年前的往事明瞭其情者有幾人？吳詩錦自己無知，卻又自以為是，責蔣「大誤」，這實在是很可悲的歷史教訓啊！吳詩錦民國33年9月才加入泉幣學會，入會後他急於以「行家」、「高手」自居，結果呢，拾人牙慧卻拾錯了。他的文章在民國34年1月發表後，沾沾自喜了一段時間，其實卻是鬧了一個笑話。蔣仲川先生雖然遭受責難長達五十年之久，但是，我認為：他所受責難愈多、愈久，則愈突顯他的高明之處。

　　只有蔣仲川先生才慧眼獨具，剖得此幣真諦在於：袁世凱是要當皇帝的人，他當總統時為騙取國人的信任才穿西服。穿西服是反封建的一個標誌，袁氏「東施效顰」，獲得臨時總統後，急於成為正式總統，進而再做皇帝夢，因此，他是不可能採用此幣使其廣為流通的。同時代的泉友秦子幃、吳詩錦、耿愛德等人雖然也藏有此幣，卻不知其所以然，而事過幾十年，泉友中真正明白這個道理的人仍是為數極少啊！所以爭端才又重開。由此可見，收藏一定要研究，而研究不僅是文化知識、歷史知識即夠，還得有政治知識才行。

　　近有友人告知，臺灣《郵史研究》1994年第七期上嚴平西先生《歷史與郵戳並重的民初郵集》一文中所載，「祝大中華民國成立」紀念明信片上，「西服袁氏」赫然在目，這就使得這一歷時半個世紀的泉界公案得以完全澄清。與相片對照，銀幣上的肖像是十分酷似的。因此，可以說當時的雕模技術水準已是很高的了。由此推測，袁世凱西服像開國紀念幣及紀念章樣品試鑄時間應在1913年10月10日，袁氏就職第一屆正式大總統之後的一段時間裡，1914年最為可能！民國4年即1915，袁已經開始謀劃登上皇帝之位了，故此幣棄用，未正式鼓鑄。臺灣郵人披露此種明信片是廣大泉友理應致謝的一件大好事，此種明信片幸而存世，否則，這場歷時五十年的大爭論有可能延續到一百年，甚至

137
一樁八十年前的
泉學公案

更久。它同時也說明了「郵幣一家」、「觸類旁通」這樣一個事實。郵票印證了錢幣，過去不少人集郵又集幣，這是很有好處的：知識面寬一些，錯誤就必然少一些。這是一條被無數事實證明了的真理。（該明信片見p127）

蔣仲川先生棋高一著，令人敬仰，先生告別泉界恍惚已有四十餘載矣！感懷先生對泉學之貢獻，低頭吟哦，得小詩一首：

祭蔣仲川先生
西服袁氏曇花現，泉友無知難認同。
錯判程像半世紀，前後二度鬧哄哄。
先生鶴立誰與共？學生憑弔心沈重。
泉壇悲事亦有樂，笑料頻添祭蔣公。

一枚現代的銀幣引發泉界二度爭論，時限跨度長達半個世紀，這不能不說是樁泉學上絕無僅有的奇事。近年的這場爭論，雙方的文章已有二、三個回合，事情已基本清楚：蔣仲川先生原來的結論是正確的。至於此幣是否出於寧廠，尚待今後發現確鑿的資料才能證實。對於這場爭論，我是以非常高興的態度來看待的：

其一，四〇年代時，雖然集幣風氣極盛，但是全國僅數百人而已，時至九〇年代，集幣隊伍已擴大到二萬多人，這說明了中華悠久文明之根已深植於廣大國民心中，這不是樁大快人心的好事嗎？

其二，四〇年代的泉學研究，雖然有一批好文章，但是，從深度和廣度來說，都是無法和現在相比的。進入八〇年代以來，是泉學進步和發展最快的時期。

當前，泉學研究的主流是好的。不過，一些傾向和個別事倒也值得注意，比如，個別的意氣用事和刻意求名。依老朽之見：

（1）泉學研究提倡「平等待人，以理服人，以德服人」，對於歷史貨幣的研究（包括對文物的研究），講對說錯都是常見之事，誰是神仙，什麼都懂，從不出錯？有些成績，有些名氣的人要不擺架子、平等待人；尚無建樹者更應謙虛學習，以圖進

取。就以這枚銀幣而言，僅僅只是八十年前之物，已使今人困惑，更何況以前幾百年甚至幾千年之物呢？倘若泉友講錯，理應與人為善，好生指出，切不可草率、魯莽做出不雅之舉來。泉友間相互尊重，不爭意氣，團結才能做出豐碩的學術成果。就這一點而言，前輩做得好多了，昔王蔭嘉先生學富五車，粗鄙如我，不以為棄，待我亦師亦友；昔羅伯昭先生富甲一方，寒酸如我，引為摯友，每每愛護有加，獎掖後進令人欽佩。中國泉幣學社簡章第四條之說明：「本刊純為研究學術之刊物，不涉時事，不尚意氣，辯駁問難，容有不免，譏刺攻訐，恕不登載。」新老泉友理應照此辦理。

　　（2）泉學研究，提倡「獨立見解，獨創精神」，不要隨風跑。

　　何謂「泉學研究」？研究者化無考為有考，考已考之正誤也。若不獨思慎行，豈能有所成就？而人云亦云，拾人牙慧，隨風跑者則為做學問之大忌也。此文中的故事可以為這枚袁像抑程像之爭的紀念幣塵埃落定，從此息爭矣。

　　再舉一例，近年來泉界有人（汪慶正先生，上海博物館副館長）振臂一呼，將秦代圜錢由舊讀「重一兩十二（十四）珠」改為「一珠重一兩十二（十四）」，很多泉友未加深究，就隨風跑了，以致1990年中華書局出版的《戴葆庭集拓中外錢幣珍品》、《馬定祥批註丁福保》歷代古錢圖說之加批等都改了過來。對此舉我是很不同意的。別的書如此去寫，我是難以去評說的，而戴葆庭、馬定祥是我數十年之交的老朋友，生前他們從未如此讀過。後人可能出於好心，欲使前人避免錯誤，結果呢，事與願違，反而做了把後人之錯強加於前人之身的蠢事。因此，對於作者已亡故的書著，理應尊重作者原來意見，後人不要去隨意改動。即使前人有錯，後來的讀者倘若聰明一些，自會從歷史原因分析，也不會跟著去錯的。如果實在擔憂影響後人，那也可以另加注釋加以說明即可。否則，後人之錯，加於前人，豈不罪過?!

　　囉囉嗦嗦，說了五十年以前未便一吐為快之事，心胸頓覺一暢，遂成一詩曰：

告泉界新友

一枚銀幣本平常，二度爭論五十載。

泉學在於勤思索，豈可無知夸夸其談!?

昔有吳氏擾泉壇，林錢覆轍今又來。

前鑒頻仍痛心時，應思謙和渡學海。

　　拙文結束，環顧昔年朝夕相處，終日長談之泉友皆一一先後別我而去，泉壇有名者如王蔭嘉、蔣仲川先生尚還有後人念及，而純樸厚道者如鮑駒昂、王晉卿、唐景蔚、陳珏、俞簪一（嚴家淦先生之妹夫）等人恐已無人知曉了。孑然一身，悵懷難抒，最為使我痛心者，馬定祥君尚幼我四年，不意仙界先登，別我已整五年矣！他孜孜於泉學的精神令我感動，為協助他完成生前未了之願，遂披露「大面袁像銀樣」當年實情以證不誤也。草成此文，可謂獻醜耳！若能博泉界新老友人一粲則不勝有幸耳！又因事已年久，所能回憶者或者不當，或有出入，在所難免，祈知情者指正為盼！

　　最後拈得小詩一首，以悼馬君，亦作結尾：

馬君先我去，

泉界少知音。

皓首憶往事，

聊寄故舊情。

　　鳴謝：

　　本文的撰寫過程中得到蘇州市檔案館林植霜副館長、蔣仲川先生遺孀虞瑞運女士、秦子幃先生之子秦忠漢先生以及沈子芳先生等諸多知情者的幫助，校核了有關情節，在此表示深切謝意。

丁薰 1996 年 3 月 20 日，第五稿，2011 年 5 月 16 日略作修改

蔡養吾先生按語：

　　讀此文即令人回憶到抗戰期間，我家移居蘇州城，東胡想思巷老屋，先母鳩工改建衡門小築時，在屋後倉街對面即為蔣圃（俗稱蔣桃園）園址，主人蔣伯年先生即仲川先生之兄，亦偶來我家與先父閒談，其時仲川先生即隱居治園圃之工作，但只知他是蔣家園丁，而未加注意，時筆者亦未癖藏銀幣，後來抗戰勝利，先父事業在上海、東北及臺灣展開，即甚少返蘇州閒居，國共烽火燃至京滬，我家倉促來台，不意五十年後，又悉蔣氏園圃中隱事真相不禁為之感觸而繕此一小段以附證丁氏所述故事之原委，並糾正程像銀幣說多年來的錯誤。

歷史的光榮印記
辛亥革命紀念章

　　辛亥革命百年歷史，留存至今的各類物品中，紀念章之類物品是較為珍貴的實物資料，一般既難遇到又難求到，非專門致力於此的人，很難寓目，本人亦無收藏。

　　下列四種勳章、紀念章（圖1-4）見2010年11月11日《中漢拍賣》錢幣的拍賣目錄。2010年6月上海泓盛拍賣有限公司的圖錄。現在集中收錄，展示全貌。此類物品可謂最高層面的歷史證物，每一個章都有一段不平凡的歷史故事，可惜，事蹟已經湮

❶民國第一任大總統就職紀念（袁世凱禮服像）銀鎏金琺瑯，直徑4.1公分。
❷孫中山奉安大典紀念（民國25年，1936年）銻質，直徑6公分，極美品。
❸中華民國政府，光復南昌紀念，直徑16.4公分。
❹辛亥革命第九師獎章，銀琺瑯，直徑4.1公分。

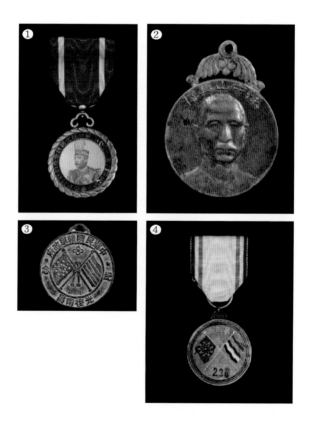

沒，只有這些證章告訴今日的人們，不要忘卻過去。百年往事今睹之，猶若昨日明眼前。

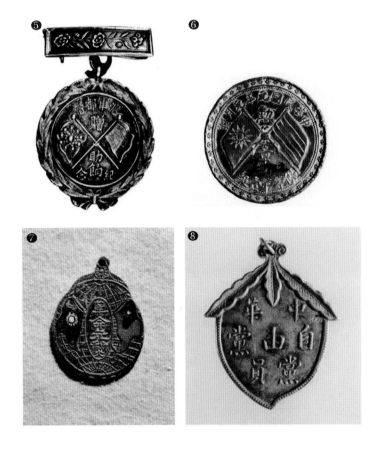

❺滬軍都督贈助餉紀念銀章
❻優等第一級勳章，1912年元月
❼革命元勳獎章。
❽中華自由黨黨員銀章。
（圖❺-❾為上海歷史博物館品藏）

第一週山西光復紀念章

第一週山西光復紀念章（圖11），直徑3公分，厚0.1公分，重約8克。正面為閻錫山戎裝半身像，人物面部表情豐富、衣冠精美細膩。下有隸書「晉都督閻」四字；背面上部為相互交叉的五色旗和鐵血十八星旗，旗杆下雙纓飄動，似成「喆」字狀，下部隸書「第一週、山西光復、紀念章」十個字排成自右至左，三列。

此章是1911年辛亥革命時期，閻錫山任山西都督期間所鑄。
山西太原新軍起義，成立軍政府是1911年10月29日。該章背
面，「第一週」三字，何意？筆者尚無力解釋，望識者破譯。
（據2006年《商洛日報》劉坤先生報導，此章得自陝西省洛南
縣保安鎮，廟底村一魏姓農民處）

❾孫中山先生紀念
章，1925年3月12
日
❿大漢四川軍政府獎
章。
⓫第一週山西光復紀
念章正反面。

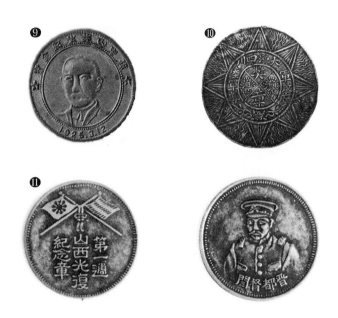

中國女權運動的鳴槍者
唐群英和「參政・同盟會」徽章

　　唐群英，1871 年 12 月 8 日出身於湖南省衡山市新橋鎮一清代武官之家。1940 年，三十四歲時衝破封建家庭的束縛，東渡日本，入青山實踐女校求學，後轉入高等學校師範科，擔任留日女學生會書記、會長。

　　1905 年加入黃興組織的華興會。不久，轉入孫中山先生同盟會，成為首位女會員。

　　1908 年返回長沙發展同盟會組織，1910 年 2 月協助黃興策反湖南新軍，起義失敗後再返日本。1911 年 4 月創辦《留日本學生會雜誌》宣傳革命。下半年從日本回國，先在上海組織後援會，後赴湖北組織女子北伐隊，積極投身革命。

　　1912 年元旦，南京臨時政府成立，作為女界協贊會代表，受到孫中山先生接見，親頒二等嘉禾勳章。更因她對革命有較多貢獻，故有中國女英雄，中國婦女革命先驅等讚譽。

　　辛亥革命成功後，同盟會裡有人提議取消綱領中「男女平權」的內容。1912 年 2 月，她聯絡湖南女革命會、上海女子參政同志會……等團體，前後 5 次向大總統孫中山和臨時參議院上書，請求《臨時約法》內應明文規定，男女一律平等，均有選舉權與被選舉權。當這個提案未被提受時，她激奮之下，率領一群女子衝進參議員會場，大呼男女平等口號，這就是著名的女子大鬧參議院事件。4 月 8 日發起組織女子參政同盟會，實行男女平等的政法綱領。

　　1912 年 8 月，中國同盟會改組為國民黨，黨綱中刪去了「男女平等」的內容。8 月 25 日會議召開時，她登臺嚴厲質問主持會議組織工作的宋教仁。隨即在北京發起成立女子參政同盟會本部，並推為本部總理。

　　1916 年，袁世凱稱帝，她領導女子參政同盟會開展反袁鬥

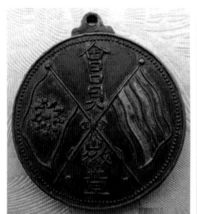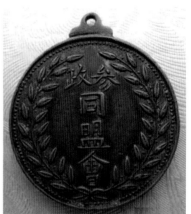

爭，遭懸賞通緝，女子參政同盟會組織被勒令解散。

之後，她致力於女子教育工作，在北京創辦《女子白話報》，中央女子學校，在長沙創辦《女子日報》，開設女子法政學校，女子美術學校、女子自強職業學校等……1924年6月，湖南女界聯合會成立，任大會執行主席。1925年五州慘案發生，她率領職業女教師，積極開展反帝愛國運動。

大革命時期，她更英勇無畏在家鄉率領婦女奮起鬥爭。「白果婦女鬧祠堂」這一事件，因被收錄入毛澤東的《湖南農民運動考察報告》因而廣為人知。

北伐成功後，國民政府主席林森擬聘她為顧問，月薪二百大洋，她堅辭不受。後又欲任命她為黨史編纂委員會委員，又被拒絕。

1936年她從南京回到家鄉湖南，1937年逝世，終年65歲。她是國共二黨一致公認的中國女權運動創始人。

一張會員證，一腔救國情

中國同盟會會員證

中國同盟會會員證，絹本，米色，長 13 公分，高 9 公分。背景圖案為光芒四射的太陽，日之中心印有彩色「中國同盟會」字樣。證件以墨筆手書，上部二行橫書，分別為「中國」及「同盟會」；下為持有者姓名，直書「李湛」二字，在名字上鈐有「同盟會 XXX 部 XXX」的紅色印章。

1905 年 8 月 20 日，中國同盟會成立於日本東京赤阪區靈南阪日國會議員阪本金彌的住宅內。這次會議上孫中山先生被推舉為總理。東京本部的入會者有原興中會、華興會、科學補習所、光復會……等革命團體的成員，以及原先並無革命傾向的留學生。會上孫中山先生公布了「驅除韃虜、恢復中華、創立民國、民均地權」的革命綱領。

自此以後，同盟會在海內外有較快發展。中國同盟會會員證是李湛後人李桑元先生於 1981 年捐贈廣州博物館，是大陸地區迄今為止發現的唯一同盟會會員證，屬一級文物，彌足珍貴。料想，同盟會當年的活動情況，各分部所用證件由各地自理的可能性較大，不可能統一。故若海外也有發現這類證件，敬請公布以利全面研究。

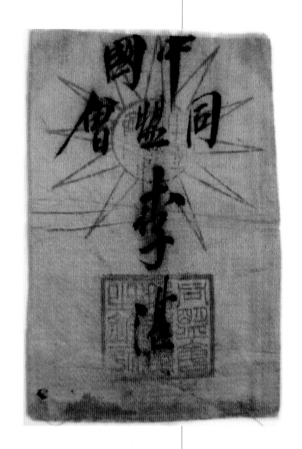

中國同盟會會員證。

百年製墨老字號
「共和紀念」寶藏墨

　　共和紀念寶藏墨，長 21.6 公分，寬 6.6 公分，厚 2 公分，民國元年之物也！

　　墨之正面，上為金圈，內為祥雲環繞的蓮花和法器，下部書有「中華民國共和紀念」八個篆體金字；兩位人像居中：左側袁世凱像，下為牡丹花；右側孫中山像，下為梅花。

　　藏頭詩一首位於下部，右讀為：「胡越一家，開我民國，文德武功，造此幸福。」首字橫讀為「胡開文造」。此詩首句巧選私塾「窗課」之「胡越一家」，讓「胡開文造」的藏頭詩顯得貼切、自然。

　　此句選自《資治通鑒》：唐貞觀七年，太宗命突厥頡利可汗起舞，又命南蠻酋長馮智戴詠詩，既而笑曰：「胡越一家，自古未有也！」這個古老的故事記載了原來各居一方，相距遙遠的人們，歡聚一堂，享四海一家之樂的美好情景。

　　民國初年，南北嚴重對峙，袁世凱代表清廷是北方之「胡」，孫中山以廣東起家是南方之「越」，現在「胡越一家」，南北統一，造就民國，古詩現今貌，廣為人稱道，寶藏墨之受歡迎，原因在此。

　　墨之背面，上端兩旗交叉，一為五色旗（意為漢、滿、蒙、回、藏五族共和），是當時的國旗；另一為鐵血十八星旗，是當時的軍旗。有金花一朵位於兩旗之上。旗下金穗飄動，旗的四周金色祥雲環繞。「寶藏墨」三個隸書金字居中，十分醒目。兩側各有三面外國國旗，分別為英、俄、日及美、法、德，意為中國從此已經躋身於世界強國之列。下鈐，陽刻「蒼佩室」紅色篆字印章一枚。墨右側「中華民國元年」，左側「徽州休城胡開文按易水法製」十二字，皆為楷書。

清墨四大家之胡開文

　　胡開文與曹素功、汪節庵、汪近聖並稱「清墨四大家」。胡開文墨業自清乾隆年間一直延續至上世紀五十年代，歷時近二百年，胡氏家族是清代徽州製墨業界最具影響的家族之一，胡開文又是一個響噹噹的品牌。「蒼佩室」是胡開文休城老店專用的堂款名，分店禁用，署有此款的墨，曾為貢品，蜚聲中外。休寧老店純油煙高級書畫墨「胡開文徽墨」曾於 1910 年在南京召開的「南洋勸業會」上獲優質獎，而其所製的「地球墨」於 1915 年在美國三藩市舉行的「太平洋萬國巴拿馬博覽會」上獲金質獎章。

　　民國時期，墨汁、墨水已經盛行，徽墨危機四伏，大有被取替之虞。在這種形勢下，胡開文及時推出了順應時代潮流的新品，中華民國開國「紀念墨」和「地球墨」即為一例。贏得了創業百年來前所未有的榮譽。寶藏墨正是 1912 年，「推翻帝制，建立共和」所特製，存世量少於「紀念墨」，收藏價值較高。墨雖然是一種普通的收藏品，但由於它記錄了中國由封建走向共和，這一重大的時代意義，所以至今生輝。

　　這錠墨上的兩個偉人，其功績是推翻帝制，創建共和。一真一假，耐人尋味：袁氏為舊時之國花牡丹所襯托，他假意擁護共和，實質窺伺皇帝之位的醜惡嘴臉不久就暴露出來，終為國人唾棄；而孫氏為梅花所簇擁，梅花不僅以高潔著名，更以它的三蕾五瓣代表三民主義和行政、立法、司法、考試、監察五權並列之含義而定為新國花。這錠寶藏墨歷經百年滄桑，依然完好如初，很不容易，乃辛亥革命的珍貴遺物之一。

「中華民國共和紀念」寶藏墨，長21.6公分，寬6.6公分，厚2公分，民國元年之物，左為正面，右為反面。

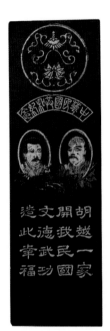
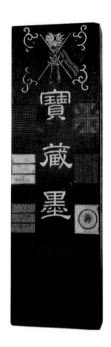

墨裡藏詩，詩裡藏趣
「中華民國創造」紀念墨

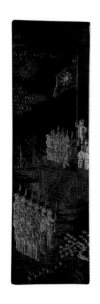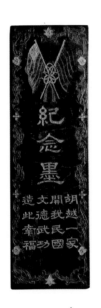

中華民國創造紀念墨，長21.6公分，寬6.6公分，厚 2.2 公分，尺寸較大，在當時是一種專供文人陳於書案，以揚愛國之情的收藏品。左為反面，右為正面。

　　中華民國創造紀念墨，長 21.6 公分，寬 6.6 公分，厚 2.2 公分，尺寸較大，在當時是一種專供文人陳於書案，以揚愛國之情的收藏品。

　　紀念墨古色凝重，古香依舊，百年的歲月滄桑給它披上了一層薄薄的包漿，使它風采迷人，人見人愛。是故，百年之後，尚有留存。

　　紀念墨正面，上部右側為五色國旗，左側為五色五星軍旗，兩旗交叉，旗杆下絲纓飄逸，一動一靜，動靜結合，隱喻文德武功之義！

　　中部「紀念墨」三個字金光閃耀突出了此墨的不凡意義。

　　下部詩云：「胡越一家，開我民國，文德武功，造此幸福！」此詩中的胡越一家，正是民國初年所提倡的五族共和之意！清代是滿族統治中國，滿族屬於「胡人」範疇，越則指古越

人，泛指漢人。由此可知，民國開創時強調團結為重。

縱觀辛亥革命總體上是政權的和平交接而不是血腥的顛覆，雖然中、小規模戰爭不斷，但全國社會動亂並不算很大。五族共和，全民團結，共創幸福生活是中國人民百年前的理想，也是現在和今後不能捨棄的立國方針。

民初最創新的廣告文宣

藏頭詩是中國古詩中四十多種雜體詩的一種，將所說之事分藏於詩句之首，全詩的意義都是為此服務的。例如，明代《唐寅詩集》中有這樣一首詩：「我畫藍江水悠悠，愛晚亭上楓葉稠，秋月溶溶照佛寺，香煙嫋嫋繞經樓。」同時代的小說家王同軌先生後來據此詩首字「我愛秋香」，竟在《耳談》一書中演化出一個因笑傳情，因情結緣的〈三笑姻緣〉——即常常為人說道，中國人幾乎家喻戶曉的「唐伯虎點秋香」，這樣一個浪漫、離奇、帶有神祕色彩的愛情故事。其實，它只是一部從文字遊戲演化而來的小說。但是藏頭詩的魅力感人由此可知。

紀念墨上這首詩的首字從右至左橫讀則為「胡開文造」。這才是全詩的主題和所要突出的重點。試想，一首切合時代風雲的小詩，表面上看是談國情，實質上是為自己的產品做廣告。胡開文乘此東風大賺了一把鈔票，更毋庸置疑。

值得一提的是：墨的正面，四周是傳統的蔓草紋，綠色的蔓草上紅花點點，煞是傲人，更有上下二顆，左右各四顆金星點綴，使全墨凸現富貴、華麗！

紀念墨背面是軍旗升起儀式，瞧，高臺上四周站立著身著黃色軍裝的持槍士兵，中間一位正在把軍旗莊嚴升起，臺下三排士兵雙手舉槍致敬。

墨的左下方山石、青松、紅花、藍花爛漫山間，左上角一輪紅日當空，祥雲繚繞，預示著中國美好的前景。

遠處群山隱現，山下古樹高聳入雲，山下河流清波蕩漾，河中停泊著一艘雙帆巨船……啊！軍旗升起，中國從此不再遭受列強蹂躪！紀念墨的意義或許正表達於此，集中於此。

時代潮流的領導者

天和祥青花瓷盤的動人故事

眼前這只敞口青花瓷盤，直徑 19.2 公分。沿口飾八欉蘭花，其中間隔的四欉僅繪葉子，花的位置則由「天和祥辦」四字代替，盤底書有雙圈內「中華民國」四字楷書。

此盤釉色潔白，青料豔麗，屬上等細瓷。它是民國初年臨頓路上一家名聲響亮的菜館——天和祥，從江西景德鎮訂燒的自用瓷器。

由於這只引領當時潮流的民窯官款瓷盤倖存於世，使得該店早已淡出人們記憶的歷史得以復原，近年，更為蘇城市民津津樂道，將它尊為蘇幫菜的嫡傳之家。

天和祥名重姑蘇城

清朝同治年間，常州府武進縣橫林鄉有一個叫張文炳的青年，從小學廚，燒得一手好菜。光緒初年經人介紹到太倉從業，受某望族賞識，轉而進入官府衙門司廚，手藝更臻精熟。近三十歲時夥同朋友合開店，略有私蓄即回鄉娶妻。婚後，偕妻陳氏到蘇州再來創業。不久結識了士紳蘇子和。蘇對張文炳極有好感，就由蘇子和出資，約在光緒二十年（1894）二人合夥在臨頓路蘋花橋南堍開設了天和祥菜館。此店一開張，規模和氣派就不小：西側是四開間店面和帳房，東側是作坊和倉庫。店號取名天和祥，意思是要盡佔「天時，地利，人和」三者之意。倒也被他們說著了，後來的發展果然一帆風順。

當時，臨頓路是貫穿蘇州城內南北方向的主幹線，蘋花橋正好居其中間，它扼住了進入鬧市區觀前街；玄妙觀的人流，所以，生意十分興盛。但這畢竟只是一個因素，因為那時的臨頓路上菜館林立，可說是鱗比櫛次，早有「吃煞臨頓路」之說，要想

天和祥青花瓷盤。左
為正面，右為反面，
為景德鎮彩器。盤底
書有「中華民國」四
字楷書。

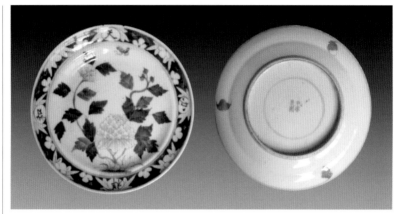

在這條街上出人頭地，必須獨闢蹊徑，有個絕招才行呢。正好，
不知何故？在眾多的菜館中，經營正宗特色蘇幫菜的卻不多，於
是就給了天和祥一個極好的機會，使老闆張文炳能在本已高超的
廚藝上推陳出新，推出口味獨特的蘇幫美味佳餚來，從而傾倒了
眾多的蘇州食客。

　　若能翻閱當年菜譜，定能發現，隨著時令的變化，它有不少
時鮮佳餚頗具特色，令人叫絕。例如，號稱「三黃燜」的黃燜鰻
魚，黃燜栗子雞，黃燜著甲（鯊魚），響油鱔糊，松鼠桂魚，清
溜蝦仁，白汁甲魚，荷葉粉蒸肉，西瓜雞，網包鯝魚，糟溜魚
片，以及早在石家飯店馳名以前就名揚江南的鮋肺湯等等，均讓
吃客吃了又想吃，欲罷不能。所以，開張後的短短幾年中，天和
祥就名重姑蘇。

天和祥兼併松鶴樓

　　清朝乾隆時始創的老牌名店——松鶴樓，在宣統年間，因店
主徐金源積勞病故而陷入困境。這時因為繼承父業的兒子徐培根
從小生活在上海，不懂業不願學習經營之道，自己依舊住在上海
享福，只到年終才來蘇州收取「紅帳」。經營者見狀伺機中飽私
囊，短短幾年店本大虧，甚至到了山窮水盡的地步：有時顧客點

的菜，店堂裡連生胚也拿不出來，只好派人出後門一溜小跑去市場現買現燒，應付臺面。這種情況，發展到了民國五年（1916），徐培根再次來蘇州取紅利時，終於露餡，虧損已難彌補。面對敗局，徐培根決定破產出盤。這時，同業和業外覬覦者大有人在。但張文炳取得了優先權，這是因為他和徐金源生前是好朋友，光緒二十八年（1902）面業公所遷移時集資贊助的發起人是他們二人，兩家的聲望和實力相當。所以，徐培根把松鶴樓的出盤首先讓給了他的世叔張文炳。

松鶴樓出盤，徐培根的條件是：保持松鶴樓的招牌，招牌年租費白米一百石，出盤價一千元銀洋。當時正值第一次世界大戰，洋米進口中斷，國內又遭歉收，米價從五元一石猛漲至七元，在此情況下多次討價還價，議定招牌年租白米六十石，租期十年，每年分兩次付租，期內租金不變，期滿後承租人有權續租，租金屆時復議。出盤價則以八百元大洋一次立約交割，達成協定。租契自民國七年（1918）生效。

松鶴樓由張文炳接手後，冠以「和記」二字記號，以示與前身的區別：同時表明該店是一家合股經營的菜館。股東六人，每股大洋二百元。除經理張文炳外，其餘五位股東是：蘇子和（臨頓路天和祥副經理），王覺初（臨頓路紙張對聯店主），鄒景高（史家巷成衣鋪業主），陸仲康（機絲織帳房），沈增奎（糟坊股東）。接著，張文炳又將自己的徒弟：金和祥菜館的陳仲曾，天和祥的陸桂馥，無錫大新樓京幫菜館的劉俊英，顧榮桂等名廚好手一一調來和記松鶴樓掌勺，使這家名店再度崛起，與天和祥一併成為蘇州城裡著名菜館中的一雙姊妹花。

天和祥趨於平淡

張文炳是一個有事業心的人，又極富經營頭腦，光緒中葉，開設天和祥盈利後，他看到閶門西中市一帶市面熱鬧，就四處奔走，找到了店面，在光緒末葉開設了金和祥菜館。後來兼併了松鶴樓，他一人兼任三家菜館的經理，有時還要親自動手燒菜應付上流顧客，就顯得力不從心了。經過深思熟慮，他決定將生意一

直平穩的金和祥歇業，以便集中精力管好現存的兩家。那時，社會風氣正在逐漸演變，人際關係從封建式的等級森嚴轉向平等開放，社交活動增加，需要場所。張文炳順應潮流，於民國十年（1921）在臨頓路蘋花橋北堍，天和祥對面開設了蘇州第一家「禮堂」。作為操辦婚喪喜事的公共場所。禮堂的開設使天和祥的生意更加興旺，凡是來禮堂辦事的人，其筵席當然全由天和祥包攬了。

但是，張文炳還是認為松鶴樓更有前途，他除了在經營上狠下功夫外，著重在提高松鶴樓的地位。民國時期，社會對菜飯館一類的行業是不太看重的。為此他在民國十三年（1924）會同天興園飯店，聯名向蘇州總商會申請註冊。起初，總商會置之不理。後來，張文炳請得前清探花，《吳縣誌》總編纂吳蔭培（穎之）老先生出場，由吳致函時任上海儲蓄銀行行長的蘇州總商會會長貝哉安，才辦妥了手續。自此，餐飲業中著名的菜館在商界和社會上開始有了地位。

民國十八年（1929）古城蘇州有了較大發展，原來狹窄的小街小巷被限時拓寬。但是劃定的主幹線有十條，即：景德路，東，西中市，十全街，十梓街，臨頓路，衛前街，府前街，道前街，石路和觀前街。臨頓路原有的眾多菜館，因為拆遷，有的歇業改行，有的移地開業，「吃煞臨頓路」之說，於是逐漸沉寂。

民國二十三年（1934），年近古稀的張文炳，因積勞成疾，在蘇州病故。經松鶴樓，天和祥兩家菜館股東會議決定：天和祥經理由張文炳次子張之鈞繼任，松鶴樓經理由協理陸桂馥接任。但是兩家菜館的實權還是操在張之鈞手裡。張氏兄弟三人，之鈞是老二，時年三十五，染上了吸食鴉片之癖，論經商一道，遠遠不如其父，他本人也不懂烹飪技藝，所以事實上兩家生意仍由其父的原班人馬操持。不久抗戰爆發，蘇州淪陷。

淪陷時期，由於蘇州是汪偽江蘇省會所在地，一時成為群醜豪富的揮金消費之地。許多飯店酒樓一下子湧到了只有一百多米的太監弄。計有大春樓，三吳，味雅，蘇州老正興，上海老正興，鴻興館，新新飯店七家。若再加上北局的月宮菜社，察院場的中央飯店菜部，觀西的新雅，紅葉，大成坊的鶴園船菜，連同

原有的松鶴樓，老丹鳳，易和館，廣南居，自由農場新式菜館等，擠在觀前周圍的彈丸之地，竟達十七家之多。因為多數集中在太監弄，所以開始有了「吃煞太監弄」之說。物換星移，「吃煞臨頓路」從此消沉，天和祥菜館雖還依舊坐落在蘋花橋塊，但是很難再現高潮了。

天和祥消失，留下一只瓷盤

　　1949 年古城蘇州解放，天和祥、松鶴樓繼續營業。但張之鈞抽短資金，偷稅漏稅，無意經營。三反，五反運動開展後，資方的這些違法行為被揭露，張之鈞隨即出走。兩店亦因資金告罄，被迫停業。松鶴樓在人民政府關懷下，由張榮祥，張雪康，張耀祖等人集資辦店重獲新生。天和祥則永遠消失了。這家歷時五十五年的著名老店，從此告別了蘇州人，現在的蘇州人也很少有人知道它的情況了。

　　歷史是十分有趣的：1994 年，我由於找到了這只青花瓷盤而為此尋根究柢，最終，解開了它的身世之謎。掐指一算，正是天和祥開創一百周年之時！這是一個巧合嗎？面對這只青花瓷盤，幾位八旬以上的老人，情不自禁對我講起了天和祥的名菜：蝦仁爛糊，蟹粉魚翅，還津津樂道它的薺菜豬油饅頭，說什麼這種饅頭皮極薄，餡則用當天採摘的新鮮薺菜，薺菜要剁得很細很細，拌以少許豬油，讓人一口咬下去，滿嘴清香氣味，撲鼻而來，吃了還想吃……。老人們對天和祥的留戀忘情之態令人驚訝。

　　接下來說到瓷盤的來歷，老人告訴我：民國初年，蘇州堂會應酬之風極盛，如果某位士紳常常宴請賓客而成為天和祥的老主顧，那麼，逢年過節，天和祥就會派專人，用大提籃挑上幾樣好菜送到府上，表示感謝。這就是當時流行的「送節菜」。隨送節菜送去的那些盛具，碗、盤、勺等，自然也就被老主顧收下留做紀念了。因是慣例，不少菜館酒樓都訂製了刻有自己招牌的碗盤，借此擴大名店的影響，天和祥更是獨創在盤底書有雙重圈內「中華民國」年號款，以示告別大清，擁護民國。

　　孰料，蘇州城裡讀書人多，思想沒有及時轉變過來的人為數

不少，一些前清的遺老遺少到店裡用餐，驚見此盤，連聲說：「壞了！壞了！小小酒家自用瓷器竟敢冒用官窯瓷器款識，真是大逆不道，成何體統?!」而順應潮流者聞聲笑道：「清廷已亡，舊制已廢，民國肇立，理當慶祝，人為新朝之人，物用新朝之號，犯何禁忌?!」爭論在上流食客中展開，唇槍舌劍，各不相讓，結果一傳十，十傳百，蜂擁而至的食客著實讓天和祥紅火、風光了好長一段時間……

　　從這只看似普通的青花瓷盤，卻發掘到古城餐飲業的一段趣史。自覺頗有意思，撰稿期間曾約請上世紀七十年代前從事餐飲業的陸煥興，孫堅，周傑諸位先生，得到一些情況，逐使拙文詳實，在此表示感謝！

糖罐子裡的舊時代
山東淄博窯「光復大漢」紀念瓷

　　初見瓷缸，感覺平常，細品則其精細為人驚歎！

　　「光復大漢」瓷缸，底足直徑 8.0 公分，口徑 13.0 公分，通高 12 公分。從釉面、瓷胎及繪畫風格看係淄博窯產品，一雙存世，較為難得。

　　主缸，缸身構圖為三面旗幟，交叉而立，代表五族共和的五色旗在右，代表南方十八省的鐵血十八星旗在左，中間為一捲起狀的鐵血十八星旗，旗面朝左。

　　附缸，反之。五色旗在左，鐵血十八星旗在右，中間一旗，旗面亦靠右。三旗交叉，立體感極強。這兩面取代了滿清黃龍旗的革命大旗，見證了百年前中國時代風雲激蕩的歲月。

　　旗幟下方，左、右兩側分別為楷體直書「光復」、「大漢」四個字，書寫隨意，親和力很強。

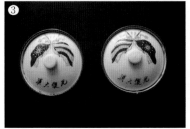

❶－❹「光復大漢」瓷缸，底足直徑 8.0 公分，口徑 13.0 公分，通高 12 公分。從釉面、瓷胎及繪畫風格看係淄博窯產品，一雙存世，較為難得。照片由陸志榮先生提供。

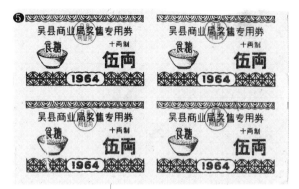

❺ 1964 年的吳縣食糖供應票證。

缸蓋一側以五色旗和鐵血十八星旗雙雙交叉為圖，旗幟飄拂，彷彿獵獵有聲，對側橫書「光復大漢」四字，字與畫配，相映相輝，簡而意深。遙想這種瓷缸，當年在召喚民眾反對封建專制，擁護共和，建「大中華」民國的歷史時刻曾經發揮過獨特作用，它既是實用瓷，又是中國蛻變時代不可多得的宣傳品。

瓷缸在民間，通常用來儲糖。而食糖這種調味品，時至現在，已經被人們視為不受歡迎的食品，然而在上世紀八〇年代前年代前，它卻是一種不可多得，必需憑票供應的配給物資。回憶上世紀五〇、六〇年代，在孩提時期，倘有客人來訪，得到幾顆糖果，那是何等興高采烈啊！婦女生孩子也要憑票才能買到一點紅糖。

圖示四張 1964 年的吳縣食糖供應票證，讓老人回憶起過去艱苦的歲月。年輕人對於離去不久的艱苦毫無印象，更不知道那時的艱苦生活是何種滋味。現時的孩子，一般的硬糖還不吃，專愛吃巧克力，時代變了。……忘記過去就意味背叛，牢記這句名言，還很有必要！

人口眾多的中國大陸，直到 1992 年以後才取消了糧票、布票、肥皂票、工業品票……等幾十種計畫供應下日常生活須臾不能離開的票證，逐步告別物資匱乏的年代，走向市場經濟的道路，大眾生活方始發生較大改善。

一對普通的糖缸，因為是上一代人的陪嫁物品才得到精心保護，留存至今。光陰荏苒，如白馬過隙，一晃已是百年，它普通的身影是一段不平凡歷史的記錄，見證了億萬百姓對民國肇立這一讓中國人永世難忘的大翻身之日，無比感念、無比珍惜的綿綿之情。

瓷器史中消失的 1916～1924

漫談民國時期景德鎮窯瓷器

　　《明清瓷器鑑定》是一本在大陸文物界流傳甚廣的書籍，雖然有一定的參考價值，但是，書中一些重要觀點論述不妥，容易引發爭論，例如，「洪憲時期」和「居仁堂」款瓷器即為一例。其「清代部分」第六章〈清代瓷器款識〉十一，洪憲時期款識寫到：

　　　　洪憲瓷大都署「居仁堂製」款，以青花或紅彩書寫，書法楷、篆兼有。落「洪憲年製」或「洪憲御製」楷書款的，多數是一九一六年至一九四〇年間的贗品。但署「居仁堂製」款的，也有一定數量的仿製品；其中，紅彩款的色澤或光亮如漆，或過於淺淡。

　　　　「靜遠堂製」篆書四字款器，是徐世昌命燒的自用器，青花款識字體工整。

　　　　「延慶樓製」篆書款器，是曹錕所定燒的器物；款識以青花或紅彩書寫，筆劃圓潤有力，同於「體和殿」的書體（見圖230）。

　　　　署「郭世五」、「觶齋」、「觶齋主人」、「陶務監督郭葆昌製」款的器物，是袁世凱任命的陶務監督郭葆昌的款識，篆書或楷書款識均為紅彩，施彩凝厚，色澤紅豔。

　　　　民國時期屬「靜遠堂製」款的器物，也有大量的仿品。因屬同時代仿，真品與贗品製作工藝、原料類同，所以給鑑定工作帶來了一定的困難。對這類器物的鑑定，更要細緻地觀察、比較其胎釉、紋飾、色彩、器足及款識之間的細微差異，以明辨真假。

顯而易見，《明清瓷器鑑定》的作者耿寶昌先生將1916-1924年這段民國時期定命為「洪憲時期」，然實已是民國，而非清代了，作者為何刻意迴避「民國」這一歷史時期，而將民國時期燒造的瓷器依舊歸入「清代」來加以敘述呢？其中指的「洪憲時期」自何時起？至何時終？作者概念中的「清代」又是何時結束的呢？似應有所釐清。

在中國婦孺皆知的歷史是：1912年元旦孫中山先生在南京當選為中華民國臨時大總統，2日12日隆裕太后率三歲的宣統皇帝退位，清代已告結束。2月15日，袁世凱被南京臨時參議院選為第二任臨時大總統，1913年10月10日當上「正式總統」，繼而又做起了皇帝夢，可是「洪憲皇帝」曇花一現，在1916年（民國5年）6月6日「駕崩」後，也就不存在「洪憲時期」了。

而《明清瓷器鑑定》的作者卻將徐世昌執政期間（1918年10月～1922年11月）燒造的「靜遠堂製」，以及曹錕執政期間（1923年4月～1924年11月）燒造的「延慶樓製」銘文的瓷器也歸入「洪憲時期」加以述說，那麼作者所認定的「洪憲時期」何時才終結呢？

對「居仁堂製」瓷的質疑

❶袁世凱舊物，居仁堂製瓷器，蘇州博物館藏品。

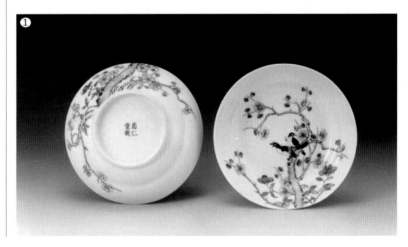

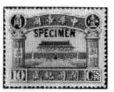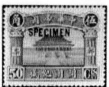

❷中華帝國的洪憲樣
票。

由於袁世凱的皇帝夢時間太短，僅僅 83 天即告結束，所以，袁氏任命的「陶務監督」郭葆昌還來不及燒造紀年瓷和御用瓷已即罷手。但是，民國初期，社會混亂，商人如法炮製「洪憲年製」和「洪憲御製」所謂的「御用瓷」，高價圖利。「居仁堂製」款瓷器與上述情況完全一致，絕不是這種款識的瓷器其可靠程度就會高一些。因為這也是同一時期的仿品，區分極其困難。

民國時期，這類瓷器無人收藏，不敢沾手。時至今日，隨著收藏熱潮興起，或由於作者自身的偏愛，竟將這類瓷器推崇為民國時期的典型器，這又大謬矣！

由於作者身在北京故宮（註：耿寶昌先生為北京故宮文物鑑定專家），這樣一個承載厚重歷史，在社會上影響巨大的文史博物單位，如此大談「洪憲瓷」的結果，造成不少地方博物館的古瓷陳列中，非要湊上一件「居仁堂製」的瓷器，作為歷代陶瓷的結尾。而舊時，古瓷收藏家眼中，明、清官窯瓷器，只有年款瓷才是正物，至於堂款銘瓷器，是不能與之同日而語的，它們僅只是研究同時代官窯瓷時，作為參考的輔助品而已。

蘇州博物館藏有幾件「居仁堂製」瓷器，是袁世凱親屬舊物，可靠可信。但是，這些瓷器也只能供區分真偽「洪憲瓷」作對照，現時，有人將其稱為「標準器」，極不妥當。所謂「標準器」，它的意義在於承上啟下，具有多方面參照、比較、研究的作用，而自民國起景德鎮御器廠已經結束了「供御」的使命，它

163
瓷器史中消失的
1916～1924

失去了與之前、之後瓷器的比較功能。再說，這類瓷器在中國陶瓷史上根本不應佔據一席之位，這種說法更反映了文物界隨口而談，見解混亂。如今，古陶瓷收藏的理論（與中國陶瓷史不同類）在大陸尚未建立，豈不哀哉！

瓷器收藏和任何其他藏品的遊戲規則是一樣的。舉例來說：集郵是人數最多的一種收藏活動，並且是世界性的。在袁世凱打算恢復帝制時，曾試印過「中華帝國」的洪憲樣票（見圖2），但是在今日集郵者眼中，依然是不屑一顧的郵品。《實用中國郵票價格總目錄》（1990年人民郵電出版社出版）中的洪憲樣票，連價格也沒有標注，原因就在於，這類郵票無人問津。試想，一個不得人心的、反動的短命政權，有誰會去重視它的遺物呢？同樣的道理，洪憲瓷也歷來不為人們看重。而《明清瓷器鑑定》的作者所談「洪憲瓷」，即使他本人也難以區分何真？何偽？因此，「居仁堂製」這類堂款銘瓷器，實在不宜作為民國時期的代表性器物來加以推崇。

按前人鑑賞古瓷之通常法則：三考即「考證」、「考釋」、「考辨」方名為鑑定，而全書竟然沒有一篇考據文章，讓人丈二和尚摸不著頭腦，不知其所云「鑑定」到底指些什麼？

再說，所謂「鑑定」說到底是人對物的看法，凡有雅興於此者皆有鑑定權，只是各人水準高低不一而已。絕非某人的獨門特技，更非官方身分的特權。古瓷鑑定是一項休閒性質的工作，平常而樸直更是不足掛齒的雕蟲小技。願古瓷愛好者以敬畏之心對待歷史遺物，承襲中國傳統，方能弘揚中華文明之光。

「民國瓷」的歷史定位

自孫中山先生1912年元旦開創中華民國，使中國人民告別了長達二千多年的封建社會以來，迄今已近百年，對於歷史遺物之一的「民國瓷」，雖然是最年輕的古瓷，但是，它也應該在歷代古瓷中佔一席之地，所以，今天的人們對它多一點重視，多一點關注是很有必要的。

民國時期隨著封建專制制度的崩潰，全國人民思想大解放。

同時，又因為民國之初，軍閥混戰「你方唱罷，我登臺」，明、清二代延續下來的年號款已無法繼續實行，而御器廠也因清末經濟凋敝，皇家難以供養而必須靠商業化運作，產生盈利才能繼續生存。……基於以上種種原因，此時的景德鎮瓷器的款識就較前朝歷代都更豐富多彩，有紀年款、公司款、作坊款、廠名款、陶藝家款，還出現了校名款，例如：「江西窯業學校」、「浮梁陶職」……等等，令人眼花繚亂。在眾多的歷史遺存中，我們選擇哪些民國瓷進行收藏和研究才較有意義呢？筆者認為：書有紀年款的瓷器，最值得注意，這是因為它有明確的出生證明。

古瓷收藏最重要的意義，在於從中獲取這個時代瓷業的各種資訊，瞭解其製瓷風格，水準……等諸多資訊。紀年款最能正確地反映歷史面貌，因此，理應予以更多的重視。

由於民國瓷至今仍未引起收藏家的關注，更由於個人收藏有所局限。所以，在資料十分有限的情況下，試舉二例說明：

（1）青花雙重圈內「中華民國」紀年銘（見 154 頁），它是蘇州「天和祥」菜館定燒的日用瓷，雖然普通，由於紀年確切，可據「天和祥」菜館的歷史，確切斷代，故其參考價值較高。

（2）紅彩「民國年製」圖章式款（見圖 3），此種款式奇特之處在：「民國」二字為楷體，「年製」二字為宋體，二種書體「合二為一」前所未見。它是民國初期提倡書法多樣性的嘗試和結果。在錢幣、郵票上都見過楷書、隸書並用，而瓷器上楷體、宋體並用發現較少，或為首創，較具研究價值。民國時期，蘇州玩古前輩將這種款式稱之為「和合款」。

圖示折腰棒槌形瓶，口徑 7.5 公分，底足 12 公分，通高 42.5 公分。畫面案為青山環抱、綠水繚繞的自然村落風光，是一個人人心中無比嚮往的世外桃源。上部，墨彩楷體詩一首「綠樹村邊合，青山郭外斜，開牕面場圃，把酒話桑麻」，此詩為唐代孟浩然《過故人莊》八句中的四句。全詩原為：「故人具雞黍，邀我至田家，綠樹村邊合，青山郭外斜，開軒面場圃，把酒話桑麻，待到重陽日，還來就菊花！」色彩和諧的畫面，讓每一個看到它的人都進入一個「人行明鏡中，鳥度屏風裡！」的美境，內

心發出「一生癡絕處，無夢到徽州」之嘆！現時，旅遊業興起，都市人最愛農家樂，走在自然怡人的田園裡與淳樸的農民「把酒話桑麻」，是何等美好的精神和物質享受啊！都市的煩惱頓時一掃而光！

瓶有落款：上款，「季梅先生雅玩」；下款，「吳子良敬贈」。可惜瓶上「季梅」二字已被剔除，推測或許文化大革命（1966-1976 年）中為避禍而為，也許當時受贈人還在世。吳子良何人？一時也考證不出。願知情者解之。

這只民窯花瓶製作精良，反映了民國初年的工藝水準。一件可靠、值得研究的禮品瓷，讓現在的人們對民國瓷有所瞭解，睹其真貌，豈能不賞心叫好？民國瓷收藏、研究是一項極有意義的工作，它是明、清兩代官窯瓷之結尾，又是現代瓷業開啟之先河，承上啟下，歷史地位重要，尚有待人們去認識，去挖掘。但是，時至今日尚無人系統地進行研究，期待有更多人參與和關注這個領域的工作。

筆者按：

本文本著「君子和而不同」的原則，對民國時期景德鎮窯瓷器作一些討論，對事不對人。任何事情，比較才有鑑別，一旦有了比較，學識也好，水準也好，何優？何劣？讀者自能分辨了。最怕的是一言堂，讀者只能盲從，無從選擇。本文本著比較、鑑別，由讀者自己選擇的原則，純粹進行學術討論。

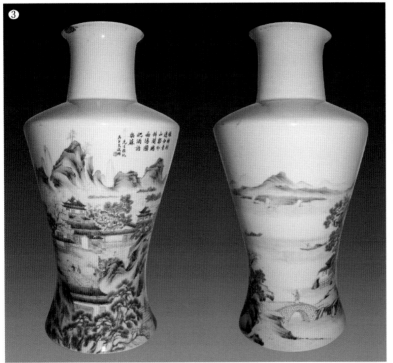

❸紅彩「民國年製」
圖章式款折腰棒槌形
瓶口徑 7.5 公分，底
足 12 公分，通高 42.
5 公分

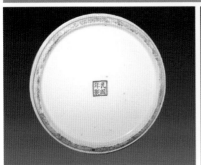

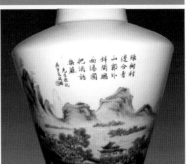

瓷器史中消失的
1916～1924

輯 3

辛亥的字跡

「氓」是什麼字?

趣說「出頭民」和「國從民」

　　孟子曰:「民為貴,社稷次之,君為輕。」一個國家,人民是最重要的國家主體,無民不成國,這是最基本的道理。作為統治者,唯有讓人民生活幸福,才達到國家強大之目的。

　　人民在國家中地位的重要性,不言而喻。但是,封建帝王,歷來以天子自居,將一姓宗廟視為社稷,將百姓視同牲口,猶如牛羊,隨意放牧,供其驅使,任其宰割⋯⋯。君王的牧民思想由來已久。以這種思想施政,必為暴政。

　　辛亥革命推翻了世襲的封建制度,中國從晚清的腐敗、落後,慘遭帝國主義列強瓜分的困境中艱難地走了出來。孫中山先生理想中的民國是:「為民而設,由民而治」的國家,更是自戰國以來,二千多年,孟子「民為貴」思想的真正推行者,其功至偉,怎麼形容也不過分!

　　民國初的書法反映了這一情況,從二個異體字上可以看出人民命運的變化:

　　1.「出頭民」中華民國紀念銀幣和銅幣,有隸書和楷書二種。幣上「中華民國」的民字均為出頭民。它的意思是封建專制制度被推翻了,人民都出頭了!遙想當年,民眾得到這種紀念幣時,都有發自內心的高興,這才有今天,這二種幣有較多的存世量。

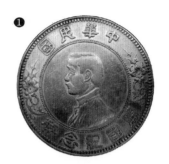
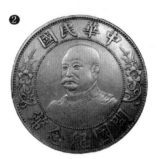

❶孫中山像開國紀念幣五角星版,「中華民國」的民為隸書樣式的出頭民。
❷黎元洪像無帽側身開國紀念幣,「中華民國」的民為楷書樣式的出頭民。

❸火花中「園旗」二字的「園」為國字異書，從口，從民。
❹「民報」1905 年由同盟會創刊於東京，為大型的政論刊物。
❺「台灣民報」創刊號封面。
❻「民立報」1910 年由于右任在上海創立。
❼「民雜誌」第三號，民國 6 年 6 月。
❽「民權素」第三集封面。1914 年創刊於上海的文學雜誌。

2.「國從民」，國字的寫法有四種，繁體國字，從口，從或；簡體國字，從口，從玉。太平天國時，國字寫法則從口，從王。而民國肇立時，國字異書為從口，從民！

國字從民的寫法早在遼代僧行均的《龍龕手鑒》已有。是否還有更早的？請文字學家、書法家作進一步考證。「園」這種寫法在民國元年盛行，是為了突出人民對國家的重要性，以及人民在國家的地位上升。但是，由於此字冷門，這種寫法在排版時還要專門另鑄鉛字。加之民眾文化程度普遍不高，識者寥寥。所以，後來也就不用它了。但是，它如實地反映了辛亥革命的成果：人民的地位從此變了！

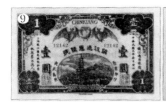
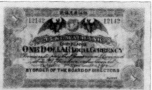

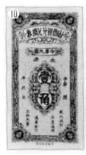

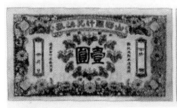

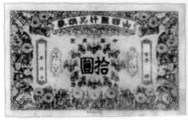

❾鎮江通用銀號，民國元年十月發行的鎮江通用銀行紙幣。
❿太原山西銀行兌換券（三組）。

「园」是什麼字？

皇帝的辭職信
宣統皇帝退位詔書與孫文就職宣言

　　　　　奉

　　旨朕欽奉

　　隆裕皇太后懿旨前因民軍起事，各省響應，九夏沸騰，
　　生靈塗炭，特命袁世凱遣員與民軍代表討論大局，議
　　開國會公決政體。兩月以來，尚無確當辦法，南北暌
　　隔，彼此相持，商輟於途，士露於野，徒以國體一日
　　不決故民生一日不安。今全國人民心理多傾向共和，
　　南中各省既倡議於前，北方諸將亦主張於後，人心所
　　嚮，天命可知！予亦何忍因一姓之尊榮，拂兆民之好
　　惡，是用外觀大勢，內審輿情，特率皇帝將統治權公
　　諸全國，定為共和立憲國體，近慰海內厭亂望治之
　　心，遠協古聖天下為公之義。袁世凱前經資政院選舉
　　為總理大臣，當茲新舊代謝之際，宜有南北統一之
　　方，即由袁世凱以全權組織臨時共和政府與民軍協商
　　統一辦法，總期人民安堵，海宇乂安，仍合滿漢回藏
　　五族完全領土為一大中華民國，予與皇帝得以退處寬
　　閑，優遊歲月，長受國民之優禮，親見郅治之告成，
　　豈不懿歟！欽此。

　　宣統三年十二月二十五日（1912 年 2 月 12 日）

　　　圖 1 這張百年前的明信片，十分特殊。上左為隆裕皇太后，
上右是宣統皇帝，下左為孫文，下右是袁世凱。這是百年前一場
轟轟烈烈的時代大革命中，四位當事人在歷史舞臺上的真實紀
錄：上面二位下臺，下面二位上臺。而中間的退位詔書，記載了
中國告別封建統治的重要時刻——1912 年 2 月 12 日，亦即大清

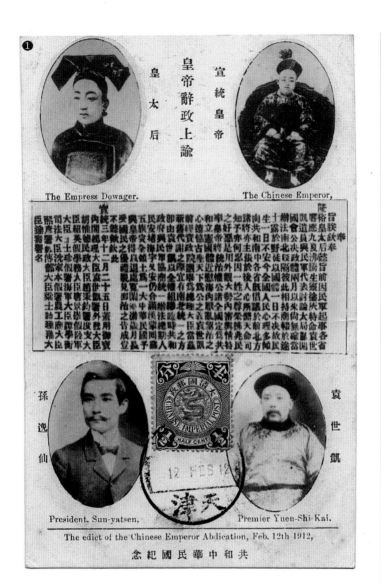

王朝嚥氣之日，宣統三年十二月二十五日。

　　當時的清朝皇室是孤兒寡母，大權旁落於擅長耍弄權術的袁世凱之手，退位詔書一開始就說到：「前因民軍起事，各省響應，九夏沸騰……」可見共和大潮之洶湧澎湃。之後，詔書二次強調對袁世凱的倚重，說袁世凱經資政院選舉為總理大臣，當茲新舊代謝之際即由袁世凱組織臨時政府與民軍協商統一辦法。其

實，這正是封建專制制度腐而必敗的基本原因之一：皇帝的獨裁和重臣的擅權，統治者的意志與民眾的願望完全對立，民眾心向共和的潮流滾滾而來，封建制度再也頂不住了，終於告別歷史舞臺而退場。

再看在 1912 年元旦發表的中華民國大總統孫文宣言書，則開宗明義道：「中華民國締造之始，而文以不德膺臨時大總統之任，夙夜戒懼，慮無以副國民之望。」作為中國的最高統治者，不是讓大臣代勞，而是自己挑起了為國民服務的重任。

再看宣言之後，說道：「臨時政府，革命時代之政府也，十餘年來從事於革命者皆以誠摯、純潔之精神戰勝所遇之艱難……而吾人惟系革命精神，一往而莫之能阻，必使中華民國之基礎確定於大地，後臨時政府之職務始盡，而吾人始可告無罪於國民也。」中山先生想到的是克服一切困難，奠定民國基礎，承擔臨時政府之職。當新政府的就職宣言在南京發表之時，北京奄奄一息的清廷尚未斷氣。中山先生為中國帶來了民主的理念，讓飽受封建專制制度摧殘，窒息得幾乎麻木了的中國人民第一次呼吸到自由的新鮮空氣。以往，人民在封建統治者眼裡，歷來是供其驅使的奴隸或奴僕，如今，破天荒地成為國家的主人和有尊嚴的新國民。

宣言最後，說：「今以與我國民初相見之日，披布腹心，惟我四萬萬同胞共鑒之。」中山先生以大公無私之心，自覺將自己置於國民的監督之下，亙古以來，無人能及。翻遍中國二千多年的歷史也無法找到這樣的有平凡之心的偉人。中國因為有了孫文，才有今天的一切

百年之後的今天，重讀這兩篇文告顯得格外有意義。它們是二個時代的宣言，舊時代宣布死亡，新時代宣告誕生，二個時代的涇渭之分在這裡特別分明。

共和之路，中國已經走了一百年，有成績也有不足，必須加以認真總結。因為中國是從二千多年舊的封建制度中脫胎而來，封建的烙印在生活中隨處可見，自覺釐清思想中自覺或不自覺而存在的封建糟粕，與之決裂，才能使我們輕裝上陣，在又一個百年開端之際，闊步前進。

中華民國大總統孫文宣言書

　　中華民國締造之始，而文以不德膺臨時大總統之任，夙夜戒懼，慮無以副國民之望。夫中國專制政治之毒至二百餘年來而滋甚，一旦以國民之力踣而去之。起事不過數旬，光復已十餘行省，自有歷史以來，成功未有如是之速也。國民以為於內無統一之機關，於外無對待之主體，建設之事更不容緩，於是以組織臨時政府之責相屬，自推功讓能之觀念以言，文所不敢任也。自服務盡責之觀念以言，則文所不敢辭也，是用黽勉從國民之後能盡掃專制之流毒，確定共和，以達革命之宗旨，完國民之志願，端在今日，敢披瀝肝膽，為國民告：國家之本在於人民，合漢滿蒙回藏諸地為一國即合漢滿蒙回藏諸族為一人，是曰民族之統一。武漢首義，十數行省先後獨立。所謂獨立，對於清廷為脫離，對於各省為聯合，蒙古西藏意亦同此。行動既一，決無歧趨。樞機成於中央，斯經緯周於四至，是曰領土之統一。血鐘一鳴，義旗四起，擁甲帶戈之士遍於十餘行省，雖編制或不一，號令或不齊，而目的所在則無不同。由共同之目的，以為共同之行動，整齊劃一，夫豈其難？是曰軍政之統一。國家幅員遼闊，各省自有其風氣所宜。前此清廷強以中央集權之法行之，遂其偽立憲之術；今者各省聯合互謀自治，此後行政，期於中央政府與各省之關係調劑得宜。大綱既摯條目自舉，是曰內治之統一。滿清時代藉立憲之名，行斂財之實，雜捐苛細，民不聊生。此後國家經費取給於民必期合於理財學理，而尤在改良社會經濟組織使人民知有生之樂，是曰財政之統一。以上數者為政務之方針，持此進行，庶無大過。若夫革命主義，為吾儕所昌言，萬國所同喻，前此雖屢起屢躓，外人無不鑒其用心。八月以來義旗飆發，諸友邦對之，抱和平之望，持中立之態，而報紙及輿論尤每表其同情，鄰誼之篤，良足深謝，臨時政府成立以後，當盡文明國應盡之義務，以期享文明國應享之權利，滿清時代

辱國之舉措與排外之心理，務一洗而去之，與我友邦益增睦誼，持和平主義，將使中國見重於國際社會，且將使世界漸趨於大同，循序以進，不為倖獲，對外方針，實在於是。夫民國新建，外交內政百緒繁生，文自顧何人，而克勝此？然而臨時之政府，革命時代之政府也，十餘年來從事於革命者皆以誠摯純潔之精神，戰勝所遇之艱難，即使後此之艱難遠逾於前日，而吾人惟保此革命之精神，一往而莫之能阻，必使中華民國之基礎確定於大地，然後臨時政府之職務始盡，而吾人始可告無罪於國民也。今以與我國民初相見之日，披布腹心，惟我四萬萬之同胞共鑒之！

大中華民國元年元旦

大總統誓詞

傾覆滿洲專制政府，鞏固中華民國圖謀民生幸福，此國民之公意。文實遵之以忠於國，為眾服務，至專制政府既倒，國內無變亂，民國卓立於世界，為列邦公認，斯時文當解臨時大總統之職，謹以此誓於國民。

中華民國元年元旦　孫文

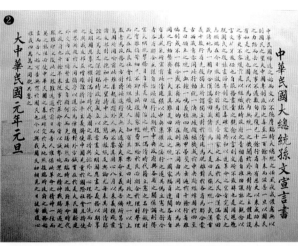

❷中華民國大總統宣言書原稿。
❸大總統誓詞原稿。

大總統誓詞

傾覆滿洲專制政府鞏固中華民國圖謀
民生幸福此國民之公意文實遵之以忠
於國為眾服務至專制政府既倒國內無變
亂民國卓立於世界為列邦公認斯時文
當解臨時大總統之職謹以此誓於國民

中華民國元年元旦　孫文

皇帝的辭職信

吾今以此書與汝永別矣

林覺民寫給妻子、父親的訣別書

黃花崗烈士林覺民小傳

　　林覺民，字意洞，號抖飛。福建閩侯縣人。1887 年生於福州一書香之家。十三歲那年，父命其參加科舉童子試，他在卷子上寫下「少年不望萬戶侯」，後擲筆而去。

　　林覺民遵父命成婚，妻子陳意映，名芳佩。1905 年，林覺民東渡日本，就讀於慶應大學文科。不久，加入同盟會，與黃花崗烈士福建十傑之首的林文（狀元林鴻年之孫）、林尹民（族弟）合稱「三林」。

　　在日本，林覺民與立憲保皇黨人激烈鬥爭，寫有〈駁康有為物質救國論〉以斥其誤。同時，翻譯英國小說《莫那國犯人》，以醒世人。而所譯《六國憲法論》影響最巨。

　　他的寓所牆上，懸掛著華盛頓、拿破崙的畫像。當時，在日本學生，常常聚在一起，談到列強環伺，瓜分中國，個個痛哭流涕。林覺民說：「中國危殆至此，男兒死就死了，何必效新亭對泣，凡是有血氣的男子，怎麼能坐視第二次亡國的慘狀呢？」慷慨之語，激奮全體同學。

　　1911 年 4 月 24 日，陰曆辛亥年 3 月 26 日，廣東起義前三日，行動緊張籌備，林覺民與戰友同宿於香港濱江樓。他獨自挑燈寫下絕筆書。〈與妻訣別書〉被寫在一塊白色正方形手帕上：

　　意映卿卿如晤：

吾今以此書與汝永別矣！吾作此書，淚珠和筆墨齊下，不能竟書而欲擱筆！又恐汝不察吾衷，謂吾忍舍汝而死，謂吾不知汝之不欲吾死也，故遂忍悲為汝言之。

　　吾至愛汝，即此愛汝一念，使吾勇於就死也。吾自遇汝以來，常願天下有情人都成眷屬；然遍地腥羶，滿街狼犬，稱心快意，幾家能夠？語云：「仁者老吾老以及人之老，幼吾幼以及人之幼。」吾充吾愛汝之心，助天下人愛其所愛，所以敢先汝而死，不顧汝也。汝體吾此心，於啼泣之餘，亦以天下人為念，當亦樂犧牲吾身與汝身之福利，為天下人謀永福也。汝其勿悲！

　　汝憶否？四、五年前某夕，吾嘗語曰：「與其使我先死也，無寧汝先吾而死。」汝初聞言而怒；後經吾婉解，雖不謂吾言為是，而亦無辭相答。吾之意，蓋謂以汝之弱，必不能禁失吾之悲。吾先死，留苦與汝，吾心不忍，故寧請汝先死，吾擔悲也。嗟夫！誰知吾卒先汝而死乎！

　　吾真真不能忘汝也。回憶後街之屋，入門穿廊，過前後廳，又三、四折，有小廳，廳旁一室，為吾與汝雙棲之所。初婚三、四月，適冬之望日前後，窗外疏梅篩月影，依稀掩映。吾與汝並肩攜手，低低切切，何事不語？何情不訴？及今思之，空餘淚痕。又回憶六、七年前，吾之逃家復歸也，汝泣告我：「望今後有遠行，必以具告，我願隨君行。」吾亦既許汝矣。前十餘日回家，即欲乘便以此行之事語汝；及與汝對，又不能啟口。且以汝之有身也，更恐不勝悲，故惟日日呼酒買醉。嗟夫！當時余心之悲，蓋不能以寸管形容之。

　　吾誠願與汝相守以死。第以今日時勢觀之，天災可以死，盜賊可以死，瓜分之日可以死，奸官污吏虐民可以死，吾輩處今日之中國，無時無地不可以死，到那時使吾眼睜睜看汝死，或使汝眼睜睜看我死，吾能之乎？抑汝能之乎？即可不死，而離散不相見，徒使兩地眼成

❷林覺民〈與妻訣別書〉手稿，寫於白色方絹上。

穿而骨化石；試問古來幾曾見破鏡重圓？則較死尤苦也。將奈之何！今日吾與汝幸雙健，天下之人，不當死而死，與不願離而離者，不可數計；鍾情如我輩者，能忍之乎？此吾所以敢率性就死，不顧汝也。

吾今日死無餘憾，國事成不成，自有同志者在。依新已五歲，轉眼成人，汝其善撫之，使之肖我。汝腹中之物，吾疑其女也；女必像汝，吾心甚慰；或又是男，則亦教其以父志為志，則我死後，尚有兩意洞在也。甚幸！甚幸！

吾家日後當甚貧；貧無所苦，清靜過日而已。吾今與汝無言矣。吾居九泉之下，遙聞汝哭聲，當哭相和也。吾平日不信有鬼，今則又望其真有；今人又言心電感應有道，吾亦望其言是實；則吾之死，吾靈尚依依汝旁也，汝不必以無侶悲！

吾愛汝至。汝幸而偶我，又何不幸而生今日之中國！吾幸而得汝，又何不幸而生今日之中國！卒不忍獨善其身。嗟乎！紙短情長，所未盡者尚有幾萬千，汝可以模擬得之。吾今不能見汝矣。汝不能舍我，其時時於夢中得我乎！一慟！

辛亥三月二十六夜四鼓意洞手書

家中諸母皆通文，有不解處，望請其指教，當盡吾意為幸。

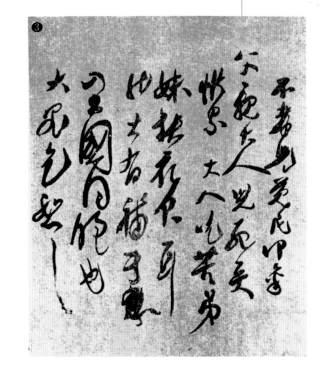

❸林覺民「稟父書」手稿。

寫完〈與妻訣別書〉，林覺民又寫道：「不孝兒覺民叩稟：父親大人，兒死矣，惟累大人吃苦，弟妹缺衣食耳，然大有補于全國同胞也，大罪乞恕！

翌晨，在進入廣州的班輪上，林覺民對鄭烈說：「今日同胞非不知革命為救國唯一之手段，特畏首畏尾，未能斷絕家庭情愛耳。今試以余論，家非有龍鍾老父、庶母、幼弟、少婦

稚兒者耶，顧肯從容就死，心之摧，割腸之寸斷，木石有知，亦當為我墜淚，況人乎……故謂吾輩死而同胞不醒者，吾絕不信也。」

林覺民，這樣的知識精英，本是指揮千軍萬馬的將帥人才，卻甘願作為一個普通戰士去衝鋒陷陣，以一己熱血，一家痛苦，喚醒國人，其精神催人淚下，激人奮進。

遙想百年前的書生林覺民置生死於度外，手握炸彈進攻兩廣總督府，當腰部中彈受傷被俘，依然理想高於天。受審時，他慷慨陳詞，力數清廷腐敗，宣揚民主、自由必勝……判官李准為之動容竟主動解除了鐐銬，允他就坐。兩廣總督張鳴歧連連嘆道：「惜哉！面貌如玉，肝腸如鐵，心地光明如雪，真算奇男子！」但是，又非殺他不可，張認為：「好人留給革命黨，為虎添翼，那還了得。」林覺民慷慨就義，年僅二十四歲。碧血灑盡為蒼生，丹心永輝映神，一個年輕生命以鮮血書寫了追求中國進步的偉大篇章。

❹右一為林覺民。林覺民遺腹子林仲新（1911- 1982）生前曾將林覺民烈士的絕筆書等珍貴文物，於辛亥革命 70 周年前夕，獻給中國政府，現存福建省博物館。

秋風秋雨愁煞人

秋瑾致徐小淑絕命書

鑑湖女俠──秋瑾小傳

　　秋瑾（1875～1907）女，字璿卿，號競雄，又稱鑒湖女俠。浙江山陰（今紹興）人。少時通經史、善詩詞，長於騎術、擊劍。1890 年隨父親秋信候入湘。1896 年依父母之命嫁湖南湘潭富家子弟王廷鈞。1902 年，王捐官得戶部主事，偕妻共赴北京任職。在京期間，秋瑾目睹民族危機深重，清廷腐敗無能，曾作《寶刀歌》，表達獻身救國之心。

　　1904 年夏，秋瑾衝破封建家庭束縛，自籌旅費隻身赴日本留學。先入駿河台中國留學生會館所設日語講習所補習日文，繼入青山實踐女學。不久，發起組織「共愛會」、「十人會」，創辦《白話報》，從事推翻清政府的宣傳工作，宣導男女平等。之後參加馮自由等在橫濱組織的「洪門天地會」，受封為「白紙扇」（軍師）。在日結識光復會首領陶成章和正留學日本的魯迅。有一說，魯迅著作《吶喊》的〈藥〉一文中的夏瑜，「夏」與「秋」相對，「瑜」與「瑾」相對，便是影射秋瑾其人。

　　1905 年秋瑾回國，由陶成章引薦，與蔡元培、徐錫麟共同主事光復會。同年 7 月再赴日本，經黃興介紹謁見孫中山，隨即加入同盟會，任評議部評議員和同盟會浙江省主盟人。1906 年初因反對日本文部省頒布《取締清國留日學生規則》，憤然回國。與易本羲等人在上海創辦中國公學，安置留日回國學生。同年 3 月任教浙江湖州南潯鎮潯溪女學，與徐錫麟等創辦明道女子學堂。

　　此年，暑假離校，再赴上海，與陳伯平等以「銳進學社」為名，聯絡敖嘉熊、呂祥熊等沿長江各地會黨，並與蔣樂山等浙江會黨，策劃起事。是年冬季，又創辦《中國女報》（僅發行兩

期，創刊號發刊於 1906 年農曆 12 月 1 日，第二期出版於 1907 年
1 月 20 日），提倡女權運動。

　　1907 年春，秋瑾被舉為大通學堂督辦，遂以該校為中心，聯
絡滬、浙新軍和會黨，組成「光復軍」，推徐錫麟為首領，自居
協領，計畫先在金華起事，處州應而誘清軍出杭州，攻陷省城，
再擊金華、處州等地。若杭州不能攻下，則帶隊回紹興，轉金
華、處州入江西，赴安慶與徐錫麟會合。

❷秋瑾致徐小淑絕命書手稿。

　　起事之日，原定 7 月 19 日，卻因金華、紹興等地會黨過早暴露，迫使徐錫麟於 7 月 6 日倉促起事，失敗遇害。聞訊後，依然準備按原計劃行動。但是，叛徒告密，大通學堂被清兵包圍，秋瑾毅然拒絕離開紹興，認為「革命要流血才會成功」。

　　消息為浙江巡撫張曾揚（張之洞之叔）得知，知悉徐錫麟與紹興大通學堂督辦秋瑾乃為同黨，氣急敗壞，當即查封大通學堂。秋瑾在大通學堂被捕，被關押在臥龍山監獄。由貴福、李鍾嶽及會稽縣令李瑞年三堂會審。次日貴福責令李鍾嶽派人到紹興城外秋瑾母親家查抄。

　　秋瑾等九人被拘提到衙門內，秋瑾口供僅寫「秋風秋雨愁煞人」一詩句。隨後，李鍾嶽即到紹興府向貴福報告審訊情形，引起貴福不悅，竟向張曾揚作假報告，說秋瑾對造反之罪已供認不諱。

　　1907 年 7 月 15 日凌晨三、四時，秋瑾於紹興軒亭口被五花大綁，處以斬刑，英勇就義，得年三十二歲。

　　秋瑾的屍體由大通學堂洗衣婦王安友等人收殮，後草葬於臥龍山麓。1912 年，秋瑾遺骨遷回浙江杭州西湖西泠橋畔墓地。同年 12 月 10 日，孫中山親自到秋瑾墓地祭悼，並撰題輓聯：「江戶矢丹忱，重君首贊同盟會；軒亭灑碧血，愧我今招俠女魂。」

187

秋風秋雨愁煞人

秋瑾致徐小淑絕命書

　　秋瑾遺墨中最珍貴的手跡之一。書於 1907 年 7 月，縱 24.1 公分，橫 21.6 公分。1907 年 7 月 6 日戰友徐錫麟在安徽安慶起事失敗慘遭殺害。惡噩傳來，秋瑾悲憤至極。她立即從巨大的悲痛中清醒過來，繼續策劃在浙江起事，在身處危境中，從容地給潯溪女校的學生徐小淑（1887-1962 年）寄去一信，以作訣別。信中一詞，讀來感人：

> 痛同胞之醉夢猶昏，悲祖國之陸沉誰挽？
> 日暮窮途，徒下新亭之淚；
> 殘山剩水，誰招志士之魂？
> 不須三尺孤墳，中國已無乾淨土；
> 好持一杯魯酒，他年共唱擺侖（George Gordon Byron）歌。
> 雖死猶生，犧牲盡我責任；
> 即此永別，風潮取彼頭顱。
> 壯志猶虛，雄心未渝，中原回首腸堪斷！

　　詞中，字裡行間充滿了秋瑾對時局的憂慮，表達了為改變國家命運而犧牲自我，喚醒民眾的大無畏精神和視死如歸的英雄氣概。此信定為國家一級文物。

「讀書擊劍」玉章

　　「讀書擊劍」黃黑色玉章，長、寬各 2 公分，通高 2.5 公分，陰文篆書，為秋瑾生前心愛之物，常繫在身上。後贈與學生馮翊，馮更鍾愛一生。二十世紀六〇年代初，馮臨終前囑託同鄉摯友陳夢蘭先生獻出，後由其子陳華英辦理了捐贈手續。現藏浙江省紹興市秋瑾故居，為國家二級文物。

❹「讀書擊劍」玉章為秋瑾生前心愛之物。

跋

　　《百年辛亥－收藏中華民國》一書經由臺灣立緒文化有限公司出版，了結我多年的宿願。

收藏之樂淺談

　　受父親丁宗琪先生（1913-2003）謫傳，親見民國時期大收藏家羅伯昭、沈子槎、王亢元等先生的美德，更得藏界前輩管復初、蔣伯塤、鮑駒昂等先生薰陶，自幼便涉足廣闊的收藏領域，業餘時間幾乎全部投入到收藏活動之中。

　　一門一類的藏品，彷彿一個個無底的知識深淵，因真愛所驅，臨淵無懼，反生蕩漾其間之樂！老來閒暇多，方能細細品味每一件藏品之深刻內涵。

　　收藏是知識人群的一種懷舊情緒所致。人在旅途，歲月匆匆，若問歲月有痕否？答曰：「有！」藏品即是昔日時光的載體。

　　以郵票為例，問世才百多年的歷史，集郵已成為世界性的人類愛好，人數多達數千萬！有些人，並不專門集郵，但是，對於學生時代，在外求學時，父訓母教之函或師長、摯友之信，始終長期留存。而初戀時的情書則為更多人存之永久，每次閱讀，彷彿又回到了美好的青春時光，即至年邁，讀之，依然能迸發出微弱的愛焰。一生之愛，永如初戀時的純潔、美好，是大多數人的追求和希望。

　　由集郵推及錢幣、勳章、煙紙、火花……等其他藏品，道理都是一樣的，只是收藏後者的人群較少而已。不論人數多寡，收藏終究只是小圈子裡的文化。

　　至於古物收藏，圈子更小。我在前輩大收藏家身上所見，藏

古非為貯財，是出於對古物的傾心之愛，嗜古族對於有緣遇見的，凡有一定歷史、文化、藝術價值的古物，必傾其財力而購藏。珍愛古物成了這一特殊人群的特別生活內容。古物收藏的過程好比一次文化之旅，情操得以陶冶，氣質循此提升，更因美的重大收穫而心醉神馳！試想：在人生不滿百的短暫旅途中，有緣相遇千歲、百歲高齡的精美古物，一種「每因懷古坐當風」的浩然之氣奔襲心間！「羨古物之長存，哀吾生之須臾！」之歎，輕輕地擊打你的靈魂，你的生活態度由此得到改變，灑脫、自在、積極成了主旋律……

　　愛古賞古，物我互動，百感交集，心神不寧間，恍恍惚惚「物我兩忘」，這才進入了最高的藝術鑑賞境界。只有在此時、此刻，古物方顯露出它蘊含的高雅與高貴！它的無窮魅力和超然、誘人之處臻於完美！有幸欣賞和品味的人們，文化和精神都得到昇華！

切勿貿然收藏

　　本書彙集了多方面的藏品，但是，出版之目的絕非推崇和提倡收藏。收藏作為一種少數人的行為，持之以恆成為終身愛好者更是鳳毛麟角。隨著時代變化，生活節奏加快，這種耐心而為、慢條斯理的生活方式已經與現代生活格格不入。筆者有幸生活在社會大變革的時代，目睹和親聞近百年收藏界的種種真實故事，自覺有責任把即將消逝的以往生活及前輩、同好的藏品做個小結，以資後人利用，或藉以研究，或自賞自娛。

　　回顧上世紀五、六〇年代，蘇州古城人口不足三十萬，寧靜安祥，濃重的歷史、文化氛圍讓恪守傳統的蘇州人繼承和延續了歷代收藏之風。蘇州的收藏，遠的暫且不論，若從三百九十年前的「明四家」之一文徵明曾孫，文震亨先生（1585-1645）所著，成於 1621 年的《長物志》為代表，足以說明蘇州的收藏之風。《長物志》描述了士大夫階級雅趣處處的精緻生活，書中所描述的各類藝術品，至今仍然是古物研究的重要史料和知識基礎。

　　辛亥革命迄今已有百年的歷史，百年時光在歷史長河中，只

是彈指一揮間。本書所列示的多種收藏品，其起源初始於蘇州的，有不少。比如，郵票、明信片、泉幣、煙標、火花、墨、瓷……等等，民國時期蘇州收藏承明、清二代遺風依然深厚基礎、引領全國。

1949 年後，社會發生了改革驟變，造成蘇州嗜古族迅速消失，鑑賞人材斷層，藝術品長期無人問津。更可怕的是：1966 至1976 年的十年文化革命浩劫，將收藏視為「封（建主義）、資（本主義）、修（正主義）」的行為而全面禁絕。紅衛兵的「破四舊」無情損毀了大量有價值的古物，而私人收藏品更幾乎全被抄家沒收。先父一生因遠離政治、篤信佛教、淡泊名利，沒有參加工作，以一個普通城市居民守德自律方得保全，他出身貧寒，只是機緣較好，才有幸廁身於民國時期江南古物收藏圈內。更因得王蔭嘉、王亢元…等前輩提攜，靠自身打拚方有多類藏品最高層面之成績。1949 到 1966 年間，我家成了江南地區嗜古、愛古的民間人士聚首的沙龍所在地。由於收藏活動只限於長期相知、友誼深厚的少數同好之間，外界並不知情。文化大革命中，我和大姊正在部隊服役，因雙軍屬而未遭受衝擊。遂成唯一倖存的古物收藏之家，傳統的收藏理念和方法，在我家得以繼承。

1978 年，鄧小平先生復出後，開始撥亂反正，各類收藏活動逐漸恢復。然而，如今社會上的全民收藏，熱潮滾滾。惜乎！此熱非為追求文化而來，實衝金錢而來。逐利成為收藏目標，收藏原真的文化色彩盡失。地攤遍布、贗品充斥、以假亂真、自彈自唱、為利而動，誠信全失……與過去上層社會鑑賞古物，嚴謹考證，一絲不苟，尋求真理的治學態度和追求精神和文化生活之目的，完全背道而馳！

究其原因，乃管理者對藝術品收藏這一特殊領域過於陌生，施政無度，左晃右蕩，愛用「管、卡、壓」，乞靈「搶、蒙、騙」，只想著將藝術品盡數收歸國有，而對其重要的文化屬性毫無認識，迄今尚無一個端正的態度。對於藝術品的有效利用、服務社會、造福民眾等方面更未作深入研究，亦無相應對策。文化是上層建築重要的組成部分，上層建築未能構築好的現實難以迴避。文化對一個國家所產生的影響全面而深刻，而極少數連基礎

文化也沒有的人卻長期把持這一領域。以套路代替法治，虛構「鑑定」特權，壟斷「話語權」，胡作非為，無法無天。原因何在？發人深省！

在傳統的收藏理念已失，各類收藏品的價格都哄抬求高的情況下，慎言收藏，方為明智。以煙標為例，1985 年之前在同好中交流尚無定價，如今動輒一張數百元，使人忘而卻步，須知，每一類收藏都是一個無底深淵。為此，忠告讀者，切勿因閱讀本書而沉溺收藏。拙著已總結，讀之長知識，不必自己藏，同樣樂趣多。

收藏是一種個人愛好，靠的是點滴積累、自學成材，更是一次漫長的文化苦旅。投入的除了大量的精力、時間之外，還有金錢。收藏過程十分艱難，四處尋覓，費盡心思。某類收藏之成系列或成集，必然得靠很多朋友支持、幫助。藏友若為共同興趣和求知而聚，則有終身好友可得。若為利相交，不能長久。

收藏吸引人之處，莫過於對原來不懂的物品經過一番研究，明白了它的重要性，且讓同好分享。而收藏品的研究，其本身是一椿十分枯燥的事情，俗話說，坐冷板凳，有幾個人耐得住這份寂寞？收藏是一個追求完美的過程，但是，達到完美往往又不可能。

1960 年，我從蘇州市二中初中考入江蘇省蘇州高級中學。歷史老師張曉白先生見我對歷史和古文的濃厚興趣，臨別贈言，寫道：「過去，曾有人集古詞用以比喻做學問的三個階段。第一階段是，『昨夜西風凋碧樹，獨登高樓望盡天涯路』，第二階段是，『衣帶漸寬終不悔，為伊消得人憔悴』，第三階段是，『眾裡尋她千百度，驀然回首，那人卻在，燈火闌珊處』，打這個比方的人最後還強調，沒有個不經過第一、第二階段就能一下子跳到第三階段上去的。這個比方，在一定程度上反映了人們獲取知識的過程和規律。」這段話陪伴和激勵了我求知的一生。收藏品的研究更是一個腳踏實地，循序前進的過程，沒有捷徑可走。

收藏，在民間依然是那麼平淡、無奇卻充滿了求知和友愛的樂趣。而如今在大陸，公藏獨樹一幟。古物的詮釋成了少數「專家」信口雌黃的專利。在虛擬的高端市場，比如博物館和拍賣行

中，古物價格吹抬得很高，「專家」以此自擬身價，恫嚇民眾。而所謂的研究更是胡吹亂彈，上行下效，差錯百出。一旦有不同聲音出現便加以打壓，把住「一言堂」，欺世盜名，從不自省。中華民族的美德在這一領域蕩然無存，憲法規定的「言論自由」竟也黯然失色。

當今，大陸收藏熱中，亂彈琴的文章不僅觸目皆是，更是達到了怵目驚心的地步！個人哪有時間和精力去一一加以糾正，文風衰敗，唯有嘆息！過去學界，請教問題，師長稍加點撥，即會自下功夫，做好功課，而如今，卻求教不聽，自作高明！這類事例，現今在大陸已成普遍性的問題（不僅是收藏品介紹文章，在歷史事件和歷史人物的介紹上失去嚴肅性、真實性的情況也太多）。希望每一個研究收藏品的人都應該多點認真，少點失誤。讓文化雅事多顯其雅，少露其拙，步入正道，為眾所樂。

藏品告之責任大

收藏是一種個人愛好，收藏的過程無非是：收之，藏之，究之，告之。前三種均是個人行為，旁人無可非議。若將藏品告之公眾，那就不一樣了，要負一定的社會責任。如果你說對了，有了一點對他人的教育作用；如果你說錯了，那不是誤導了他人嗎？誤人子弟不說，說嚴重一點是無意識地犯罪啊！

前人賞古、愛古，態度嚴謹，考證文章，言之確確，無懈可擊。羅伯昭先生在 1940 至 1945 年的短短數年間，雖值抗日烽火燃，事務忙又亂之中，竟然還寫得近百篇古錢考證文章。這些文章，至今讀來，依然感人。此乃真愛所致也。

上世紀五、六十年代，曾有過一場「厚古薄今」、抑或「厚今薄古」的大討論。說明其時對中國傳統文化尚有一個認真的態度，希望被文化大革命破壞了的這類行之有效的做法逐步恢復，在新的歷史時期，更需要「以德治國」、「以法治國」的信念和措施。

收藏之本、之要是傳承。倘若拋棄歷史、拒絕傳承，哪來「權威」?!

拙著雖然下了不少功夫，但由於所述收藏品的面廣量大，差錯難免。我抱著求「一事之師」、「一字之師」的態度，敬請讀者指正。才疏學淺，此心難安，願與讀者能夠以完全平等的身分和態度，相互討論出版後發現的各類問題，以利今後改正。

深深的謝意

本書寫作歷時多年。去歲曾與大陸數家出版社聯繫，均被要求自費出版、自行銷售而作罷。面對大陸出版業的無奈現狀，宋路霞女士介紹了臺灣立緒文化有限公司。2011 年 5 月郝碧蓮、鍾惠民二位女士來蘇州組稿，方獲出版機會。7 月，王怡之女士擔任本書責任編輯，工作細緻認真，常常忙到深夜，敬業精神之強，令人感動。在此，一併致以由衷的謝忱。

本書的藏品由很多友人提供，除序言所述外，王旭先生提供了景德鎮窯禮品瓷棒槌瓶的資料，薛志萍先生幫助拍攝「剪辮告示」外，還特地赴張老家拍攝火花，陸志榮先生為墨和其他藏品，多次攝影。

尤令感動的是，蘇州震華辦公設備有限公司王玉蘭女士，不顧業務繁忙，常常放下自己的手頭工作，幫助掃描圖片，列印文章……忍勞忍怨，長達半年。

更有蘇州大學圖書館原館長金問濤先生，常常晝夜無分，傾力相助，有求必應，急我所急，為本書從網路上搜索到很多有價值的資料，方有史料性、多樣性、趣味性的凸現。謝忱自心發，汩汩若細涓。

還要，特別感謝臺北集幣協會的朋友，提供藏品，為之增色。兩岸情誼，親如一家，中華傳統文化之凝聚力由此可見！

拙著之成，靠的是眾人拾柴火焰高，謝意深深，難以傾盡。

願拙著成為兩岸文化交流的一個嘗試，衷心希望兩岸通力合作，合力奮進，以科學知識和確鑿史料，共同譜寫當代中國傳統文化的新篇章！

<div align="right">丁蘖</div>

2011 年 8 月 26 日 24：16　　　於蘇州滄浪亭畔

國家圖書館出版品預行編目資料

辛亥百年：收藏中華民國／丁羕作.－初版.－新
北市新店區：立緒文化，民 100.09
　　　面； 公分 .--（新世紀叢書；）

　　　ISBN 978-986-6513-42-8（平裝）
1.蒐藏品 2.文物

999.2　　　　　　　　　　　　100016677

辛亥百年：收藏中華民國

出版——立緒文化事業有限公司（於中華民國 84 年元月由郝碧蓮、鍾惠民創辦）
作者——丁羕

發行人——郝碧蓮
顧問——鍾惠民

地址——新北市新店區中央六街 62 號 1 樓
電話——(02)22192173
傳真——(02)22194998
E-Mail Address: service@ncp.com.tw
網址：http://www.ncp.com.tw
劃撥帳號——1839142-0 號　立緒文化事業有限公司帳戶
行政院新聞局局版臺業字第 6426 號

行銷代理——紅螞蟻圖書有限公司
電話——(02)27953656　傳真——(02)27954100
地址——台北市內湖區舊宗路二段 121 巷 28-32 號 4 樓
排版——伊甸社會福利基金會附設電腦排版
印刷——祥新印刷股份有限公司

本書由作者丁羕先生授權出版

法律顧問——敦旭法律事務所吳展旭律師

分類號碼——999.18.001
ISBN 978-986-6513-42-8
出版日期——中華民國 100 年 9 月初版　一刷(1～3,000)

定價◎320 元

上海洋樓滄桑

訂價：350元(NT)

　　一個河口小鎮，如何演變成國際的通商大埠，上海這個中國近現代史上的傳奇城市，五湖四海，藏龍臥虎，百年來有太多的故事太多的傳奇可述說，而那些一棟棟物是人非的洋樓則仍無聲的傳遞著一些昔時舊訊。作者讓他們從歷史中走了出來。

作者：宋路霞為著名上海學家。

上海黑幫

訂價：320元(NT)

　　上海近代黑社會的發生、壯大，有其豐富的內涵，它也是上海城市歷史的組成部分。
　　在20世紀初的上海灘，出現了被稱為近代中國最嚴重的黑社會集團，出現了顯赫一時的「三大亨」，出現了號稱「三百年中國幫會第一人」、「上海皇帝」的杜月笙以及在他之前的黃金榮、還有在汪偽政府中活躍崛起的張嘯林。

作者：蘇智良現為上海師範大學歷史學教授、人文學院院長。

民國瑣事

訂價：350元(NT)

　　專精上海史研究的作家淳子，一步一腳印地尋訪聞人們的子孫，遍踏遺老們的故居，鑽研細如麻的史料，爬梳那些不為人知或為人忘卻的民國生活史，如數家珍，彷若親臨。透過作者的眼和筆，信手拈來，淘得歲月流金，令百年風華世代傳唱，毋忘前塵。

作者：淳子為上海女作家，中國作家協會會員，上海史研究員，張愛玲研究專家。

 系 列 著 作

梁啟超
中國近代史上構建新文化的一代宗師
ISBN 957-0411-31-7
定價：320元

張愛玲
尋找張愛玲文字創作的原型
讀書人、聯合文學書評推薦
ISBN 957-8453-65-5
定價：350元

梁啟超和他的兒女們
二十世紀中國知識份子家庭的典型
ISBN 957-0411-41-4
定價：320元

錢穆
百年來中國史學界第一人
ISBN 957-0411-21-X
定價：350元

袁世凱
中國近代史上翻雲覆雨的政治人物
ISBN 957-0411-25-2
定價：350元

張學良
重新聚焦張學良，他就是歷史
ISBN 957-0411-27-9
定價：350元

徐志摩
20世紀中國最具華采的人文景觀
ISBN 957-0411-47-3
定價：350元

曾國藩
中國近代史上一代文人儒將
ISBN 957-8453-64-7 定價：300元

林長民‧林徽因
閩侯林家‧民國風雲
ISBN 957-0411-59-7
定價：350元

康有為
開創時代格局、改變中國命運的巨人
ISBN 957-0411-38-4
定價：320元

盛宣懷
近代中國工業之父
ISBN 957-0411-12-0 定價：320元

梅蘭芳
蜚聲世界劇壇的藝術大師
ISBN 957-0411-24-4
定價：350元

顧維鈞
中國近代史中，第一個向國際社會
說「不」的外交家
ISBN 957-0411-19-8
定價：330元

胡適 聯合副刊、中時開卷書評推薦
一個不自由年代的自由主義者
ISBN 957-8453-97-3 定價：400元

李叔同
從一代文士到一代高僧
ISBN 957-0411-32-5
定價：330元

李鴻章
晚清第一家 影響台灣命運第一人
ISBN 986-7416-10-4
定價：360元

錢幣大王馬定祥傳奇
古幣收藏一甲子
ISBN 986-7416-40-6 定價：390元

李叔同
弘一大師——
從一代文士到一代高僧

ISBN:957-0411-32-5
田濤 ◎著
定價：330元

李鴻章傳
百年典藏論李鴻章第一書

ISBN:986-7416-12-0
梁啟超◎著
定價：220元

李鴻章
晚清第一家
影響台灣命運第一人

ISBN:986-7416-10-4
宋路霞◎著
定價：360元

錢幣大王馬定祥傳奇
古幣收藏一甲子
一枚大清金龍鬚壹圓金幣，拍得了
176萬人民幣的天價，成了中國
「最貴的壹圓」。
ISBN:986-7416-40-6
宋路霞◎著
定價：390元